世界名畫家全集 何政廣主編

喬托 Giotto

陳英德◉著

藝術家出版社

西方繪畫開山人

喬托
Giotto

陳英德◉著　何政廣◉主編

藝術家出版社

目　錄

前　言

義大利文藝復興美術開山祖的喬托‧迪‧邦都尼（Giotto di Bondone，1266/67～1337），也被推崇為歐洲繪畫之父，寫實主義的鼻祖。德伏夏克則讚譽喬托的藝術是義大利文藝復興美術的新福音書。十二世紀歐洲的大教堂，鑲嵌和彩色玻璃畫興盛一時，到了齊馬布耶、喬托的出現，鑲嵌和彩色玻璃畫便被富有創意的壁畫取代。

義大利《文藝復興藝術家列傳》著者瓦薩利（1511～1574）記述喬托原是一個農夫的兒子。有一天，大畫家齊馬布耶從翡冷翠去維斯賓晶諾的途中，看到一個牧羊童用煤塊在石頭上畫一隻生動的綿羊，大為驚異，於是收作門徒，這個徒弟就是喬托。後來喬托的成就超越了老師齊馬布耶。喬托的朋友文學家但丁在其名著《神曲》中稱讚喬托的榮譽蓋過了當時所有的名流，並認為他是畫家中的畫家。

喬托的許多以基督教為題材的壁畫，開始用世俗的思想感情和寫實的技巧描繪宗教人物，並開始以自然景色作背景，打破中世紀長期以金色或藍色作背景的舊習，使畫面增添生氣。現存名作〈逃往埃及〉就是一例。喬托的造形語言，包含歐洲哥德美術和義大利古典傳統背景，加上托斯卡尼固有民眾的語言，深具古代禁欲主義者的堅毅和新時代人的奮鬥意志，是一位擁有改革精神和巨大創造力的藝術家。

喬托最著名的重要作品是現存義大利帕多瓦城阿雷那建造的斯克羅維尼禮拜堂耶穌傳等壁畫，以及亞西西聖方濟教堂聖方濟傳壁畫。

斯克羅維尼禮拜堂（又稱阿雷那禮拜堂）內部壁面聘請喬托作繪畫。喬托以水平與垂直交叉構成裝飾畫面。最上段有〈聖瑪利亞的雙親──若雅敬與安娜的故事〉與〈聖瑪利亞的故事〉各七面左右對照。下二段〈耶穌傳〉從正面的〈受胎告知〉到〈聖靈降臨〉等二十五個場面。入口內壁為大幅的〈最後審判〉與正面拱形上方高處描繪的〈父神〉作結束。側壁下方配置七美德與七罪惡圖像。這一系列主要畫面是在一三〇五年描繪完成。喬托將神秘的聖經故事，以人間眼睛所見的自然情景描繪出來，主題由深具立體感的厚重人物，構成獨特的戲劇性場景，靜謐與耀動，知性與感性相互調和，統一建築與繪畫的空間，達成藝術與宗教的緊密融合。

喬托在亞西西聖方濟教堂所作廣博描繪貧窮的使徒聖方濟（St. Francis）生涯的著名壁畫有三十二幅，包括名作〈與小鳥說教〉，畫境和諧悅目，是喬托晚年成熟期風格，也是他壯大的紀念碑代表作。

喬托的偉大畫業，對義大利繪畫發展有巨大影響，並有無數的追隨者。

2002 年 2 月寫於藝術家雜誌社

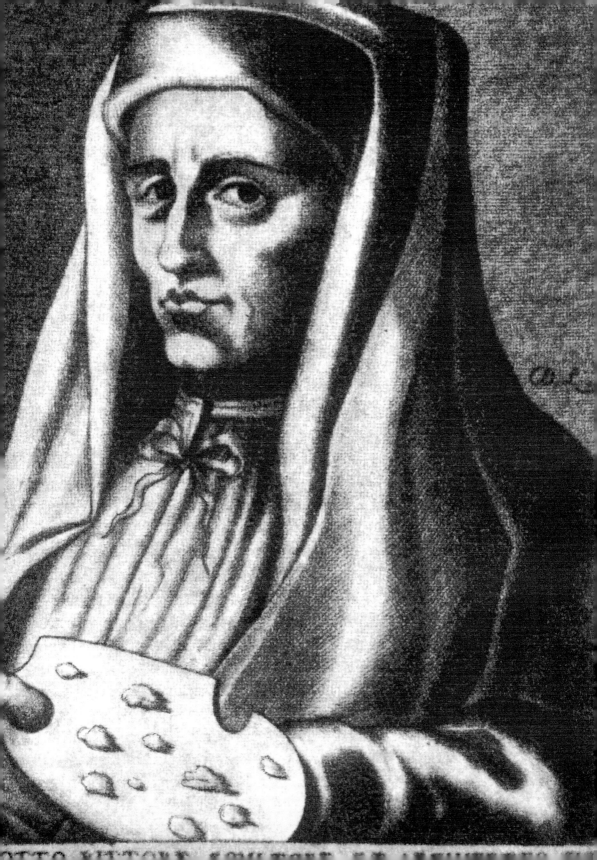

西方繪畫開山人——
喬托的生涯與藝術

喬托是何人

　　喬托是何人？喬托（Giotto di Bondone， 1266～1337）是歐
洲十三世紀末、十四世紀初的畫家，喬托是義大利翡冷翠人。這位
天才，在十三世紀末、十四世紀初義大利翡冷翠、亞西西、帕多瓦
和羅馬等城市的教堂禮拜堂創作，留下了可觀的壁畫和木板蛋彩繪
畫作品。喬托的藝術如他的同代，也是翡冷翠人的但丁（Alighieni
Dante）的文學一樣，同為西方文化歷史上最珍貴、最輝煌的顯示。

　　喬托生前即榮至名歸，逝世後更受尊奉，朗基（l'Abbe Longhi）
認為「十三世紀最後十年，翡冷翠和托斯卡尼地區的繪畫已暗地裡
襲用喬托的新風格」，那時喬托才三十歲。一三四○年，在他去世
後僅三年，即被維拉尼（Villani）稱為是「他時代裡繪畫上最卓越
的大師，自然地表現人和事物。」又如同十四世紀的理論家錢尼尼
（Cennino Cennini）在一三九○年寫道：喬托找到了轉變他繪畫「自
希臘（指東正教希臘）到拉丁的方法」，讓繪畫「現代化」起來。
人文主義大師吉伯蒂（Lorengo Ghiberti）一四五二年所著的《一三
○○年代藝術家解說》中也提到喬托最大的功績在於「超越『希臘

手執調色盤的喬托畫像
素描　年代不詳
（前頁圖）

8

烏齊羅（1500～1565，
翡冷翠五畫家之一）
喬托畫像　蛋彩畫
約1450年作
巴黎羅浮宮美術館藏

矯作、老舊拜占庭風格』而創出新的藝術。」

　　如西方第一位大藝術史家瓦薩利（Giongio Vasari，1511～
1574）所說，喬托「由於神賜的天賦，使繪畫重新找到了新規」，
「他復興了美麗的繪畫」。十三世紀義大利繪畫受拜占庭藝術的影
響，顯見刻板與僵化，而喬托將圖面更新，將圖象自然化，使繪畫

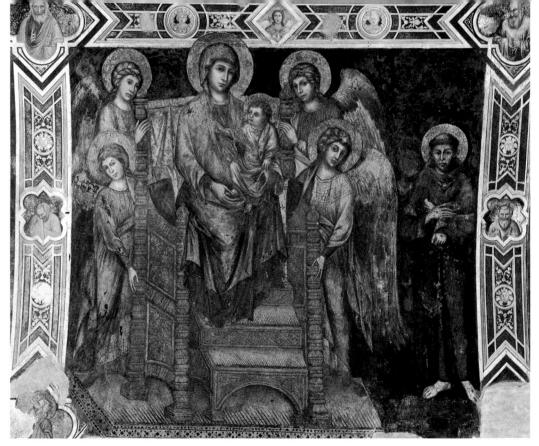

喬托的師傅齊馬布耶1280至1285年畫的壁畫〈聖法蘭傑斯柯伴隨聖母子〉 亞西西聖方濟教堂下院

從拜占庭風的羈絆裡走出。他的繪畫是歐洲近代藝術的新典範，喬托是史家認為的「近代西方繪畫的開山人」。

　　當然喬托並非從天而降，這第一位突破拜占庭藝術的人，像所有的藝術家一樣，喬托有他的師傅，據說是翡冷翠的齊馬布耶（Cimabue，約1240～1302）。齊馬布耶曾經到過羅馬，很可能受當時已嘗試古典探討的卡瓦里尼（Pietro Cavallini，活躍於1273～1308）的影響，而已有了較傾向自然的畫法。齊馬布耶在托斯卡尼地區曾榮耀一時，但當喬托向世人展示了他的藝術，齊馬布耶的光芒便受到了遮掩。但丁在《神曲》「煉獄篇」裡寫道：「齊馬布耶相信自己統領了繪畫的疆野，而現在是喬托受到大家喝采，這位前輩大師的聲譽黯淡了下來。」

詩人但丁（1265～1321）捲入政變逃出
翡冷翠，逃亡到帕多瓦，度過流浪的創
作生涯。他的名作《神曲》裡對喬托有很
高的肯定。

但丁塑像　拉溫那但丁墓前的紀念像

　　翡冷翠的另一位文學巨匠薄伽丘（Giovanni Boccaccio ，1313
～1375）於喬托去世後的一、二十年，在他的《十日談》裡寫著：
「喬托的天份如此，連自然——萬物的母親——都不能產生出喬托以
鉛筆、羽筆或彩筆所描繪出來的東西，他畫得如此逼真，看來似摹
本，但簡直就更像實物。」薄伽丘又言「喬托使藝術恢復明光。」
他認為「幾世紀以來，由於某些人的錯誤，繪畫好像是為了取悅無
知的眼睛，而不再為了滿足智慧的心靈。」只有喬托「是世界上最
好的畫家」。這正是朗基說的「喬托是新繪畫之父，如薄伽丘之於
新文體一般。」

　　喬托經數世紀的盛譽不斷，在二十世紀初，仍有羅傑·瑞
（Roger Fry）稱頌「喬托為線條語言最大的吟遊詩人，更是世界上
最傑出的敘事詩家。」

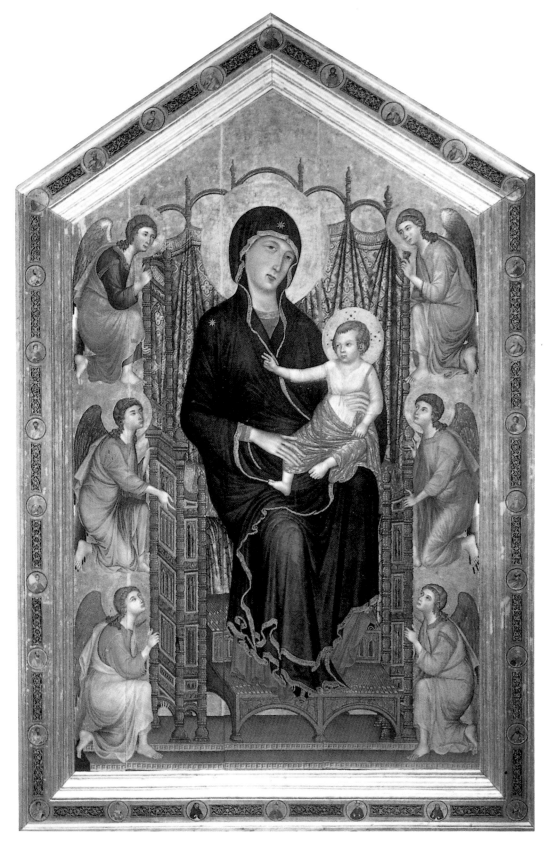

羅倫傑提　聖母子、聖方
濟與福音書記者約翰（部
分）　1320年　濕壁畫
78×177cm
亞西西聖方濟教堂下院

馬提尼　軍務的放棄
1315～17年　濕壁畫
265×235cm
亞西西聖方濟教堂下院聖
馬蒂諾禮拜堂

齊馬布耶　莊嚴的聖母
1280～85年
木板蛋彩畫　翡冷翠聖多
利尼達教堂祭壇畫
現藏翡冷翠烏菲茲美術館
（左頁圖）

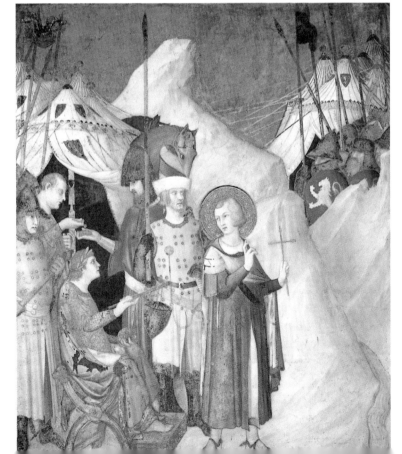

喬托的出身

　　喬托，依一般說法，該是生於一二六七年（也有人推測他生於一二六六年，甚至遲至一二七七年）。他生於翡冷翠附近慕傑羅山區（Vicchio di Mugello）的維斯賓聶諾山口（Colle de Vespignino）。喬托出生的家屋據說至今仍存留，訪客可尋路去參觀。

圖見 17 頁

　　喬托從小就在山邊牧羊，無聊時便畫起畫，傳說有一天大畫家齊馬布耶在去波隆那（Bologne）的小路上，遇見了這個牧羊人在樹木旁的岩石上畫他的綿羊，齊馬布耶感到相當地驚奇和觸動，便收他為徒弟。還有一個說法是，很可能是喬托的家人，如當時的一些人到城市裡來定居，把這個男孩送到了城裡的畫師那裡習藝，這位畫師便是堅尼‧迪‧彼波（Genni di Pipo），藝名為齊馬布耶的人。

　　大概是十歲到十四歲的期間，喬托進入齊馬布耶的工作室當學徒，也有人說喬托在齊馬布耶處習藝時，同時也到一所羊毛織藝坊學習。這段學徒生涯由於喬托獲得一個機會到羅馬而曾經中斷；不久後，喬托回到翡冷翠，接著到亞西西（Assisi），再追隨齊馬布耶在亞西西聖方濟教堂開始從事裝飾工作。

　　齊馬布耶主持亞西西聖方濟教堂的裝飾工程，因其他城市的工程任務必須離開亞西西時，他工作室的助手和學徒留在亞西西，喬托即是其中一人，在同一時期有些畫家工作室也參與工程，不久喬托也自立工作室，方濟教會開始委任他接二連三的工作。

　　喬托三十歲時，已多方發展，並且已經是一位有名的畫師，在他的工作室中有許多徒弟和助手。他在翡冷翠新聖母瑪利亞教堂附近，擁有一所居屋，名為「Porta Panzani」（龐扎尼門）。

　　大約一二八七年時（一說一二九〇年），喬托娶了辛塔（或名摩娜拉，或黎切烏塔）‧迪‧雷波‧德‧佩拉（Cinta, Monara, Ricevuta di Lepo de Pela）為妻，生了四個兒子，長子名為方濟（Francesco），是位畫家，登記有案，但未留下聲名。喬托還有四個女兒，最年長者名為卡特琳娜（Catherine），之後嫁給一名畫家黎哥‧迪‧拉波（Rico di Lapo），卡特琳娜是有名的史提芬‧迪‧拉波（Stephane di Lepo）的母親，而史提芬又是藝名為喬提諾

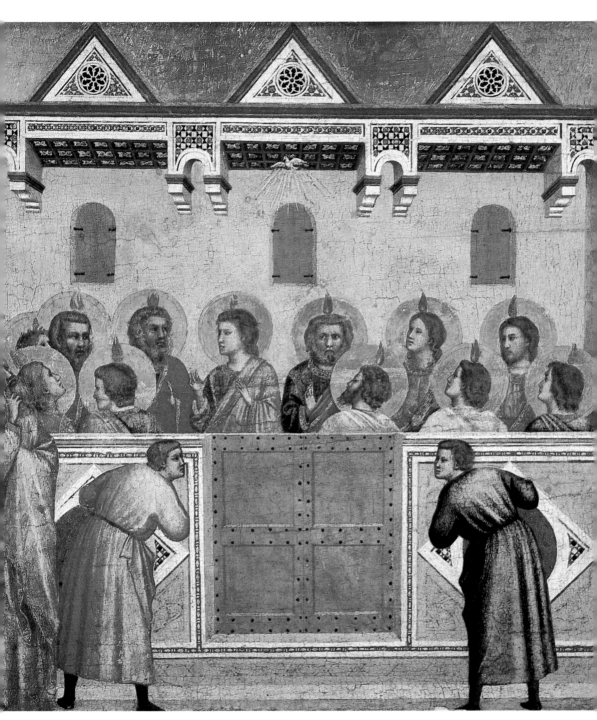

聖靈降臨　約1300年　木板蛋彩畫　倫敦國家畫廊藏

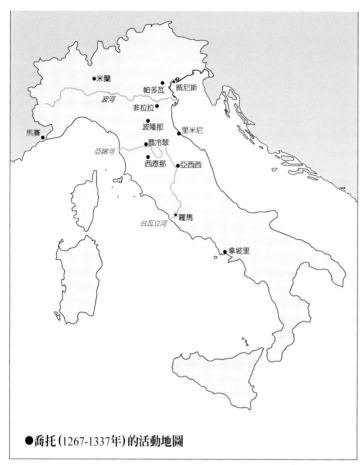

●喬托(1267-1337年)的活動地圖

喬托（1267～1337年）的活動地圖

（Giottino，1368～？）的畫家的父親。

　　喬托一生信奉聖方濟教派，生活中的幾件事可以為證，他的兩
個兒子都取名為方濟，除了一子為畫家外，另一子是柯爾（Colle）
地方聖瑪提諾的修道院院長，喬托的財產由他掌理。

　　喬托與他的工作室長期接續為亞西西聖方濟教堂、羅馬教廷、
帕多瓦斯克羅維尼禮拜堂、翡冷翠聖克羅齊教堂的佩魯吉和巴第禮
拜堂做壁畫裝飾的工作，還有也到里米尼（Rimini，在義大利中
部，靠近亞德里亞海）及拿坡里的教堂工作，名聲遠播。喬托善於
經營投資，雖偶有金錢糾葛之事，但財富盈厚，是位富貴榮華的畫
家。

路西・莎巴杜里（1772～1850）的油畫〈齊馬布耶與喬托〉，描繪大畫家齊馬布耶在路上發現十五歲的喬托在石上作畫表露出驚人才華，便收他為學生。

喬托的活動

　　十三世紀末、十四世紀初，喬托分別在翡冷翠、亞西西和羅馬工作。一二九〇年畫的亞西西聖方濟大教堂的兩幅壁畫〈以撒賜福雅各〉和〈艾撒于在以撒面前〉可能是喬托最早的手筆。也有人認為一二九〇年他已畫了翡冷翠柯斯塔的聖・喬治教堂（San Giorge Alla Costa）的木板畫〈聖母與聖嬰〉。另一個說法是，翡冷翠新聖母瑪利亞教堂的〈十字架上的耶穌〉的木板蛋彩畫，是喬托於一二九〇年畫的（也有人說是他一三〇〇年的作品）。亞西西聖方濟大教堂繪有聖方濟一生行儀的作品則是一三〇〇年以前，也可能是早

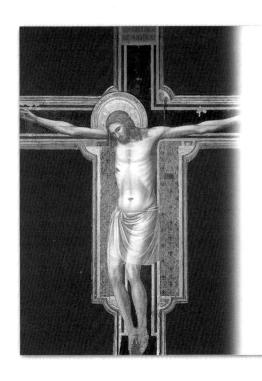

EASTER 2001 عيد الفصح

2000 FILS

PALESTINIAN AUTHORITY

22 Carat Gold Stamp
GIOTTO CRUCIFIX

巴勒斯坦 2001 年發行
以喬托畫作〈十字架
上的耶穌〉為郵票的
小全張。

自一二九六～一二九七年開始繪製的喬托傑作。

　　喬托年輕時代曾數次到過羅馬，據說一二八五年是他的第一次
前往，也因而結束了他在齊馬布耶工作室的學徒生涯。一二九一
年，喬托再到羅馬，可能是為羅馬聖母大教堂（Santa Maria
Maggione）工作。藉此機會，喬托很可能在羅馬看到了卡瓦里尼的
作品，一如其師齊馬布耶一樣，喬托也受到了這位著名畫家的影
響。一二九九至一三〇〇年，教廷為了慶祝一三〇〇年開年大典與
祝福教皇（Sant-Jean de Latran）舉行了盛大慶典，喬托並為聖約翰
教堂的廊台繪製壁畫，此壁畫大部分已毀，現已無法見其原來完整
面貌。

　　十四世紀初，喬托已是托斯卡尼一帶的首要畫家。一三〇一
年，喬托在里米尼出現，為該城的聖方濟派教堂繪製壁畫和木板
畫。時至今日，當時所作的木板畫〈十字架上的耶穌〉尚存。一三
〇四年，帕多瓦地方斯克羅維尼家族延請喬托為其私人禮拜堂作裝
飾壁畫（有人認為包括禮拜堂的設計在內），那是喬托最具代表性
的作品，而傳說就在帕多瓦的工地，喬托與大詩人但丁見了面。

十字架上的耶穌
1301 年　木板蛋彩畫
里米尼聖方濟派教堂
（右頁圖）

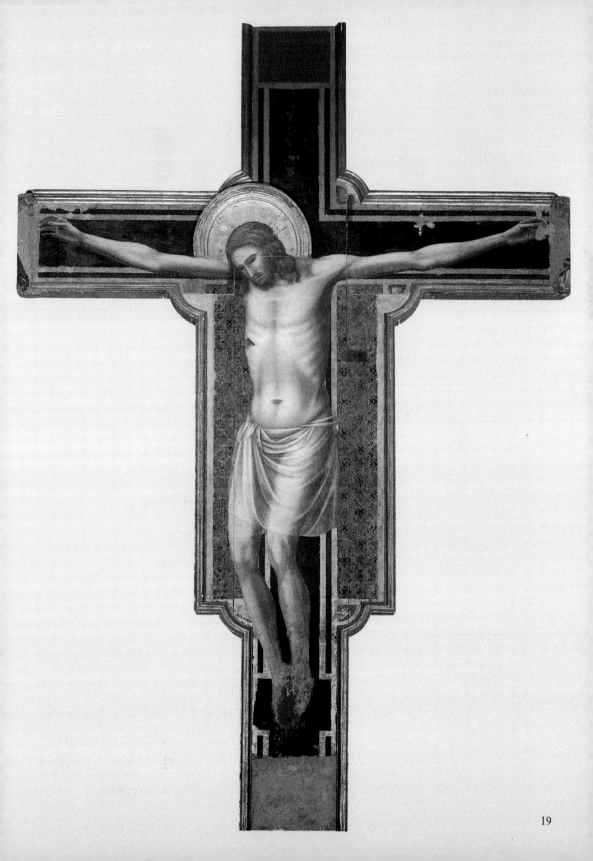

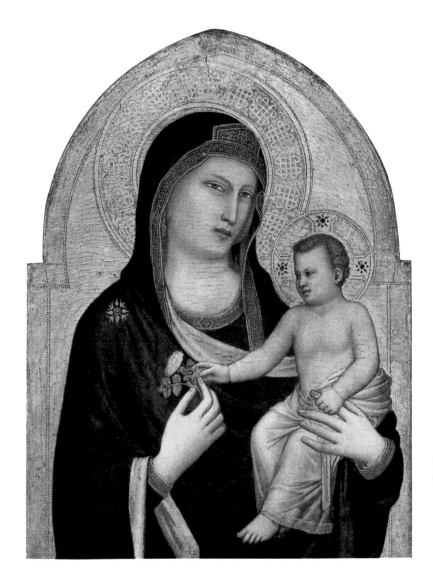

聖母子　木板蛋彩畫
華盛頓國立美術館藏

　　一三一〇年，由於教皇邦尼法切八世的姪兒，紅衣主教賈可波
‧史帖凡內希（Jacopo Stefaneshi）的商請，喬托再到羅馬，為聖彼
得教堂的廊台繪製但丁的故事〈扁舟〉（Navicella，但丁《神曲》「煉　　圖見23頁
獄」I，1～3），這個作品經過數度更動，喬托原跡可說已毀，一
六二八年由法蘭切斯哥‧貝瑞塔（Francesco Berretta）再重新繪過。
一三一一年，史帖凡內希又向喬托商訂了一幅三屏畫，送到聖彼得
教堂，這幅三屏畫仍存，現藏於梵蒂岡美術館。
　　一三一〇至一三一一年，喬托重回翡冷翠，現存於翡冷翠烏菲

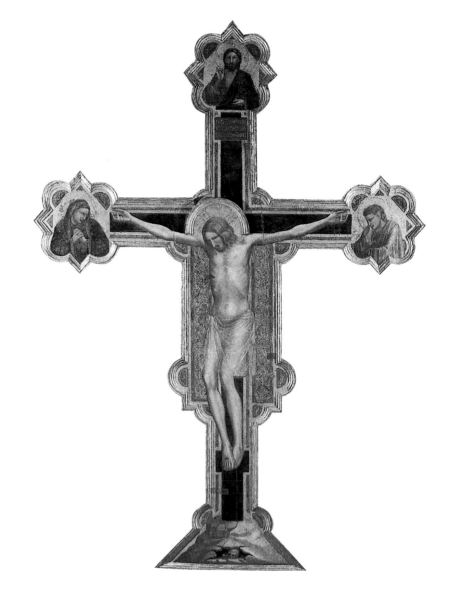

十字架上的耶穌
1317年　木板蛋彩畫
帕多瓦斯克羅維尼禮拜
堂

茲美術館一幅光輝的木板蛋彩畫〈莊嚴的聖母〉（又名〈歐尼桑提聖
母像〉），可能是喬托這時候的作品。文獻記載，自此時起，喬托投
入獲利巨大的投資事業，並已相當富有，曾為某樁借貸事任擔保，
而有過債務訴訟。

　　史家找到一三一四、一三一八、一三二○、一三二五、一三二
六、一三二七年，喬托在翡冷翠的行跡，他在當時接納藝術家的醫
藥公會註了冊。這個時期喬托完成了翡冷翠方濟派的聖克羅齊教堂
內的佩魯克禮拜堂和巴第禮拜堂的壁畫和木板畫，也為聖克羅齊教

堂的其他禮拜堂繪製了多屏木板蛋彩畫，現多已散失，留下的部分分散於歐美幾處美術館；如藏在柏林的〈聖母之死〉和〈十字架上的耶穌〉，史特拉斯堡的〈十字架上的耶穌〉的二屏畫，以及紐約威爾登斯坦（Wildenstein）收藏的〈聖母擁抱耶穌〉，還有其他作品分別存於慕尼黑、倫敦、波士頓等地的美術館。

自一三二八（或一三二九）年起到一三三三年間，資料上顯示喬托出現在拿坡里，為拿坡里王羅勃·德·安鳩（Robert d'Anjou）工作，羅勃·德·安鳩王十分禮遇喬托，稱喬托為他的「家人」。喬托在拿坡里的作品至今已毀。一三三三年（一說1336年），喬托也曾應承米蘭王公維斯康提（Azzone Visconti）之請，可能為聖哥塔教堂繪製了幾面現已消失的壁畫。一三三七年以前，喬托的工作室完成了多件華美亮麗的作品，如波隆那的多屏畫〈聖母抱聖嬰暨天使與聖人〉，聖克羅齊教堂內巴隆切里禮拜堂的多屏畫〈聖母加冕〉，這兩件大作品都有喬托的簽名。

喬托晚年，翡冷翠修建圓頂大教堂已有些年月，當時的大藝術家都曾參與其修建的工作，後來喬托與他的工作室也參與其中。喬托此時已是身兼雕塑家和建築家的大畫家。一三三四年，喬托被任命為繼阿爾諾弗·迪·坎比歐（Arnolfo di Cambio）之後的教堂藝術總監，並兼任城市、城堡和堡壘的建築設計師，也在這個時候喬托興起了他建構翡冷翠鐘樓的構想，這個鐘樓後來命名為「喬托鐘樓」，此時畫家距去世不到三年時間。一三三七年初，工程即因喬托去世而中斷，鐘樓只建到第一層（一說設計後被修改了），而喬托最後為巴傑羅（Bargello）禮拜堂繪製的〈最後審判〉也只完成了幾個頭像。

一三三七年一月八日，喬托逝於翡冷翠，此時他的聲譽已臻至巔峰，他的葬儀由翡冷翠市全力負責，並葬於聖·瑞帕拉塔大教堂（Santa Reparata），葬禮極盡舖張哀榮。

喬托時代的社會與宗教

十三世紀中，由於社會經濟的變動，而產生了社會新階層，這

1310 年喬托為聖彼得的廊柱繪但丁的故事〈扁舟〉，1628 年由法蘭切斯哥・貝瑞塔重新繪過。

個新社會階層，名為「平民」這樣的稱呼，在之後的時代由「市民」這個名詞所取代。翡冷翠原是義大利的次要城市，由於工業和財務的發展，躍為第一等城市。隨著社會和經濟的繁榮，翡冷翠也創造出前所未有的豐富藝術和文學的理想條件，在文學上，滋長了但丁，在藝術上，則綻放出喬托。

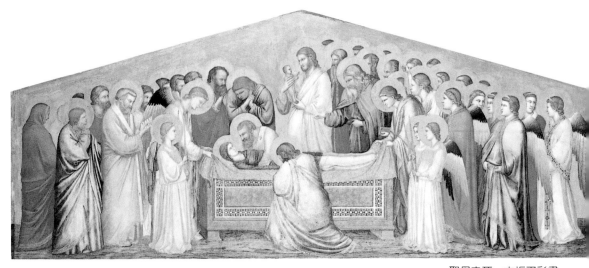

聖母之死　木板蛋彩畫
75 × 178cm
柏林國立繪畫館藏

　　這個時代，翡冷翠富裕的家族輩起，佩魯吉家族、巴第家族，掌握了歐洲最重要的「銀莊」、「錢庫」。在義大利中部城市，如帕多瓦等地也是富商突起，像典當商斯克羅維尼等家族；這些人斥資興建與裝飾家族禮拜堂，成為喬托的僱主。這樣的情形往後還有米蘭的維斯康提家族等。這些都是殷富的「市民」階層。而由於民間財富的帶動，義大利的教廷與王族也更形富裕。羅馬梵蒂岡就有過數次召請喬托作畫的記錄，由貴族出身的史帖凡內希紅衣主教出面。在南方，拿坡里王、羅勃・德・安鳩等也都是促就喬托藝術的人，而最先商請喬托作畫的則是方濟教會的喬凡尼・達・穆羅（Givanni da Muro），他在一二九六年成為方濟教會的總長時，即商請喬托為亞西西教堂作重要的壁畫裝飾教堂。

　　什麼是方濟教會？那是一位叫方濟・貝納東內（Francesco Bernardone）的人所創的一個天主教的支派，一譯「法蘭西斯派」，亦稱「小兄弟會」。方濟，一一八一年生於義大利中部城市亞西西，原是一名富商的兒子，因神祕幻象的召喚而決心放棄家產財富，過一種貧窮苦行僧的生活，並一生效仿耶穌的行儀。傳說耶穌以六翼天使的形象出現在方濟面前，並把自己被釘上十字架的烙印由光投射給他。方濟與同伴共創了一個「小兄弟會」，之後有許多子弟跟進，而漸漸壯大為方濟教會。為了契合天主教教義，方濟制定教規，一二○九年由教皇核定。教規中明訂教士必須堅守貧窮、

聖母之死（局部）
木板蛋彩畫
75 × 178cm
柏林國立繪畫館藏
（右頁圖）

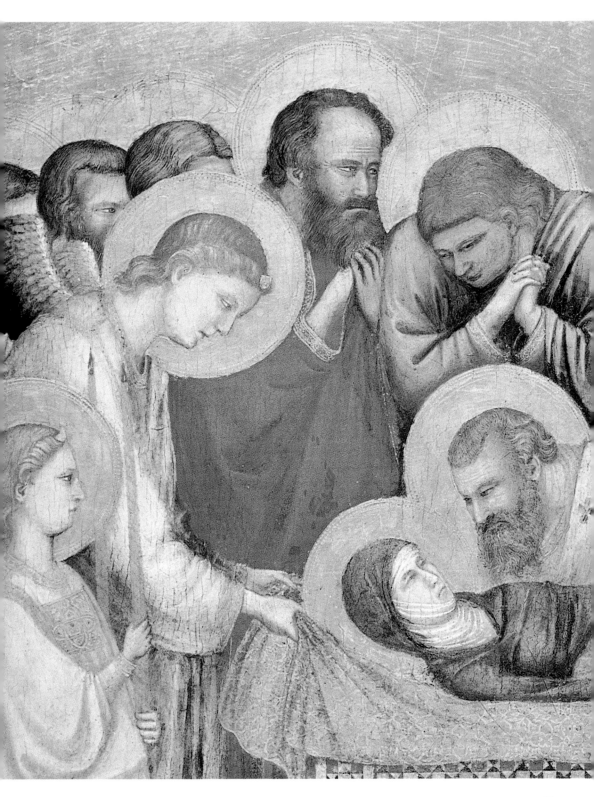

節制、貞廉和服從神等的美德，過著清貧、節慾的苦行生活，麻布赤足，托缽修道。方濟逝於一二二六年十月三日，逝世之前請弟子將他運送到亞西西城邊下的一個小禮拜堂安靜歸天。而後方濟教會為了紀念他，在亞西西城興建了聖方濟大教堂。

　　亞西西聖方濟教堂是為紀念天主教方濟教會的首創人聖方濟的第一個方濟派教堂，一二二八年開始興建，在亞西西城舒比亞哥山邊，俯臨亞西西城與翁布里平原。亞西西聖方濟教堂的大門與正面，不同於一般教堂的坐西朝東，而是坐東朝西。教堂分教堂上院與教堂下院兩大部分（又有稱教堂分三大殿層，即第一層殿，第二層殿，另地下層殿為陳放方濟修士遺骸之處），喬托的許多重要壁畫作品都存於此地。

　　亞西西聖方濟教堂上院是一個長方形殿堂，堂頂端由數個拱頂組成，祭壇後面與左右兩壁上方都有窄長的哥德式鑲嵌玻璃長窗。兩壁的上方，長窗的兩側是描繪聖經新舊約故事的壁畫，兩壁中央段則是一系列描繪聖方濟行儀的壁畫。亞西西聖方濟教堂下院內部繪飾精美華麗圖案的拱頂拉二連三，從祭壇左右兩邊可看到石階往上，是通往左右側的禮拜堂，禮拜堂內有許多裝飾壁畫。

　　之後，方濟教會擴散至全義大利，從亞西西城，到義大利各地——特別是中、北部地方的城市也都開始競相興建方濟教堂。

　　年輕的喬托原跟隨其師齊馬布耶的工作室，為亞西西教堂作裝飾壁畫，後來獲得方濟教會總長喬凡尼·達·穆羅之請後，便開始自立門戶，負責起亞西西教堂上院，然後是教堂下院的壁畫工程。由於亞西西是方濟教會勢力的本營，喬托在亞西西開始的藝術生涯，也隨著方濟教會的擴張與方濟教堂的修建裝飾，而擴展到義大利其他城市，如帕多瓦、翡冷翠、里米尼等地。至於羅馬教廷，在喬托早年已風聞他的才華，數度召請喬托為教廷工作，於是，喬托一生的藝術行旅北達米蘭，南至拿坡里，而遍佈義大利。

喬托藝術的形成與特色

　　一般談到喬托的藝術，總會提到他是近代繪畫之始，因為他突

十字架上的耶穌
木板蛋彩畫　史特拉斯
堡市立美術館藏

26

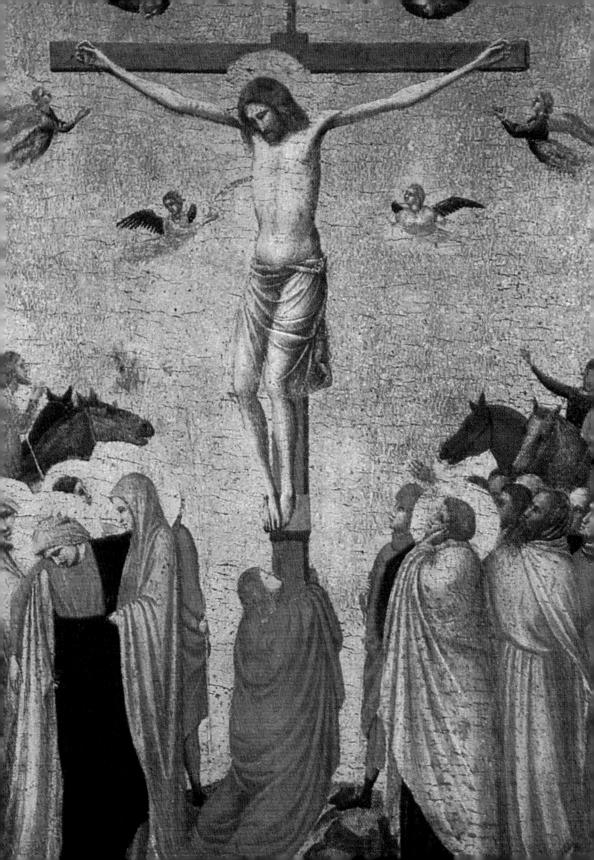

破了拜占庭藝術的僵化形式，賦予了人物高度的自然與立體感。其實，喬托不能不從拜占庭的傳統出發。拜占庭藝術的基督、聖徒的圖畫或其他物像的形式，因希臘正教的規定而少有變化，有著其長久不變的標準，物象的光與影明顯劃分，人物的手、眼睛、鼻子、嘴和衣紋，也是依循某種公式，而非經由觀察的結果而得的圖示，一般構圖固定而系統化。中世紀以來，義大利藝術深受拜占庭藝術的感染。十三世紀活躍在盧卡（Lucca）的貝林吉羅（Berlinghiero）父子畫家，或托斯卡尼地區的畫家都有經常性重複同一造型的習慣，甚至連喬托之師齊馬布耶，和西恩那（Siena）地方年輕畫家杜契歐（Duccio）都有這種情形，一直要到了喬托畫亞西西的壁畫，這種局面才大有改觀。

其實喬托並沒有立即放棄組成拜占庭藝術傳統那帶有象徵和暗示性的圖象，他演繹這些圖象，並帶進一些變化，而漸成喬托自己運用來佈局的造型。他把傳統的畫法加以修正，依據真實的情況檢驗對象，強調自己的表現，特別在物象輪廓上，加強了一些色調濃淡的變化，來突顯陰影。他要在繪畫中讓人看到略早於他的雕塑家尼可拉彼薩諾（Nicolas Pisano）或阿爾諾弗‧迪‧坎比歐，那樣明暗顯著的三次元立體效果，然而，喬托從沒有達成把空間和光融渾一體，但是在這方向上，他走出了重要的一步。

喬托這種對物象真實的描寫，首先開始於在物件的描繪上，然後才漸漸擴展到自然與人的客觀表現。在早期，喬托在亞西西大教堂舊約故事的畫，圖象較平板，直到了聖方濟組畫，他的造型才漸趨細膩，也較生動。後期的喬托到了帕多瓦斯克羅維尼禮拜堂的壁畫，我們察覺，除了在顏色、質感的演化，光和影的柔和搭配外，一種自然風的感覺呈現，從建築物、器物的細部描繪，乃至人物衣衫布巾的自然垂落，褶紋走向有序，人物的臉龐開始富有表情，接近真實的個人。喬托從容舒緩地描繪，畫面處理清晰而明朗，這樣的特點讓喬托在帕多瓦斯克羅維尼禮拜堂的藝術呈現臻至高點，顯見完滿的成熟，是舉世公認的喬托名作。

喬托的繪畫表現分為壁畫和木板上蛋彩繪畫。壁畫是類似水彩的塗料，繪於灰泥牆上的作品。喬托在壁畫技術本身上有根本的革

齊馬布耶
十字架上的耶穌
1280 年代　濕性壁畫
亞西西聖方濟教堂上院
（右頁圖）

新，他改進其師齊馬布耶塗料易損的方法，施行一種較爲耐久，稱之爲「混壁畫」的繪畫。那是先在牆壁抹上一層粗糙的灰泥，接著第二層較細的灰泥之後，把整個壁畫構圖的大型素描草圖透描上去，再塗上更細的第三層灰泥，重描底稿後，將溶於水或石灰水的顏料塗上。第三層灰泥塗抹面積以一日的工作量爲準，保持濕而新鮮，使流質的顏料得以深深滲入，再以乾筆加工，喬托在流質顏料與乾筆加工上，其前後期壁畫之間也有諸多演進。

從亞西西聖方濟教堂上院與教堂下院的壁畫，和帕多瓦斯克羅維尼禮拜堂的壁畫作品比較來看，亞西西壁畫的顏色層柔和而稀釋，帕多瓦壁畫的色料面，則顯得稠密、明亮、富有光彩，特別是聖人頭上的金色光暈，和衣服鑲邊的金色繡線，使畫面更形亮麗。自亞西西到帕多瓦的壁畫，色彩上的變化或可與西恩那畫家杜契歐早期作品的透明，到晚期厚密顏色的演進相較。而喬托往後爲亞西西下教堂拱頂所作的彩繪（1316～1319）敷塗大面金粉與鑲金，也是另一種拜占庭式的華麗，與西恩那畫家馬提尼（Simone Martini，1284～1344）或羅倫傑提兄弟（Pietro Lorengetti，約活動於1306～1345；Ambrogio Lorengetti，約活動於1319～1347），也有互相影響的關係。

喬托的壁畫不僅是敷色的問題，更是「壁畫」觀念的改變。對中世紀的畫家而言，一片要繪上壁畫的牆是一個平面，描繪於其上的圖象是用來填滿這個二度空間的平面，如掛氈，或細密畫的圖案式的裝飾。相對於這樣的平面觀念，喬托在亞西西教堂的工作則是要把壁畫構想爲教堂建築的本身，壁畫上的圖象是企圖達到一種三度空間的立體感覺。

再則，喬托壁畫的空間是連貫且合理的，是經由愼密經營的壁畫空間，是繪畫的重新發現，這種重新發現對西方近代繪畫的發展有不可估計的影響。喬托在亞西西的壁畫所醞釀的空間視野，引起當時繪畫世界立即的一致贊同。首先在義大利，一三〇〇年代下半葉，之後義大利繪畫全部都受到喬托影響。除義大利之外，對一四〇〇年代上半葉弗拉芒畫家范‧艾克（Jan Van Eyck）的繪畫空間處理也有很大的啓示。

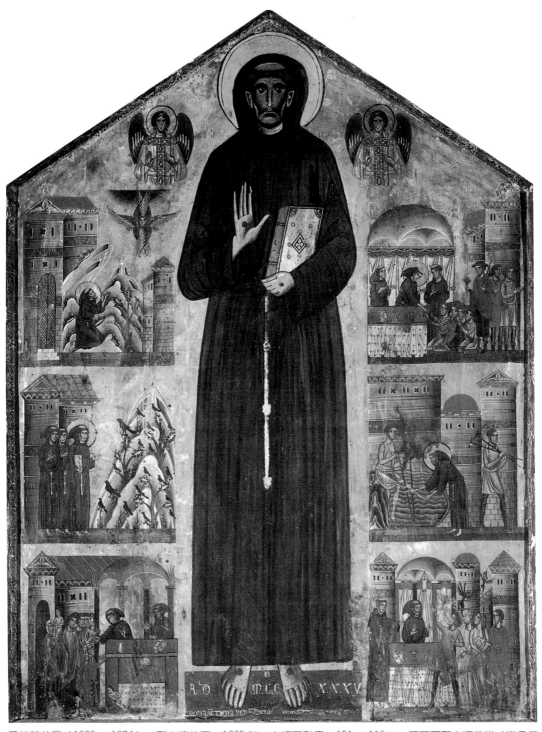

貝林基艾里（1228～1274） 聖方濟故事 1235 年 木板蛋彩畫 151 × 116cm 亞西西聖方濟教堂（繼承拜
占庭風格繪畫）

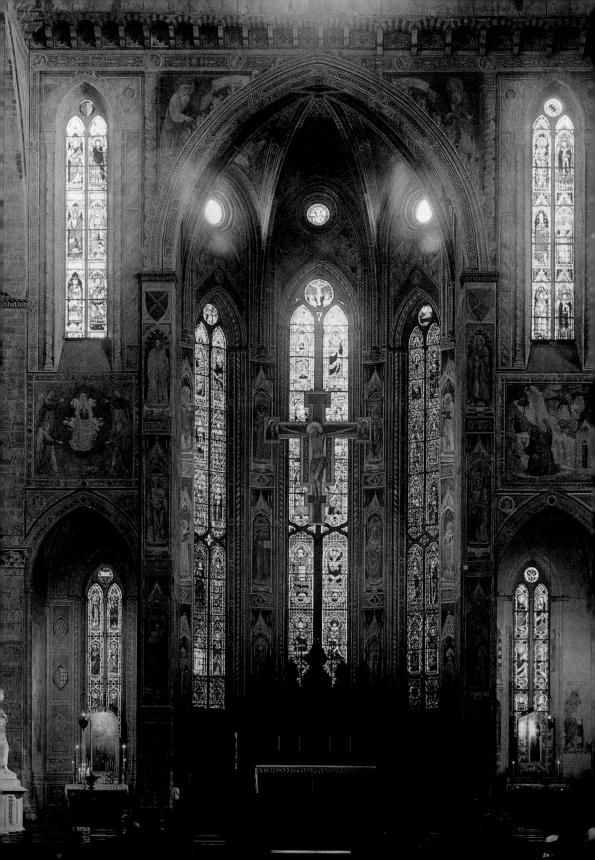

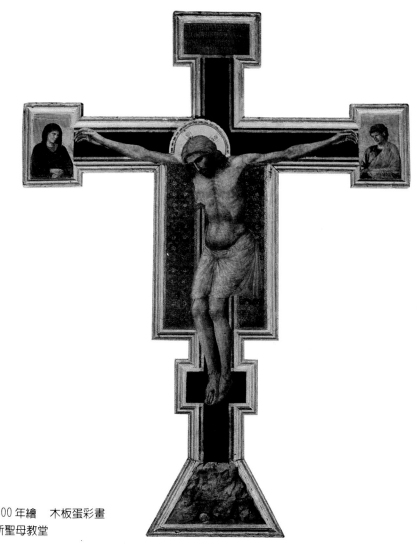

十字架上的耶穌　約1300年繪　木板蛋彩畫
587×406cm　翡冷翠新聖母教堂

翡冷翠新聖母教堂內
部一景,中央〈十字
架上的耶穌〉木板蛋
彩畫為喬托的作品。
(左頁圖)

　　其實亞西西壁畫所孕育出的空間觀念在古代(希臘、羅馬)的繪畫裡已經有了,但卻在中世紀時喪失了。然而,這不僅是在於一種作畫的新方法,二度空間平面上創造出三度立體圖象,意味著要把真實回歸到,人們以自己的感覺主控出的一種屬於地面的,而且是屬於世俗的真實,這樣的真實才具價值,而中世紀的人以為唯有具價值的事物才是真實。喬托在藝術上的革新與當時的思潮是一致的,特別是聖方濟教派信徒所推崇,而後由奧克翰(Guilliam d'Ockham)的「唯名論」將之發揚光大。

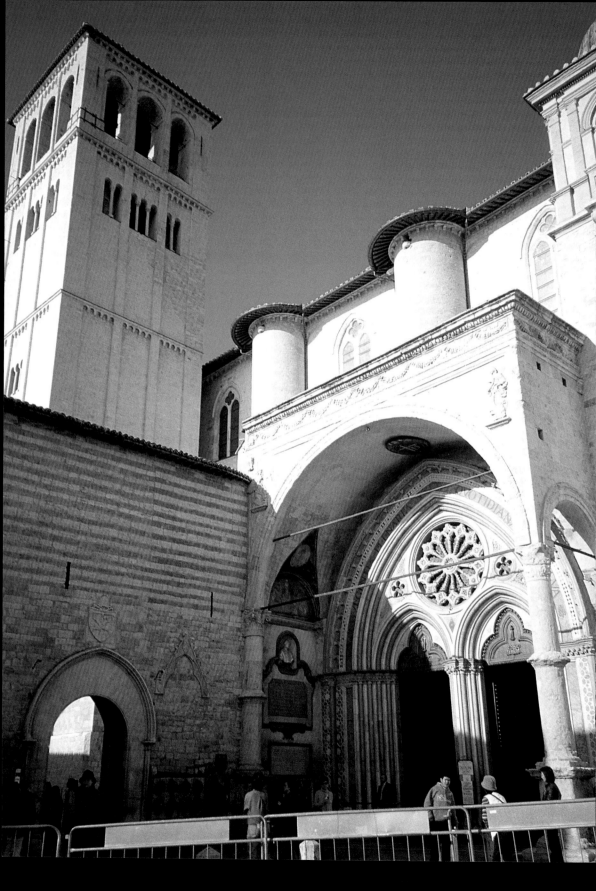

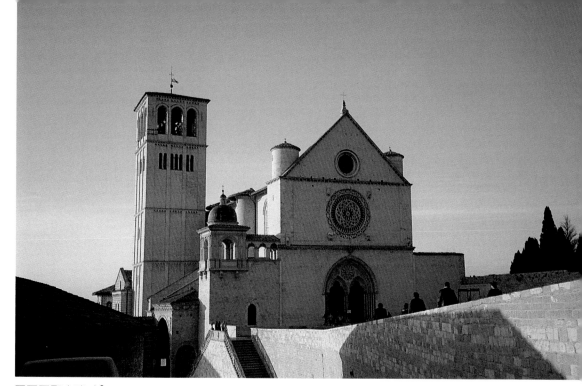

亞西西聖方濟（San
Francesco Assise）教
堂一景，右方建築物為
上院。

亞西西聖方濟教堂上院的壁畫

　　一二二八年，聖方濟去世後兩年爲了紀念聖方濟，教皇下詔書
促捐贈土地與籌集資金以興建一所教堂，於是，在亞西西的城邊，
舒比亞哥（Subiaco）山的斜坡上，矗立起一座宏偉的建築，這座雙
層的長形大教堂（Basilique），俯臨城市，面向西方，而非一般教堂
之朝向日出的方向。亞西西聖方濟教堂下院看起來像陵墓，裡面存
放聖方濟的遺骸，並作紀念方濟彌撒之用，教堂上院則是方濟教會
活動之處和正式教堂之用，因當時教皇兼任此教堂之主教，因此還
設有教皇寶座。一二三〇年，教堂下院已先完工，可以將聖方濟的
遺骸移置堂窟內，此事在夜間祕密進行，惟恐有人覬覦聖骨，一直

亞西西聖方濟教堂下院
入口。在聖方濟去世兩
年後的1228年，建於
他的墓上，1253年建
成。其後，內部分圍
上、下兩院作壁畫裝
飾，使清貧的聖方濟廣
為人知。（左頁圖）

到十四世紀，聖方濟眞正陵寢的位置尙無人知曉。教堂下院內部結
構幾經變更，原來教堂下院工程完成後，兩壁繪有相對的兩組壁
畫，描繪耶穌聖蹟，與方濟的行儀，作爲以後聖方濟教堂裝飾的範
本，後來因准許在教堂下院設立私人禮拜堂，必須鑿穿某些牆面因
而破壞了一些壁畫。一三〇〇年，教堂上院整整一大組聖方濟傳奇

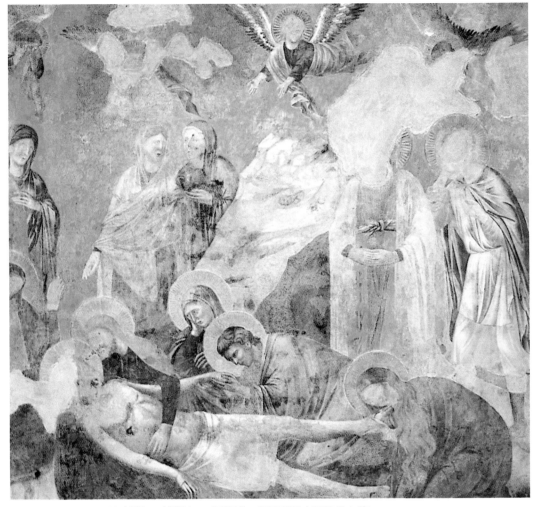

耶穌遺體前的哀悼　約1290～1295年　濕壁畫　亞西西聖方濟教堂上院

組畫完成，與恢宏的教堂上院裝飾壁畫相較，教堂下院的裝飾便降
爲次要，要等到接近方濟逝世百年紀念，才計劃重繪內部的十字拱
頂與兩側耳堂及其他。

　　在整個亞西西教堂上院的壁畫中，喬托最先獨當一面的作品可
能是新約故事〈耶穌遺體前的哀悼〉，在教堂上院的上方壁面一拱
形樑距間嵌玻璃窗之一旁，畫面已多處剝損，但重要部分仍清楚可
見。〈耶穌遺體前的哀悼〉是喬托約在一二九〇至一二九五年在亞
西西聖方濟教堂上院所作的壁畫，畫中，在一多岩石的前景前，聖

耶穌遺體前的哀悼（局
部）　約1290～1295年
濕壁畫　亞西西聖方濟
教堂上院（右頁圖）

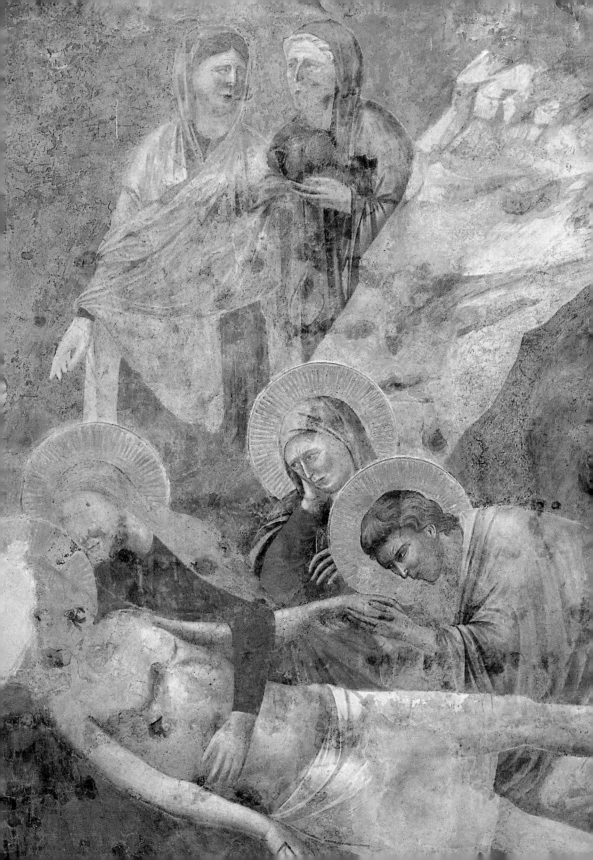

以撒賜福雅各　約1290～1295年　濕壁畫　亞西西聖方濟教堂上院

母膝上抱著死去的耶穌，表情哀傷沈思，聖約翰和聖瑪利‧瑪德琳一起在旁守著著，深沉地悲悼耶穌的死亡。此壁畫屬於喬托年輕時代的作品，但構圖之嚴謹，人間感情之顯示，已深具特色。畫面人

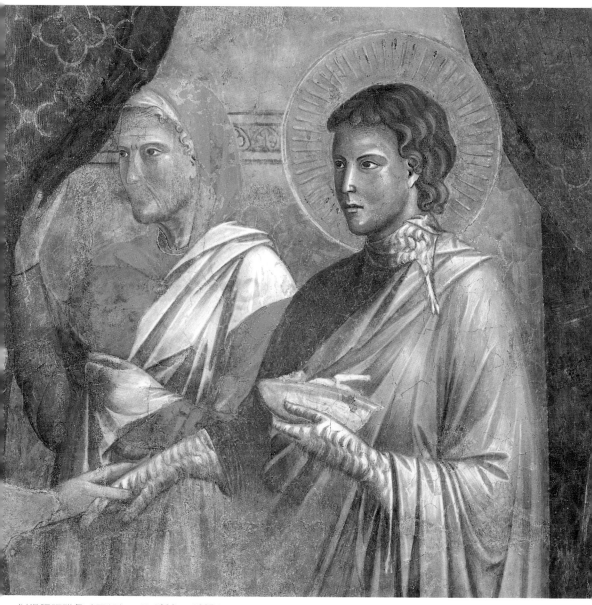

以撒賜福雅各（局部）　約1290～1295年　濕壁畫　亞西西聖方濟教堂上院

物雖尚顯生硬，但並不侷促膠著一起，各個人物有自己的動作，在
逝去的耶穌遺體面前哀感悲慟，是相當生動的悲劇性畫面，人物面
部的表情，痛苦與悲憫都充分表達，可以說是自古代繪畫以來少見

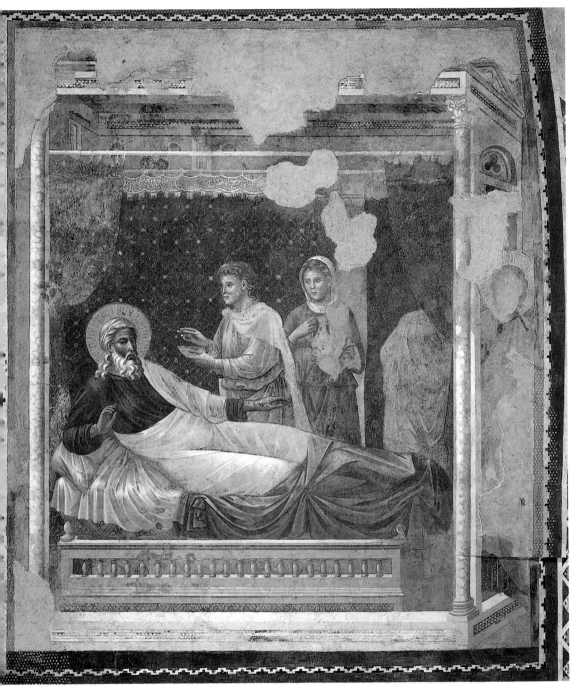

艾撒于在以撒面前　約 1290～1295 年　壁畫　亞西西聖方濟教堂上院

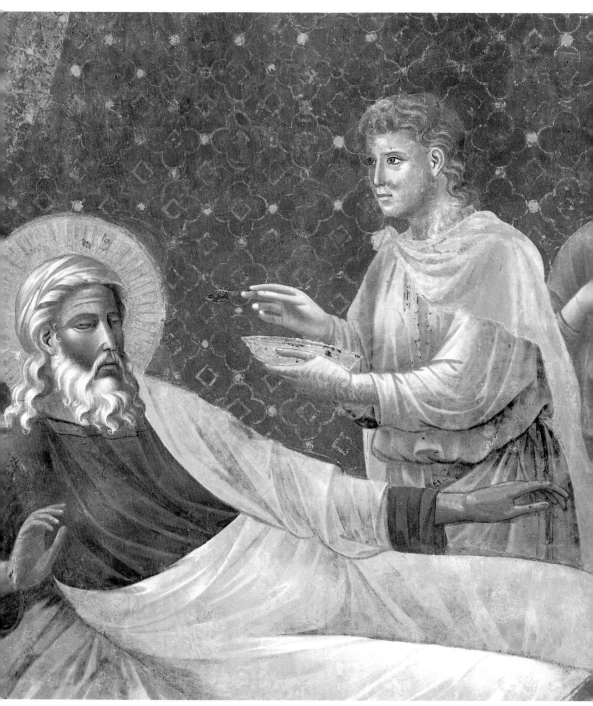

艾撒于在以撒面前（局部） 約1290～1295年　壁畫　亞西西聖方濟教堂上院

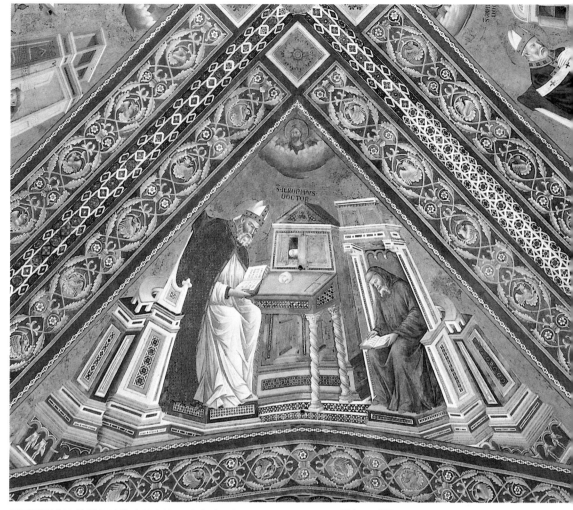

亞西西聖方濟教堂上院教會博士拱頂壁畫（局部，聖傑羅姆）　約1290～1295年
亞西西聖方濟教堂上院

的畫面。

　　教堂上院另一邊上方壁面的一拱形樑距間，嵌玻璃窗的兩旁，兩個舊約故事〈以撒賜福雅各〉和〈艾撒于在以撒面前〉，也可能是喬托最初的作品，雖亦損壞不全，但自十九世紀以來的史家仍皆認為這兩幅是相當具有革命性的作品。首先，是畫面上呈現房屋建構的特殊，自古代以來還沒有這類的空間出現在畫面之中，像一個

43

盒子般引領觀者入內。再來，描繪的人物面部表情真切，各人臉龐、目光和姿態，呈現不同的感情。在〈以撒賜福雅各〉的畫中，圖見38、39頁人物姿態較固定，動作描寫準確，尚接近自然。〈艾撒于在以撒面前〉的畫中人體則已較具動感，肢體有不同的動向，且互相協契。

〈以撒賜福雅各〉約繪製於一二九○至一二九五年，喬托把人物畫於室景之中，構圖緊密。圖中的雅各，是以撒的第二個兒子，在頸間和手臂披上毛皮，讓他的父親以撒，一位盲眼的族長，誤以為是另一個兒子艾撒于。雅各由一名著綠衣的女子陪著，怯懦趨前，接受由另一女子在背後扶持的以撒的祝福。〈艾撒于在以撒面前〉圖見40、41頁則是繪製年代相同，教堂內以撒主題的第二畫，人物仍置於室景中。圖中艾撒于以湯匙餵食其父以撒，旁邊是他母親瑞碧加。

一二九○年到一二九五年間，喬托仍還只是個年輕人，卻已經繪製了這幾幅有關新約和舊約的壁畫，雖有某些創意的發揮，但畫風仍令人想起他的老師齊馬布耶。之後，他獲得機會畫製亞西西教堂上院拱頂之一的工作，其中〈教會博士拱頂〉極有可能就是喬托圖見42、43頁一二九○至一二九五年的壁畫作品。這是畫於教堂進口的一個拱頂，喬托分四個部分繪述四位教會博士與他們的書記。四個部分中，聖奧古斯丁在圖的上部，聖安博阿斯在圖的下部，聖傑羅姆在圖左邊，聖格里格在圖的右邊。畫中人物與建築陳設，描繪精緻，置於金色的背景上，益顯華彩。這個拱頂構圖十分具空間感，細節精美，人物性格表露準確，描繪博士們和他們的書記在裝飾精巧、嵌鑲精緻花紋的居所，構圖和描繪都超過齊馬布耶在其他拱頂的製作。

教堂上院下壁的裝飾，可能是拱頂和上壁的壁畫完成之後施作的。整個部分的構想是要恭繪一組聖方濟行儀故事，以代替因設置私人禮拜堂而破壞的教堂下院原有的壁畫，作為其他聖方濟教堂的模範。這組畫的製作日期和繪圖者均有爭議，可能是一三○○年前，也可能較後畫者，有人曾懷疑是羅馬畫家卡瓦里尼，但大部分史家都認為是翡冷翠人喬托及其工作室的製作，製作年代是一二九六年，喬凡尼·達·穆羅在上任方濟教派總長之後商請喬托繪製的作品。

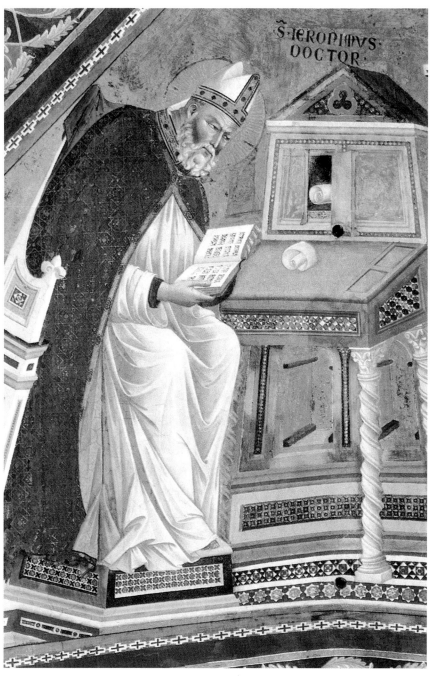

亞西西聖方濟教堂上
院教會博士拱頂壁畫
（局部，聖傑羅姆）
約 1290～1295 年
亞西西聖方濟教堂上院

這組聖方濟的故事，描述聖方濟原是富家子，一日因神祕幻象的召喚而捐棄家產，出家爲僧，並創立教派。方濟能與鳥獸草木對話，他與自然萬物維繫，保持天然的本性，他自由自在地面對各方，即使與天主教教會的關係也是如此。他喜歡貧窮的人和被摒棄

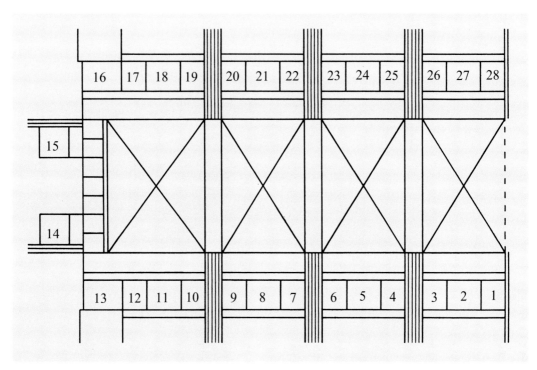

亞西西聖方濟教堂上院聖方濟組畫位置示意圖

義大利亞西西聖方濟教堂上院

教堂分為上院與下院，上院壁畫裝飾始於1270年代。深入的祭室與翼廊壁畫是齊馬布耶連作。前方左右側壁上段是喬托與雅柯布‧杜里迪所作的〈舊約傳〉與〈新約傳〉壁畫。下段帶狀壁畫是喬托所畫〈聖方濟傳〉。此為1997年地震以前教堂上院的內觀。

（右頁圖）

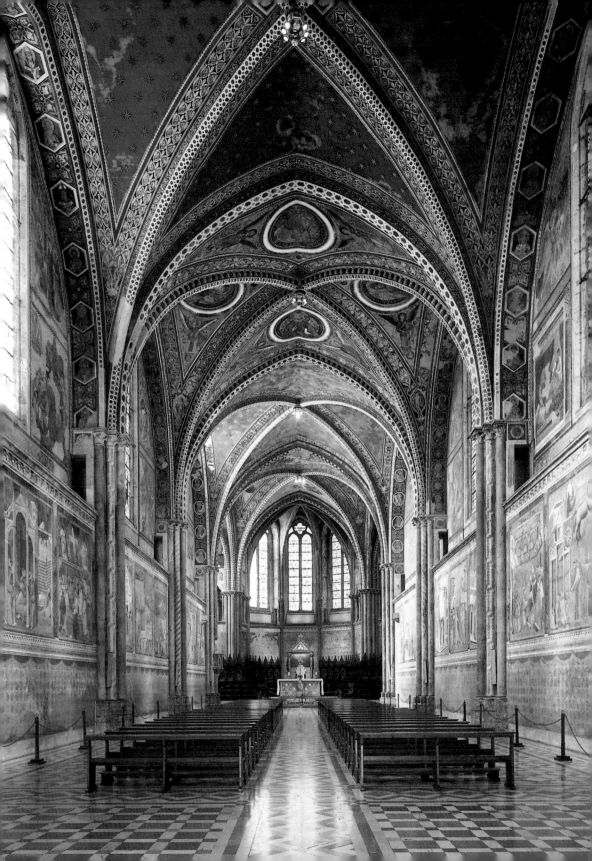

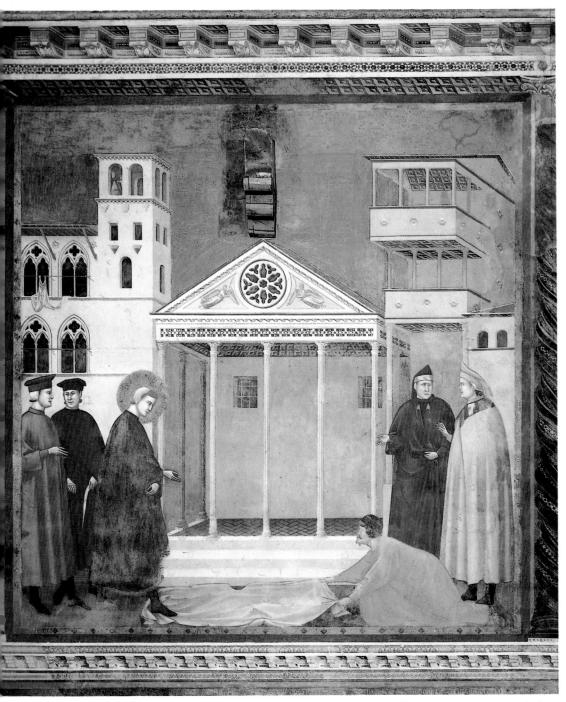

庶民向聖方濟獻禮　聖方濟組畫第一景　約1300年以前　壁畫　270 × 230cm　亞西西聖方濟教堂上院

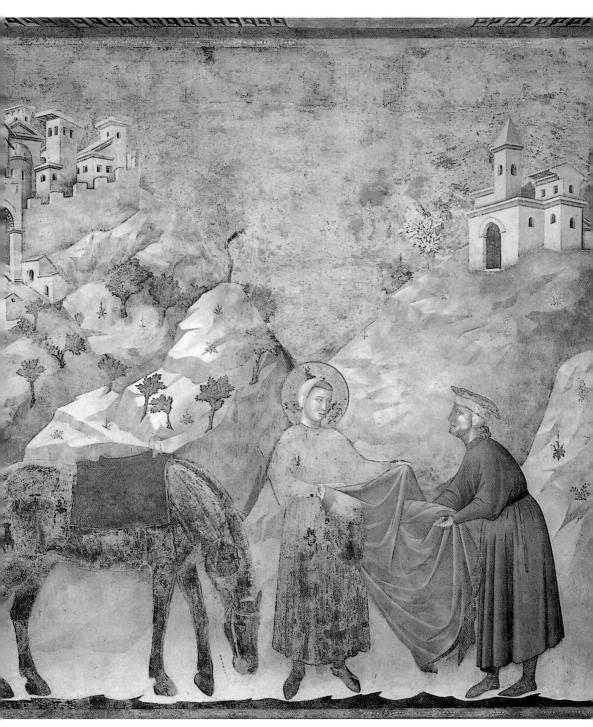

贈送外套　聖方濟組畫第二景　約1300年以前　壁畫　270×230cm　亞西西聖方濟教堂上院

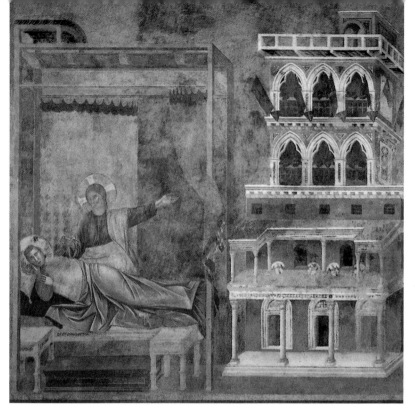

宮殿之夢　聖方濟組畫
第三景　約1300年以
前壁畫　270 × 230cm
亞西西聖方濟教堂上院

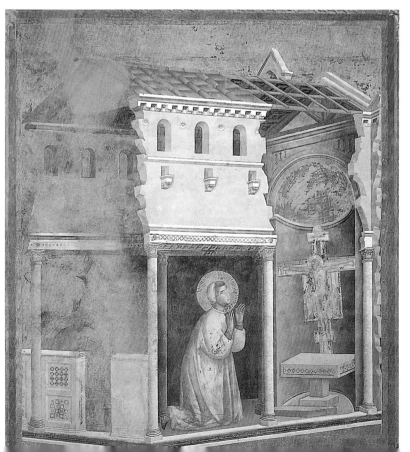

聖達米安教堂的耶穌聖
像　聖方濟組畫第四景
約1300年以前　壁畫
270 × 230cm
亞西西聖方濟教堂上院

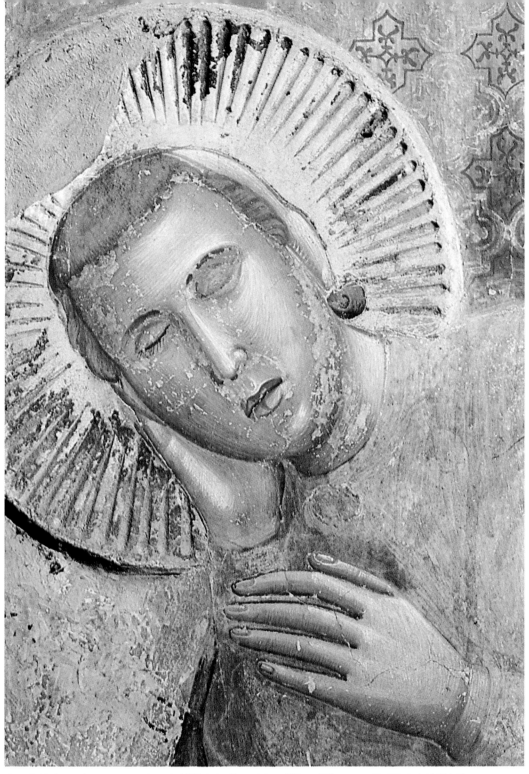

宮殿之夢（局部）　聖方濟組畫　約1300年以前　壁畫　270×230㎝　亞西西聖方濟教堂上院

的人，他終身效仿耶穌的榜樣，而終成聖人。聖方濟的故事有許多人描述，但一二六六年教會核定紅衣主教聖邦納旺丟（Saint Bonnaventune）所撰寫的為唯一標準，且獨一可存留的版本，其餘以前一切有關書籍都受令焚毀。

亞西西教堂上院下壁的二十八則故事即是依據聖邦納旺丟的標準敘述而描繪的，在描繪聖經新舊約故事的上壁下方，更能彰顯聖方濟的懿行。整個製作連貫而有組織，這樣的完整連貫性不只在人物圖象上，也凸顯在每則故事畫面間的裝飾圖形上。聖方濟的故事可能由第二則〈贈送外套〉開始繪製，而第一個故事〈庶民向聖方濟獻禮〉可能是最後才畫的，猜測可能是由於要使畫幅接繫，第一幅與最後一幅要有連接的關係。這龐大的廿八幅聖方濟故事組畫，有些看來比較弱，如〈確立教規〉、〈蘇丹前試火〉和〈格雷奇歐的聖誕節〉，這幾幅可能不是喬托親手繪製的，而是由菲力蒲契歐（Memmo Filipuccio）或達・佩魯吉歐（Marino da Perrugio）所繪。但整組壁畫的舖排是一個完整的觀念，一個接續的視覺畫面，所以這整個壁畫的特性不會是其他畫家，而只能是喬托的。

聖方濟的故事有〈捐棄財產〉、〈庶民向聖方濟獻禮〉、〈贈送外套〉、〈聖達米安教堂的耶穌聖像〉、〈確立教規〉、〈火焰馬車的幻象〉、〈阿雷宙城驅魔〉、〈蘇丹前試火〉、〈格雷奇歐的聖誕節〉、〈泉的奇蹟〉、〈教皇翁諾里烏斯三世前聖方濟傳述神的意旨〉、〈阿爾勒修道院中顯現〉、〈與小鳥說教〉、〈聖方濟接受烙印〉及〈聖方濟之死〉等廿八幅。分別舖排於教堂兩側壁面的下部，每景佔壁面積270×230公分，排列有序，景與景間有蝸形圓柱圖紋間隔，上下也有裝飾圖紋，將各景連成一體。

〈庶民向聖方濟獻禮〉是聖方濟組畫第一景。喬托畫中表現一位庶民將他的外衣舖陳地上，讓年輕的方濟踏過，這庶民是唯一識得聖方濟者，方濟猶豫是否接受這獻禮，在旁的人不甚瞭解地議論著，而此畫背景之建築正是亞西西廣場前，蜜娜娃神殿的寫照。組畫第二景是〈贈送外套〉，聖方濟把他珍貴的金色大衣送給一位窮困的市民，此景背後的兩座山矗立著不同形式的建築，左邊是當時城牆樓宇，另一邊則是寺院。此畫的特點是，喬托把聖方濟置於兩

圖見48、49頁

捐棄財產
聖方濟組畫第五景
約1300年以前　壁畫
270×230cm
亞西西聖方濟教堂上院
（右頁圖）

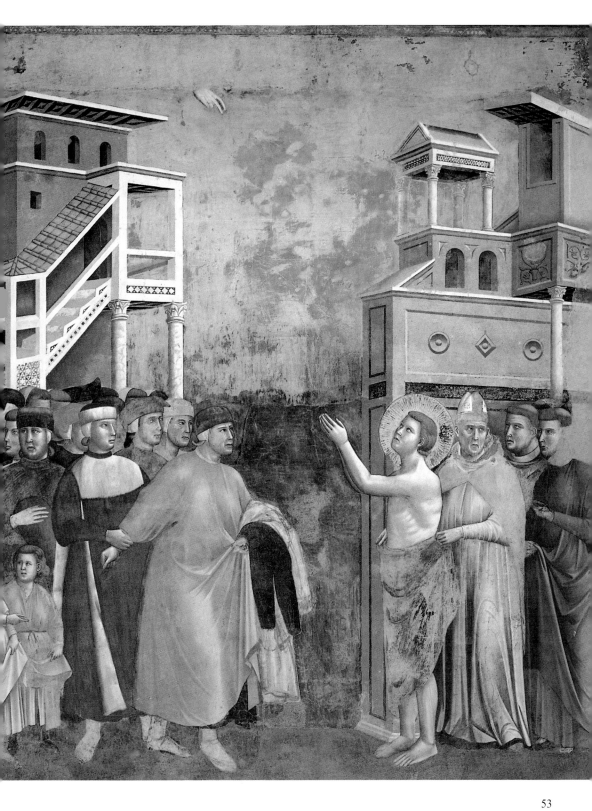

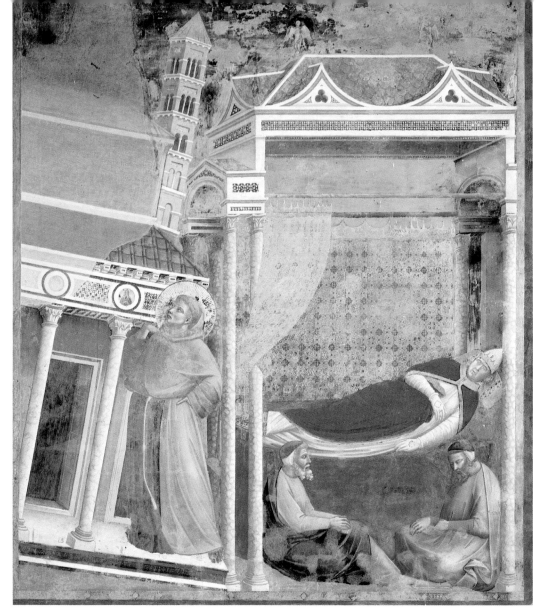

教皇殷諾盛三世的夢　聖方濟組畫第六景　壁畫　270 × 230cm　亞西西聖方濟教堂上院

座陡峭山側的中間，以突顯其地位。

　　〈聖達米安教堂的耶穌聖像〉是聖方濟組畫的第四景，描述傳說 圖見50頁
中聖達米安教堂的耶穌聖像對年輕的聖方濟說：「方濟，去修復我
那即將倒塌的教堂」。喬托將聖方濟畫在一座破毀教堂裡，聖人跪

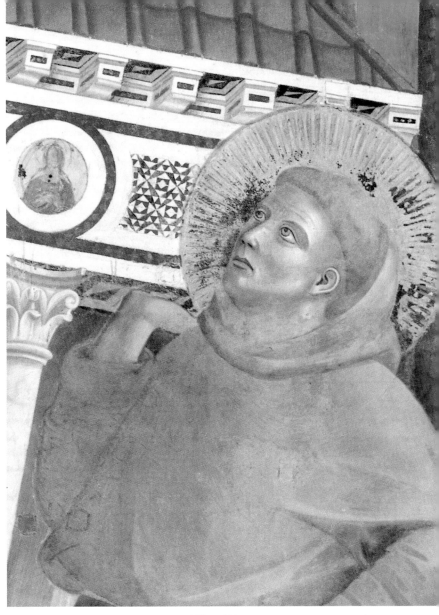

教皇殷諾盛三世的夢（局部） 壁畫　270×230cm　亞西西聖方濟教堂上院

下，雙手朝前舉，表情誠摯專注，令觀者感悟。

圖見53頁
　　〈捐棄財產〉是喬托約於一三〇〇年以前所作的壁畫，是聖方濟組畫的第五景，畫中，聖方濟的父親（手執衣服者）讓聖方濟在主教面前表示他捐棄財產時，這位年輕人甚至把身上的衣服都脫除，以示完全的解放。此為聖方濟入道的一個重要階段──表示他對貧

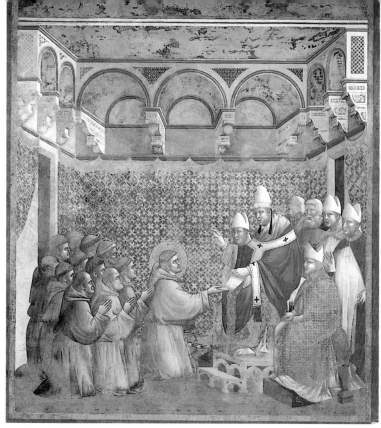

確立教規
聖方濟組畫第七景
約1300年以前　壁畫
270 × 230cm　亞西西聖方濟
教堂上院

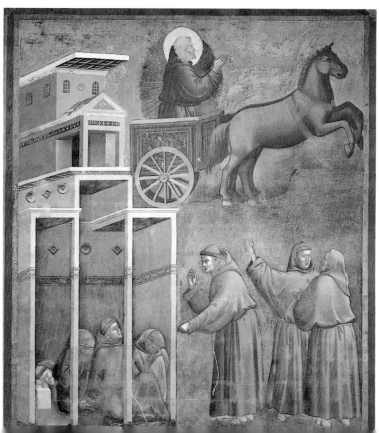

火焰馬車的幻象
聖方濟組畫第八景（局部）
約1300年以前
壁畫　270 × 230cm
亞西西聖方濟教堂上院

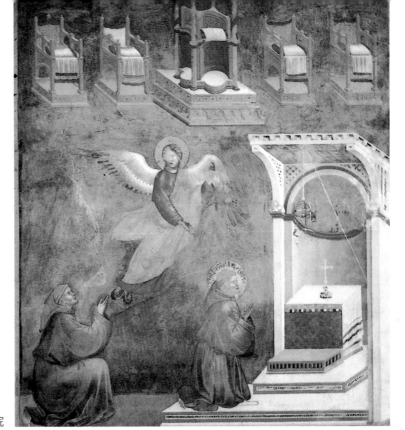

寶座之幻影
聖方濟組畫第九景
約 1300 年以前　壁畫
270 × 230cm
亞西西聖方濟教堂上院

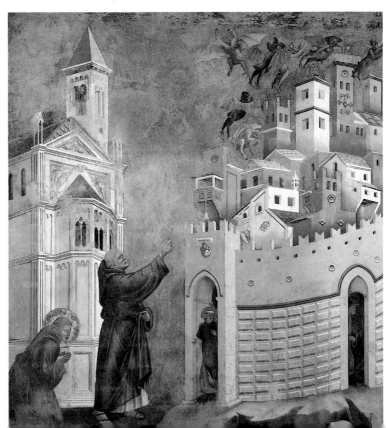

阿雷宙城驅魔
聖方濟組畫第十景
1300 年以前　壁畫
270 × 230cm
亞西西聖方濟教堂上院

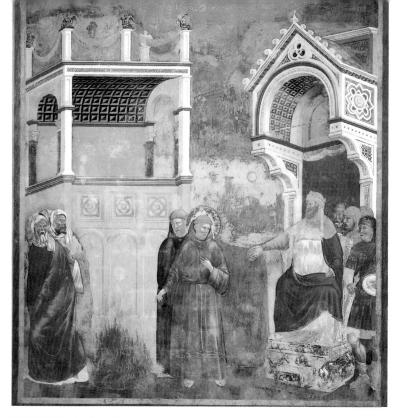

蘇丹前試火
聖方濟組畫第十一景
約 1300 年以前　壁畫
270 × 230cm
亞西西聖方濟教堂上院

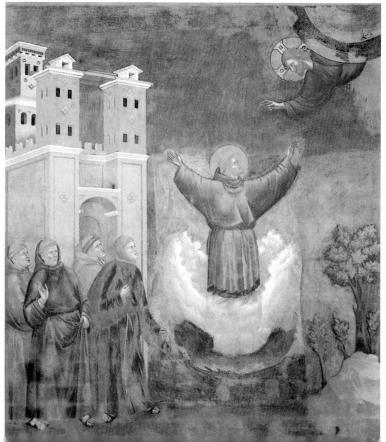

聖方濟得道成為聖者
聖方濟組畫第十二景
約 1300 年以前　壁畫
270 × 230cm
亞西西聖方濟教堂上院

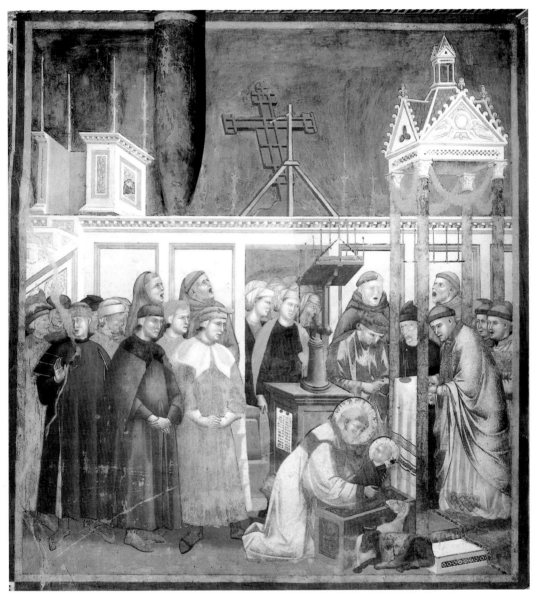

格雷奇歐的聖誕節　聖方濟組畫第十三景　約1300年以前　壁畫　270×230cm　亞西西聖方濟教堂上院

窮的選擇。

圖見56頁〈確立教規〉（聖方濟組畫第七景）描繪教皇殷諾盛三世，正式承認新方濟教團，方濟領著眾修士在一垂掛花飾帷幕的室中接受教皇的祝福。此畫人物眾多，喬托掌握了表情與動作的難度。在下一

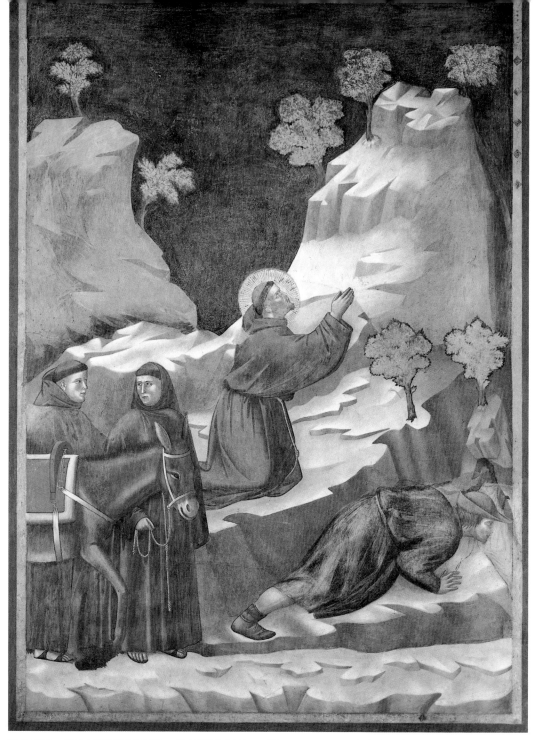

泉的奇蹟　聖方濟組畫第十四景　約 1300 年以前　壁畫　亞西西聖方濟教堂上院

泉的奇蹟（局部）（右頁圖）

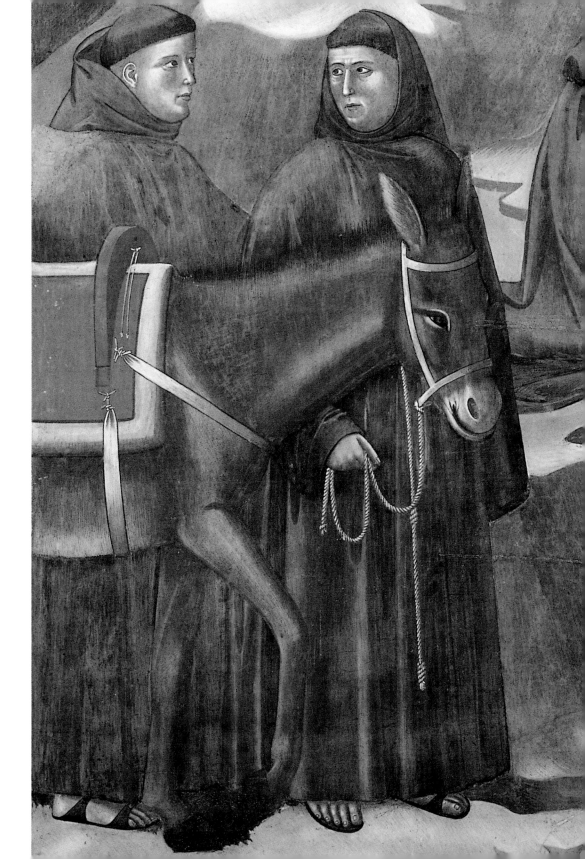

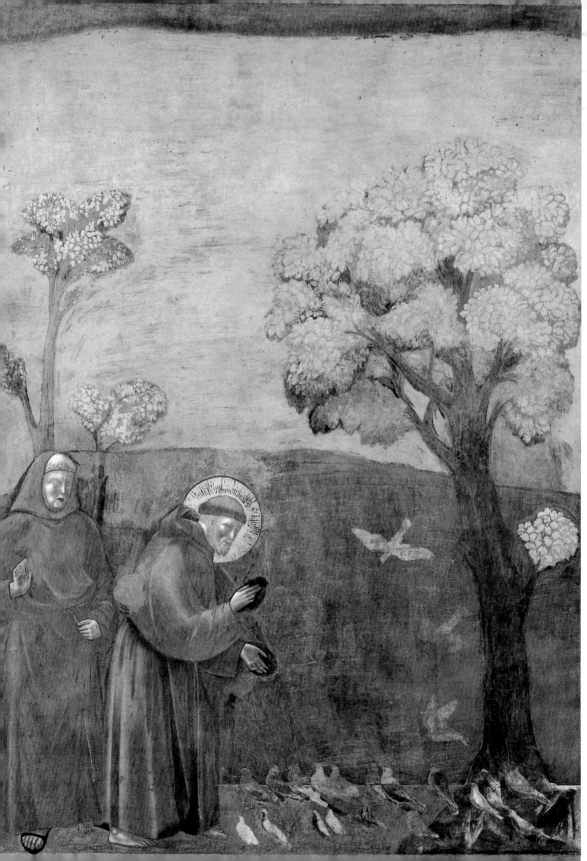

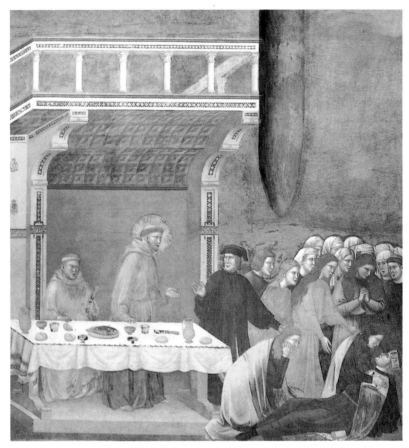

傑拉諾騎士之死　聖方濟組畫第十六景　約1300年以前　壁畫　270×230cm
亞西西聖方濟教堂上院

圖見56頁

幅〈火焰馬車的幻象〉（聖方濟組畫第八景）畫中，幾位方濟派兄弟
蹲睡在窄小的樓屋角落，另一旁三位方濟修士見到天上異象而比手
議論。此異象爲聖方濟頭頂光輪，駕馬車馳空而過，聖方濟顯靈給
他的弟子。喬托在此畫中色彩的運用獨到，天界地界幾近同一色
調，充分突顯聖方濟的形象。

　　聖方濟組畫第十景〈阿雷宙城驅魔〉描寫在阿雷宙城內戰期
間，聖方濟見到城市上空有妖魔出現，便命令修士西維斯特去驅
邪。全畫由城市建築與教堂構成，分據左右兩旁，近景地面出現一
道曲折的裂縫，象徵該城與世界的隔絕，也與對面的教堂分離，在
教堂的一側，聖方濟跪地祈禱，他的力量似乎到達了站立其前的西

與小鳥說教
聖方濟組畫第十五景
約1300年以前　壁畫
270×230cm
亞西西聖方濟教堂上院
（左頁圖）

63

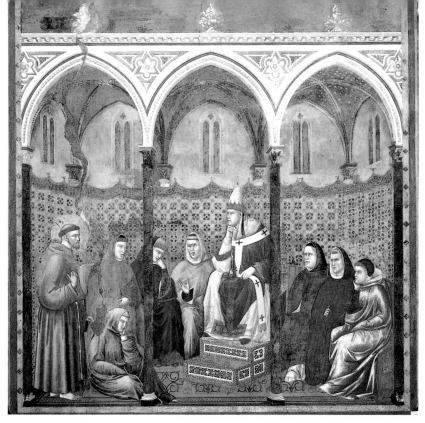

教皇翁諾里烏斯三
世前聖方濟傳述神
的意旨
聖方濟組畫第十七
景　約1300年以前
壁畫　270×230cm
亞西西聖方濟教堂
上院

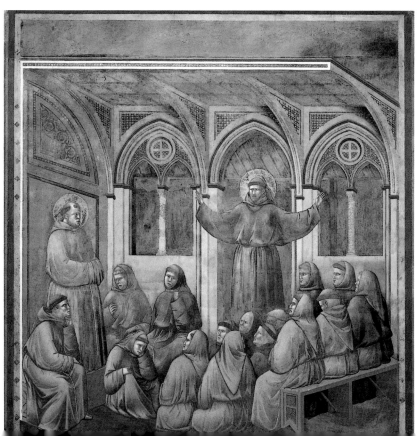

阿爾勒修道院中顯現
聖方濟組畫第十八景
約1300年以前　壁畫
270×230cm
亞西西聖方濟教堂上
院

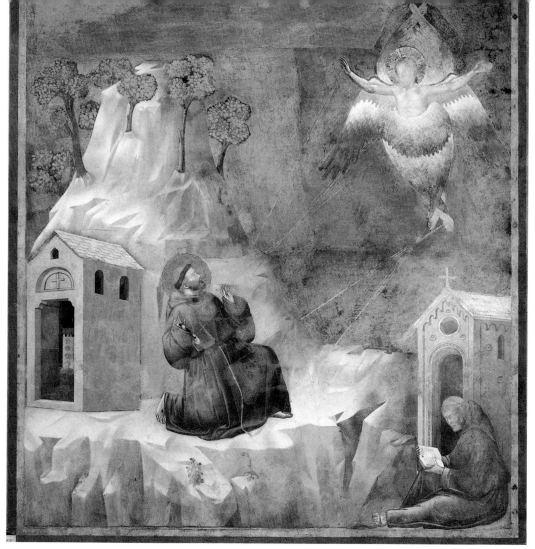

聖方濟接受烙印　聖方濟組畫第十九景　約1300年以前　壁畫　270×230cm　亞西西聖方濟教堂上院

維斯特，這門徒手指城樓天上，妖魔紛紛逃離。此時藏躲城門下的
人準備復出活動。

圖見58頁　　〈蘇丹前試火〉是聖方濟組畫第十一景壁畫，爲了以神力說服蘇
丹王，聖方濟準備赤足蹈火，他立於畫面中央，側對蘇丹，而以其
右手指著火堆，蘇丹高坐寶座，右手斜指著方濟與火，臉上表情充
滿吃驚、懊惱。喬托此畫很戲劇化地傳達人物的表情、神態與動

作。

　　聖誕節慶，聖方濟在大彌撒中自任執事，在眾僧侶與參與者前，抱起馬槽裡的聖嬰。這個情節成爲喬托聖方濟組畫第十三景〈格雷奇歐的聖誕節〉的主題，此畫的空間處理特別大膽，以水平線橫割上與下，近景人物眾多，背景則在暗藍的天色中突顯祭壇背後的十字架，與祭台的寶頂。

圖見 59 頁

　　〈泉的奇蹟〉畫中描寫借驢子給聖方濟的村民，苦於無水可喝，聖方濟跪於山岩前祈禱，岩間右側湧出泉水。喬托畫熱切禱告上帝的聖方濟，以及撲於地驚見湧泉的村民，兩位方濟修士見狀，互換眼神，表情皆極爲生動。畫家善於描繪人物動態，並以此加重場景中的傳奇力量，引發觀者的精神感應。一九九七年，亞西西大地震，教堂因此嚴重受損，喬托此壁畫也幾近損毀。

圖見 60、61 頁

　　在〈與小鳥說教〉中，聖方濟遇到一群鳥，當他接近時，鳥兒並不飛跑，聖方濟藉此機會向鳥群說神的道理，鳥兒也在聖方濟祝福之後才飛去。喬托常在畫中以另一個次要人物來強調畫景的意義：畫中方濟派修士見狀舉起右手表示驚奇和不可思議。

圖見 62 頁

　　〈教皇翁諾里烏斯三世前聖方濟傳述神的意旨〉是聖方濟組畫第十七景，聖方濟要讓教皇翁諾里烏斯三世驚奇，準備了一篇說辭，卻突然思緒斷截，於是就臨時順口發揮，不出一會兒，眾人心悅誠服，相信上帝借他的口說話。喬托此畫表現了聽者不同的面部表情和姿態。教皇獨坐於哥德式莊嚴華麗的廳堂和寶座，顯其威儀，聖方濟一身布衣，裝扮素樸，在對比中又見協調契合。

圖見 64 頁

　　組畫的第十八景〈阿爾勒修道院中顯現〉，陳述在一次教會的聚會中，帕多瓦的聖安東尼在阿爾勒修道院傳教，正值此時，聖方濟突然出現，兩臂張開，狀似耶穌，也即在此刻聖安東尼正講述到耶穌，然而只有另外一位方濟教士意識到聖方濟的顯現，其餘皆仍在專注傾聽。喬托把眾僧置於一個哥德式的廳堂中，人物之神采表情不一，但整體又互相連繫，氣氛也十分蕭穆。

圖見 64 頁

　　聖方濟組畫第十九景描述〈聖方濟接受烙印〉的情節。喬托在山岩旁畫置兩座小寺。右下角的小寺外有一專注讀經的僧侶。聖方濟則單膝跪於岩上，右上角的天上，神之子將自己裹身在六彩羽翼

圖見 65 頁

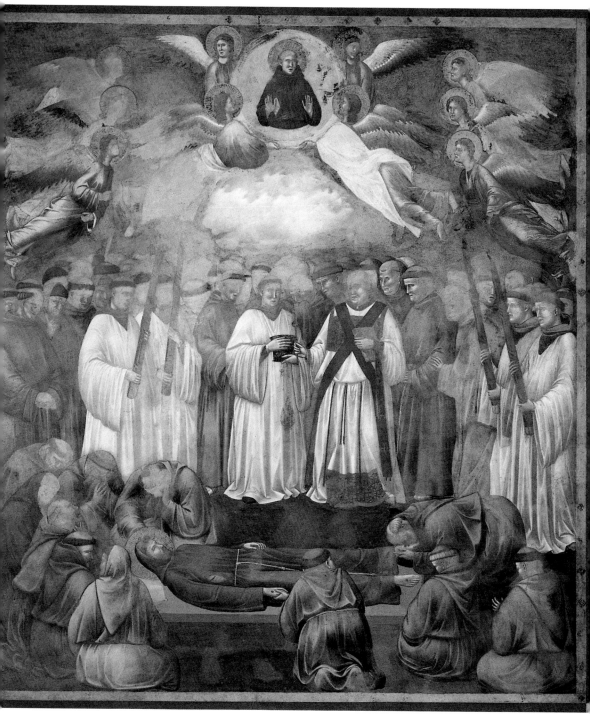

聖方濟之死　聖方濟組畫第二十景　約1300年以前　壁畫　270×230cm　亞西西聖方濟教堂上院

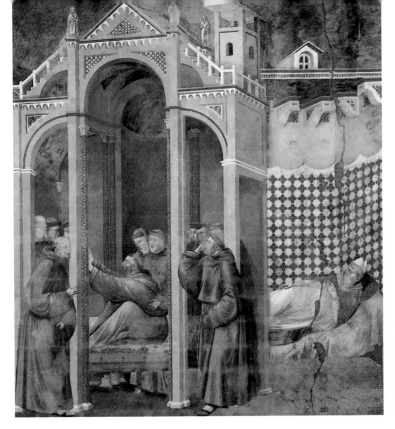

在修道士法拉・阿果斯提諾
與阿雷宙古德主教面前顯現
約 1300 年以前
聖方濟組畫第二十一景
壁畫　270 × 230cm　亞西西
聖方濟教堂上院

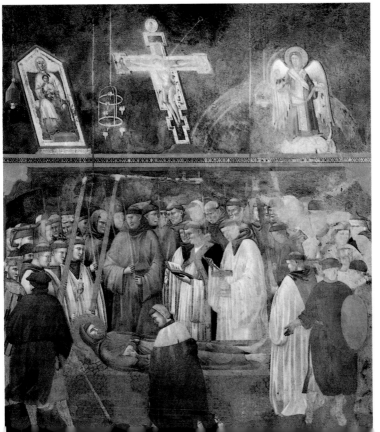

聖痕之確認　約 1300 年以前
聖方濟組畫第二十二景
壁畫　270 × 230cm
亞西西聖方濟教堂上院

聖痕之確認（局部）　約1300年以前　壁畫　270×230cm　亞西西聖方濟教堂上院

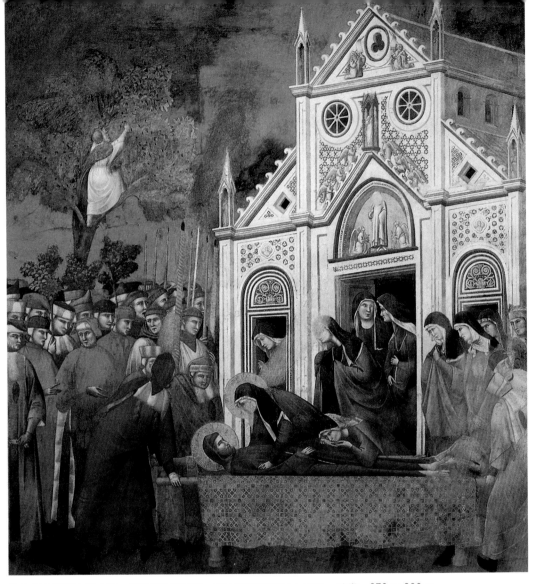

修女們哀悼聖方濟之死　約1300年以前　聖方濟組畫第二十三景　壁畫　270×230cm
亞西西聖方濟教堂上院

中，以大天使的外貌出現，他肢體上的傷痕發出光芒，直射到聖方
濟的肢體，並烙印其上，以示神的旨意。此神蹟使聖方濟承傳了耶
穌為世人受難的精神，也是聖方濟宗教行儀的最高點。

　　聖方濟組畫進行到第二十景〈聖方濟之死〉，畫中描繪聖方濟圖見67頁
感到生命最後時刻已近，便叫門徒把他運送到一所小教堂，接受死

聖方濟之葬　約1300年以前　聖方濟組畫第二十四景　壁畫　270×230cm　亞西西聖方濟教堂上院

亡的降臨。喬托以三個層次人物表現此畫面：近景，諸門徒在方濟
周圍哀悼聖人之死；中景，爲儀式執行者；最上層，聖人升天，由
諸天使迎繞。此壁畫人物眾多，除喬托之外，其畫室門生也參與其
製作。

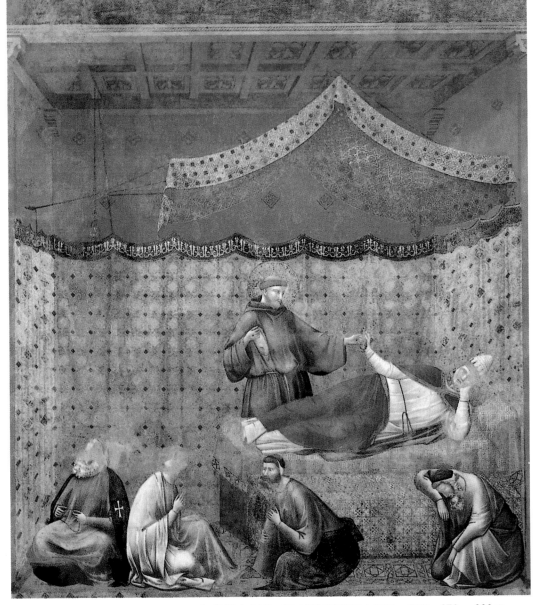

聖方濟於聖葛瑞格里九世的夢中顯現　約1300年以前　聖方濟組畫第二十五景　壁畫　270×230cm
亞西西聖方濟教堂上院

　　聖方濟逝世後約四十年，喬托誕生，所以，聖方濟與喬托幾乎
是同一時代的人，因此聖方濟故事所敘述的人和事差不多就是喬托
同時代的人和事。聖方濟故事人物是一些不同於新舊約聖經裡，那
種頭頂有神祕光環的人，在描繪上或許不需要太華麗與崇高，如喬

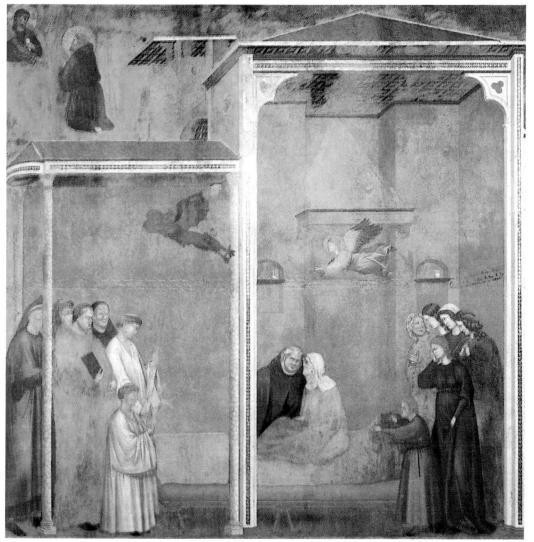

治療負傷者　約1300年以前　聖方濟組畫第二十六景　壁畫　270×230cm　亞西西聖方濟教堂上院

托之後在帕多瓦斯克羅維尼禮拜堂所表現的，他的聖方濟故事的描繪直接而生動，可能是因爲描寫比較謙遜的人。如果我們仔細審視喬托這組壁畫，我們必須承認，喬托在此處所繪的方濟教派的修士們，方正的臉，強壯的腳踩在地上，樸素的舉止只是一心追隨聖方濟的人。喬托對方濟這位著名聖者的詮釋也並不怎麼神祕，我們看到的是一個虔誠篤信神的人物，他的舉止堅實且屬於世俗，屬於地

73

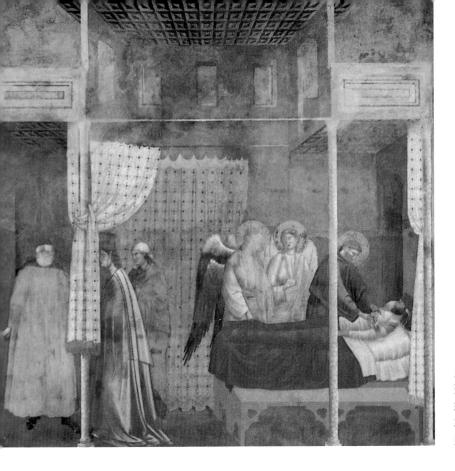

貝涅維特婦人的告白
聖方濟組畫第二十七景
約1300年以前　壁畫
270 × 230cm
亞西西聖方濟教堂上院

面，並沒有散發出什麼特殊神聖的激情，或有什麼不可抗拒的激盪
能量；這些也不同於十三世紀宗教畫那樣，聖方濟的描繪給人看一
種苦修聖人的模樣。事實上，這組壁畫經過喬托的常久構思，是以
聖方濟人物的標誌來緩和方濟教派的特殊現象，這樣的詮釋在所謂
的「修道院」裡得到有力的支持，也特別討好當時富貴的羅馬教
廷，還有符合那時代大部分義大利「市民」階層的利益，這些市民
階層中滋長著傑出的人物，喬托也屬於這一階層。

　　不過，喬托在人物臉部五官的描繪上有其特殊之處，不僅在亞
西西新舊約故事和聖方濟故事裡，到了晚期，他在翡冷翠巴第禮拜
堂的壁畫，都還有同樣的特徵，例如：狹小的耳朵和嘴，挺硬的鼻
子，眼睛靠近鼻子，斜斜往上，在臉頰上拉成細長的一條線。人物
中年紀較輕者額頭較平滑，年長者則橫紋深陷，眼尾有鵝掌式的皺

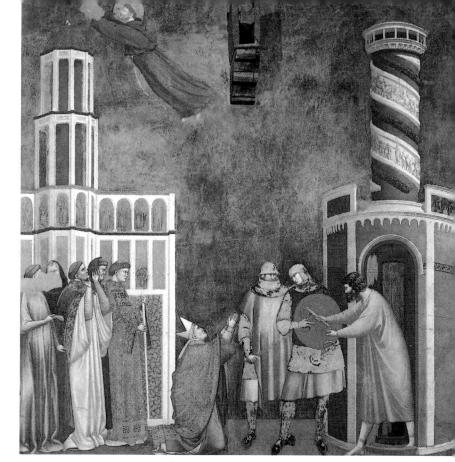

從亞西西牢獄得到釋放　約1300年以前　聖方濟組畫第二十八景　壁畫
270×230cm　亞西西聖方濟教堂上院

紋。所有人物都共通有一種凝視的眼神，或固定，或相互顧盼，自
各個角度吸引觀者。

　　喬托在聖方濟組畫的另一個特點是畫中所描繪的建築物的格
式，這並不是為創造出一種空間而設計的，那是義大利建築傳統加
上新興的哥德式，也就是和喬托同一時代的當時建築形態，有些幾
乎是當時存在的建築物的複版，如亞西西民眾大廳，和市政廳廣場
圖見48頁的蜜娜娃神殿，便出現在〈庶民向聖方濟獻禮〉的畫上。還有整個
壁畫普遍使用的裝飾圖紋，是演化自羅馬嵌瓷裡經常用來美化的裝
飾花紋，喬托從現有中取材，用來更新繪畫，這樣的表現相當引人
注目。

帕多瓦斯克羅維尼禮拜堂的壁畫

　　帕多瓦的斯克羅維尼（Scrovegni）禮拜堂（又名阿雷那（Arena）禮拜堂）的裝飾壁畫，長久以來被認爲是喬托最引人入勝，且最具代表性的作品，也是歐洲繪畫史上至今仍留存的一處極爲尊貴的勝蹟。在這裡，喬托展現了他成熟的藝術，並且呈示出西方繪畫演化的一個轉折點。

　　斯克羅維尼禮拜堂在義大利帕多瓦城，靠近阿雷那古劇場，是斯克羅維尼家族的禮拜堂。禮拜堂面積並不大，整體僅有一中堂，進門看去，是一個拱形天頂的空間，可直望嵌入前牆的祭壇。此禮拜堂拱頂後牆入門處上壁與左右壁面全都佈滿壁畫，是喬托最完整和最具代表性的作品。

　　帕多瓦地方上富有多金的恩利哥‧斯克羅維尼（Erico Scrovegni）是一位典當商高利貸者雷金納多‧斯克羅維尼（Reginaldo Scrovegni）的兒子。雷金納多被但丁認爲是奪掠他人財產的人，因此把他降列到所寫的《神曲》「地獄篇」裡。恩利哥約於一三〇〇年在帕多瓦，羅馬式圓劇場阿雷那附近獲得了一塊土地，於是便計劃興建一座自己的堂殿，另外附加一所禮拜堂。其興建日期史家有諸多爭論，大約是在一三〇二至一三〇五年間，也即是這個時期喬托被延請爲這個禮拜堂作裝飾壁畫的工作，這一座豪門巨宅今已蕩然無存，只留下一個中堂的小禮拜堂，因其地靠近阿雷那圓劇場，一般人稱它爲阿雷那禮拜堂，又因興建人的關係，稱它爲斯克羅維尼禮拜堂。

　　恩利哥建造這禮拜堂的目的在於爲他的父親贖罪，同時也爲了拯救自己的靈魂，因此在一三〇五年三月十六日禮拜堂完工時，恩利哥將之奉獻給「悲憫的聖母」。今日我們在喬托的壁畫〈最後審判〉的畫中，仍可以看到這位捐贈者的影像駐留在畫中，圖見123頁在受降福的人中，感謝天主將他的姓名和面貌化爲永恆，並重振他家族的名聲。

　　當恩利哥‧斯克羅維尼把這座禮拜堂奉獻出來的時候，禮拜堂已全部粉飾輝煌，只留祭壇的部分由喬托的弟子來完成。喬托

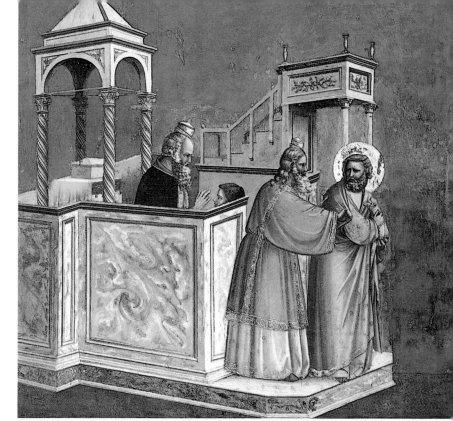

若雅敬被逐出寺院（瑪
利亞的故事）
約 1302 ～ 1305 年之間
壁畫　帕多瓦斯克羅
維尼禮拜堂

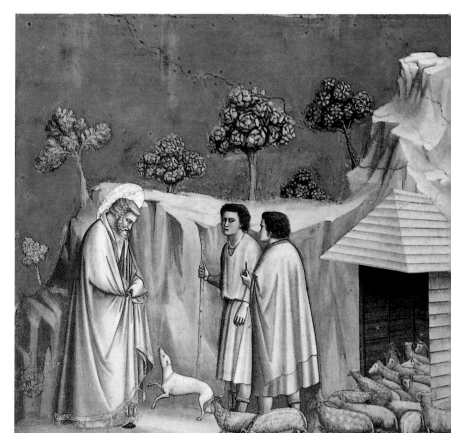

若雅敬與牧羊人（瑪利
亞的故事）
1302 ～ 1305 年之間
壁畫　200 × 185cm
帕多瓦斯克羅維尼禮
拜堂

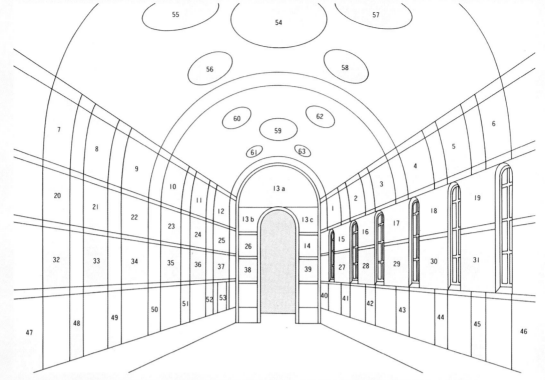

喬托繪畫的斯克羅維尼禮拜堂內景（又名阿雷那禮拜堂）（右頁圖）與壁畫位置示意圖（上圖）
義大利帕多瓦

瑪利亞的故事
1. 若雅敬被逐出寺院
2. 若雅敬與牧羊人
3. 天使報喜聖安娜
4. 若雅敬的獻祭
5. 若雅敬的夢
6. 金門前會面

聖母傳
7. 瑪利亞的誕生
8. 寺院引見
9. 求婚者交出小樹棒
10. 祭壇前的祈禱
11. 瑪利亞與約瑟的婚禮
12. 婚禮行列
13. 〈報喜圖〉

耶穌傳
14. 聖母往見圖
15. 耶穌誕生
16. 三賢人來朝
17. 到寺院引見聖嬰

18. 逃往埃及
19. 濫殺嬰兒
20. 耶穌在眾博士中
21. 耶穌受洗圖
22. 迦納的婚禮
23. 拉撒路的復活
24. 進入耶路撒冷
25. 被逐出寺院的商人
26. 猶大的背叛
27. 最後的晚餐
28. 耶穌替門徒洗足
29. 猶大的親吻
30. 耶穌被捕到該依甫面前
31. 受嘲弄的耶穌
32. 背負十字架走向加爾維爾山
33. 耶穌被釘上十字架
34. 哀悼耶穌之死
35. 耶穌復活
36. 耶穌升天圖
37. 聖靈降臨
38、39. 建築的一部分

七美德與七罪惡寓意像

40. 賢明　　47. 絕望
41. 剛毅　　48. 嫉妒
42. 節制　　49. 不忠
43. 正義　　50. 不義
44. 信仰　　51. 暴怒
45. 慈愛　　52. 反覆
46. 希望　　53. 愚蠢

穹窿—預言者們
54. 聖母子
55. 馬提亞
56. 以賽亞
57. 達尼耶
58. 巴庫
59. 基督
60. 預言者
61. 預言者
62. 施洗者約翰
63. 預言者

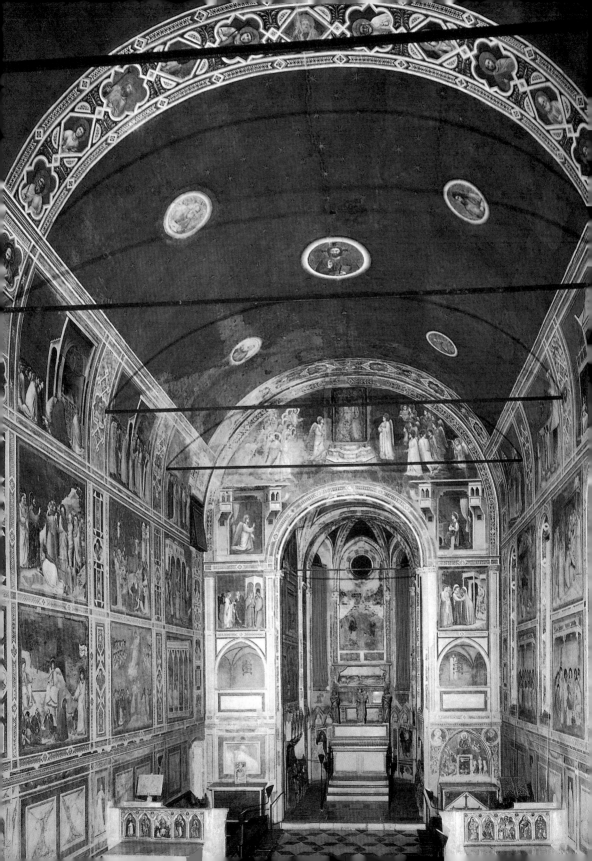

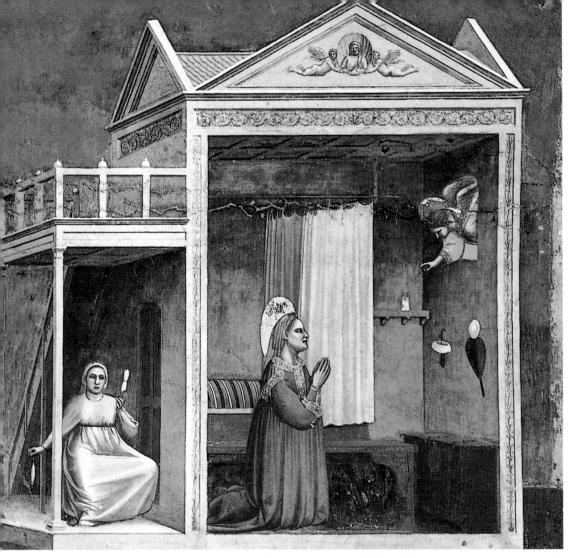

天使報喜聖安娜（瑪利亞的故事） 1302〜1305 年之間 壁畫 200×185cm 帕多瓦斯克羅維尼禮拜堂

對這個禮拜堂的裝飾，相較於亞西西的壁畫，顏料上色的方法，
與色彩搭配與調用上明顯有所演進，這裡寶藍、粉綠、粉紫、淺
紅、朱紅、到黃、白，以至金色的敷用，稠密而平均，飽滿又明
亮，讓這面積不大的禮拜堂顯示出瑰麗與堂皇。

　　喬托在斯克羅維尼禮拜堂的壁畫上，人物的描繪法也有進一
步的更新，圖象輪廓的顯現，賦予人物及其他物象一種比較明顯
完整的立體感，每一個輪廓的凹凸面都較緩和，介於某種古代雕

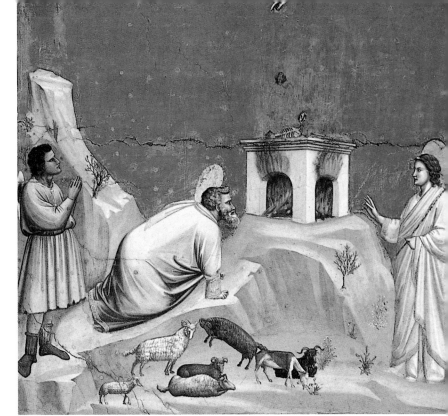

若雅敬的獻祭（瑪利
亞的故事）
1302～1305 年　壁畫
200 × 185cm　帕多瓦
斯克羅維尼禮拜堂

若雅敬的夢（瑪利亞
的故事）
1302～1305 年　壁畫
200 × 185cm　帕多瓦
斯克羅維尼禮拜堂

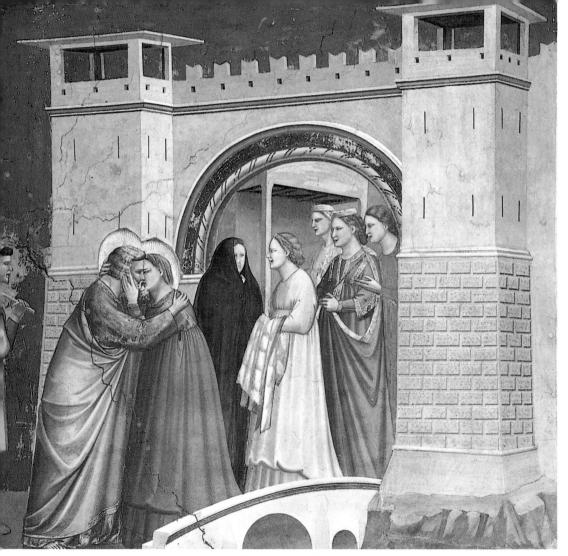

金門前會面（瑪利亞的故事） 1302～1305年　壁畫　200×185cm　帕多瓦斯克羅維尼禮拜堂

像的穩重和法國哥德式的優雅之間。畫面敘述的基調莊嚴且崇
高，安和而寧靜。人物中的重要角色與尊貴身分者都有肅穆的舉
止，確切的表情，深邃而凝聚的眼神，卻又不乏親切、和藹、仁
慈與悲憫的神情。喬托這帕多瓦斯克羅維尼禮拜堂（阿雷那教堂）
的壁畫上，不只彰顯出重要的人物，也顯示了次要的角色，這些
人也各有某種尊貴的特質，由畫家將他們面部五官的特徵表情，

金門前會面（瑪利亞的
故事）（局部）
1302～1305年　壁畫
200×185cm
帕多瓦斯克羅維尼禮
拜堂（左頁圖）

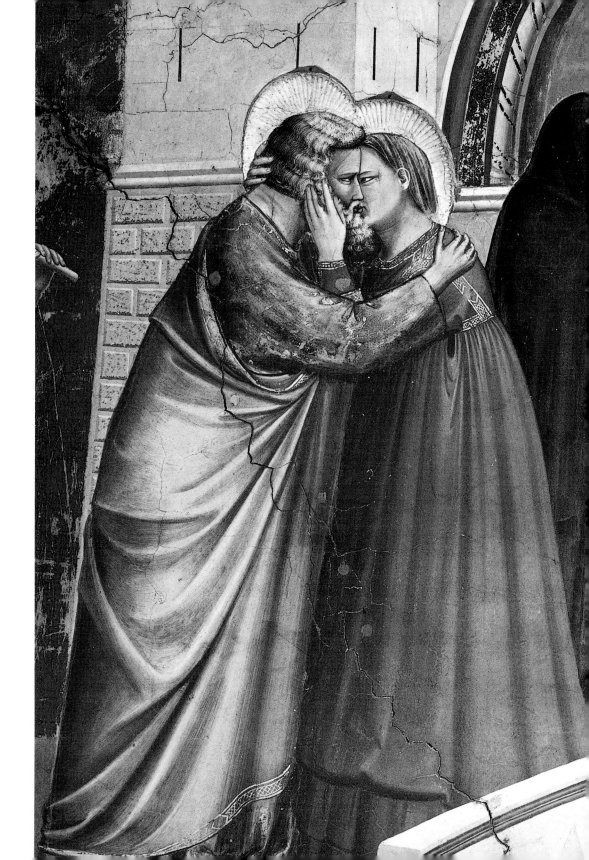

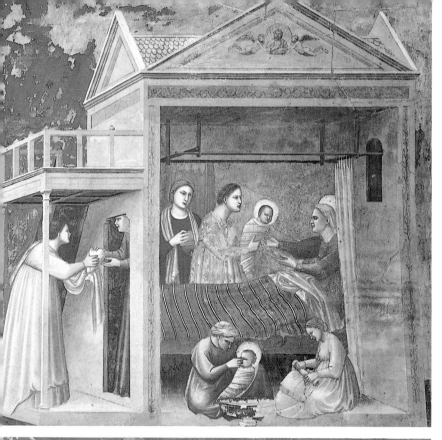

瑪利亞的誕生（聖母
傳） 1302～1305年
壁畫 200×185cm
帕多瓦斯克羅維尼禮
拜堂

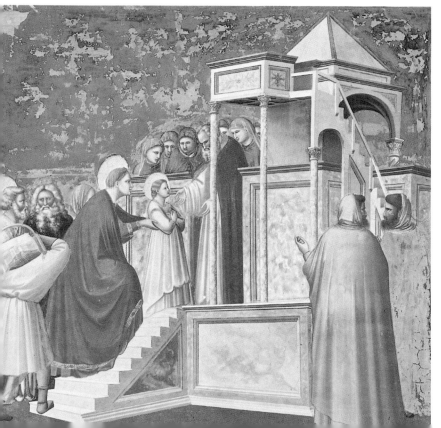

寺院引見（聖母傳）
濕性壁畫
200×185cm 帕多瓦
斯克羅維尼禮拜堂

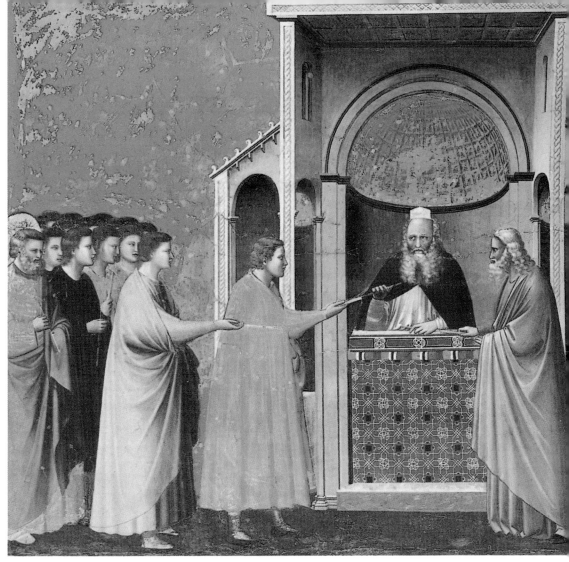

求婚者交出小樹棒（聖母傳） 1302～1305 年 壁畫 200×185cm 帕多瓦斯克羅維尼禮拜堂

以及身上的穿著和姿態，生動地表現了出來。

　　帕多瓦斯克羅維尼禮拜堂（阿雷那禮拜堂）並不大，然而在製造空間錯覺的設計上，斯克羅維尼禮拜堂要勝於亞西西聖方濟教堂。這個禮拜堂僅有的中堂，圓弧堂頂，開出一片寶藍的天空，其上綴滿金色的星星。禮拜堂底部，在祭壇外的上緣半圓面與兩側，形成了一個凱旋門式的平面，上緣半圓面繪著一幅〈報

圖見129頁

喜圖），在最高處，「永恆」之神端坐寶位，是畫在木板上的，而台階及其餘部分則畫在粉壁上，一片天堂的景色，背景的藍色與堂頂的寶藍互相呼應，連帶兩壁畫景天空的藍，展拓出全堂一體的完整空間感。兩組排列井然有序又自在翱翔的天使在兩旁相視，奏樂、歌唱和舞蹈。這半圓面的下端則是左右相對的天使向聖母報喜的景象，大天使在左側，聖母在右側，兩景中喬托都用了幻象真實的手法繪出了似真的突顯的樓台。往下，左側是一幅〈猶大的背叛〉，右側則是〈聖母往見圖〉。再朝下看，是兩幅亦似幻象真實描繪的哥德式教堂內部一角，周邊的大理石紋幾可亂真。

這座斯克羅維尼禮拜堂中的〈聖母往見圖〉，描述懷孕的聖母瑪利亞，由二位婦人陪伴，前往拜訪伊利莎白——即未來施洗者聖約翰的母親，二位母親在廊柱前相擁，喬托善於在人物的眼神中表現其親密的感情。

這個小型禮拜堂是不對稱的，因為右邊的牆壁開出六扇窗戶，要在這樣的空間內嵌入一組人物故事，畫家必須設想在兩扇窗戶之間的空間上放置兩側故事，即上下兩幅畫景，然後，以此二幅畫的尺寸為標準來劃分全堂的空間。如此一來，規劃出的每幅畫尺寸是 200 × 185 公分，要比亞西西教堂的每幅壁畫規格（270 × 230 公分）小。在窗戶之上，與堂頂之間，是一個略彎的曲面，此曲面則兩壁相同對稱，因此所置畫景位置亦相應對稱。

整個禮拜堂所描繪的故事，以新約故事為主，即自耶穌之母瑪利亞誕生前之情況到耶穌及門徒受難與復活的情景。故事自禮拜堂右壁最上部的曲面開始，最高一排壁面描述瑪利亞的父親聖若雅敬與母親聖安娜懷孕瑪利亞的故事，有〈若雅敬被逐出寺院〉、〈若雅敬與牧羊人〉、〈天使報喜聖安娜〉、〈若雅敬的獻祭〉、〈若雅敬的夢〉、〈金門前會面〉等六景。這是一幕喜悅的故事，整個調子平和，甚至還略帶點山野詩情。景色裏有山岩、小植物、羊群和牧羊人，描繪生動細膩，比亞西西壁畫的空間安排還要審慎許多，唯獨人物與背景的關係較疏鬆。禮拜堂中〈天使報喜聖安娜〉與〈金門前會面〉畫中的建築物與亞西西壁畫

圖見 77 ～ 83 頁

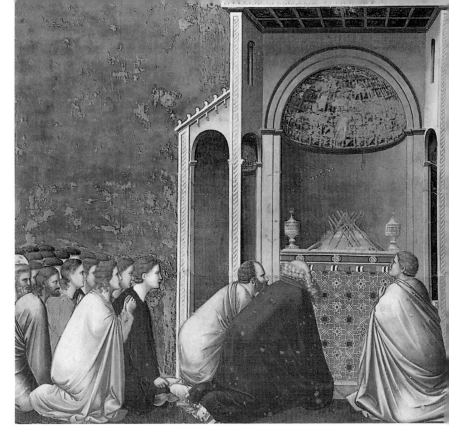

祭壇前的祈禱
（聖母傳）
1302～1305 年　壁畫
200 × 185cm　帕多瓦
斯克羅維尼禮拜堂

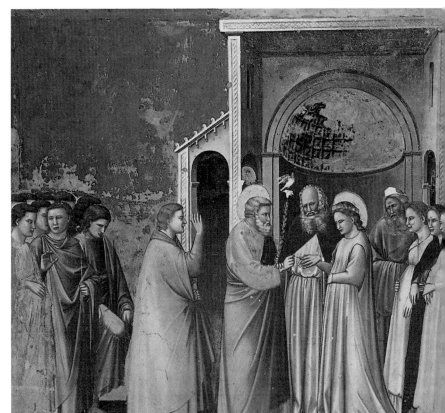

瑪利亞與約瑟的婚禮
（聖母傳）
1302～1305 年　壁畫
200 × 185cm　帕多瓦
斯克羅維尼禮拜堂

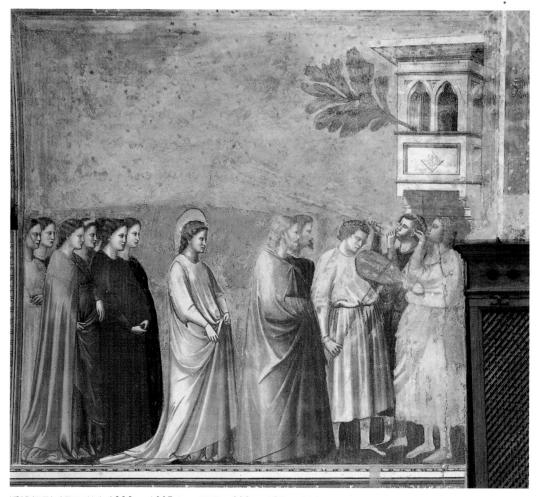

婚禮行列（聖母傳）1302～1305年　壁畫　200×185cm 帕多瓦斯克羅維尼禮拜堂

的觀念大致相同，但更為清晰明朗精緻。

　　這一系列的故事從〈若雅敬被逐出寺院〉開始，畫面敘述老
若雅敬（未來瑪利亞之父），因無子嗣，自以為被拒於寺院之
外，畫中建築物的佈設，加強了大教士指引老人離去的氣勢。憂
傷而失落的若雅敬來到牧羊人家，他的表情與熱烈歡迎他的狗相
映對照，牧羊人相視，綿羊擁簇過來，戲劇性地形成了下一幕
〈若雅敬與牧羊人〉的畫景。

圖見77頁

婚禮行列（聖母傳）（局
部）1302～1305年
壁畫　200×185cm
帕多瓦斯克羅維尼禮
拜堂（右頁圖）

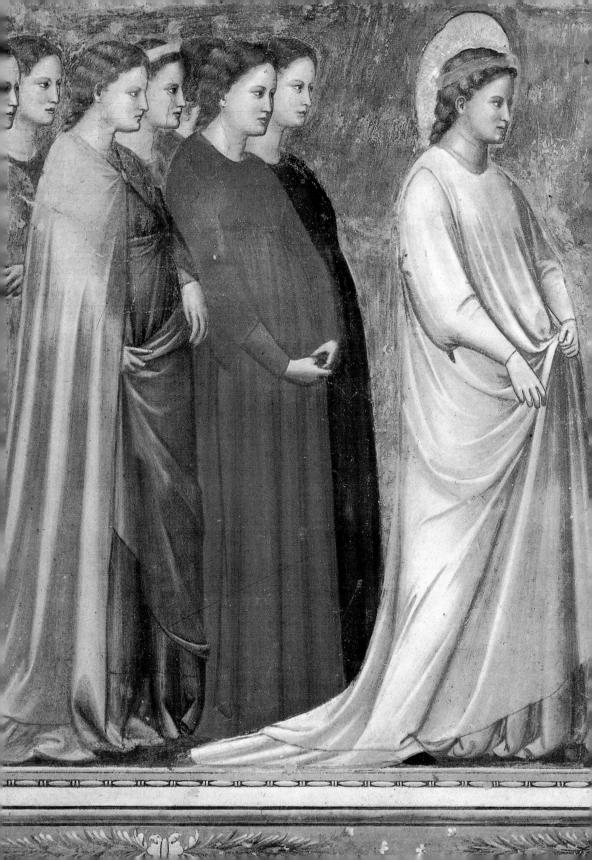

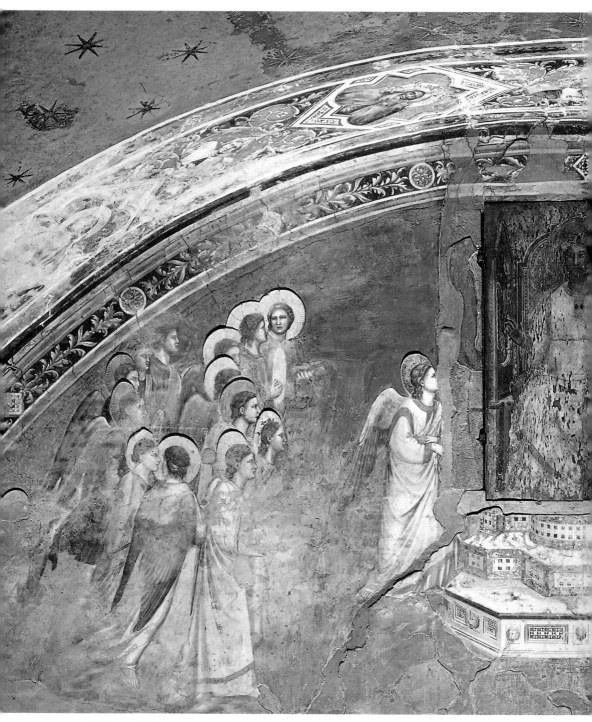

報喜圖　1302年～1305年　濕性壁畫　帕多瓦斯克羅維尼禮拜堂拱頂畫

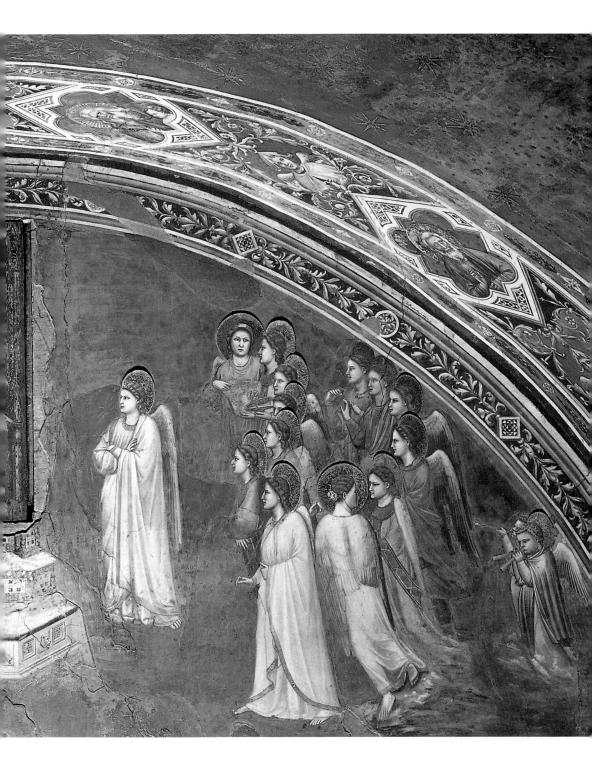

斯克羅維尼禮拜堂拱
頂畫〈受胎告知‧報喜
圖〉（〔聖母傳〕〔局部，
天使向聖母瑪利亞報
喜〕）
1302～1305 年
濕性壁畫　帕多瓦斯
克羅維尼禮拜堂

斯克羅維尼禮拜堂拱
頂畫〈受胎告知‧報喜
圖〉（〔聖母傳〕〔局部，
被告知即將受胎的瑪
利亞〕）
1302～1305 年
濕性壁畫　帕多瓦斯
克羅維尼禮拜堂

聖母往見圖（耶穌傳）
1302～1305 年之間
壁畫　帕多瓦的斯克羅
維尼禮拜堂
（右頁圖）

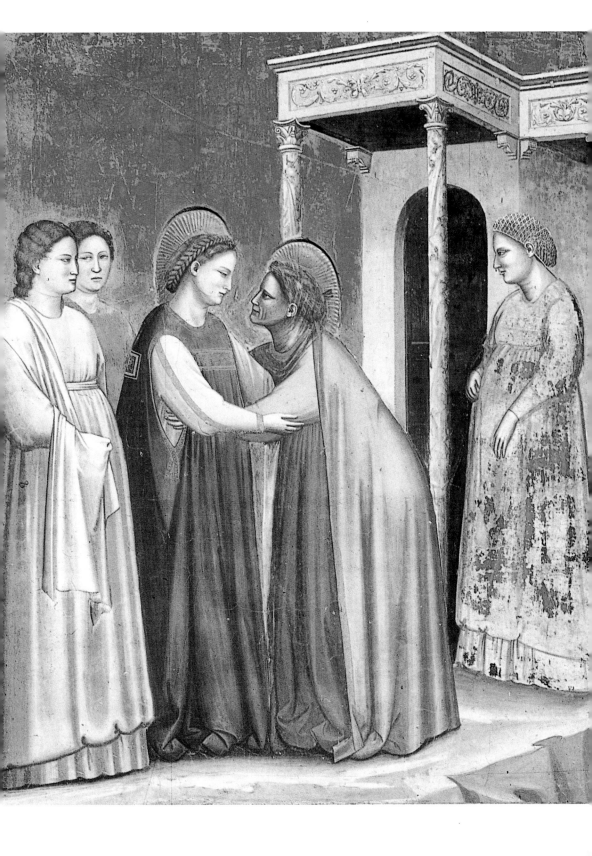

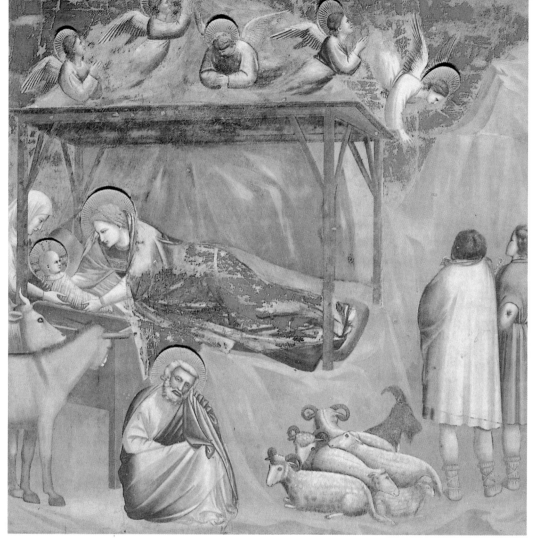

耶穌誕生（耶穌傳） 1302～1305 年　壁畫　200 × 185cm　帕多瓦斯克羅維尼禮拜堂

　　接著〈天使報喜聖安娜〉的情節中，在一方型小屋，天使由牆上窗口探進，報喜祈禱中的聖安娜，告訴她將產下一女瑪利亞。畫裡尋常的家屋，陳設清簡，也顯示故事的隱密性。而室外有一正在紡紗的女子，似乎也正在傾聽這突來的神蹟報訊。

　　聖若雅敬在天壇前跌倒了，一位天使告訴他，他的獻祭已為神接受。喬托描繪這一景〈若雅敬的獻祭〉，利用兩個人物的色彩關係顯示出了事件的奇蹟性。若雅敬背後有一牧羊人雙手合起

耶穌誕生（耶穌傳）
1302～1305 年　壁畫
200 × 185cm　帕多瓦
斯克羅維尼禮拜堂
（右頁圖）

圖見 81 頁

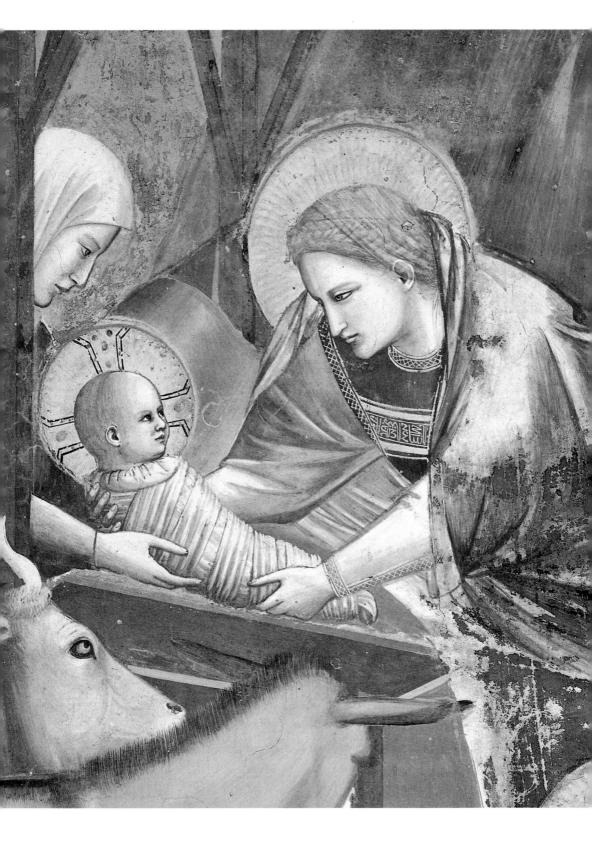

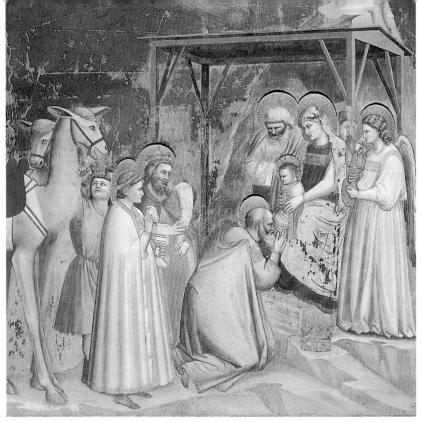

三賢人來朝
（耶穌傳）
1302～1305 年
壁畫　200 × 185cm
帕多瓦斯克羅維尼
禮拜堂

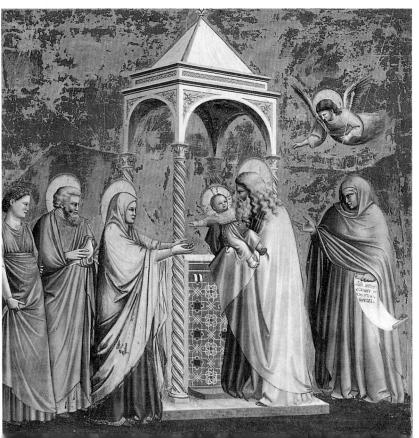

到寺院引見聖嬰
（耶穌傳）
1302～1305 年
壁畫　200 × 185cm
帕多瓦斯克羅維尼
禮拜堂

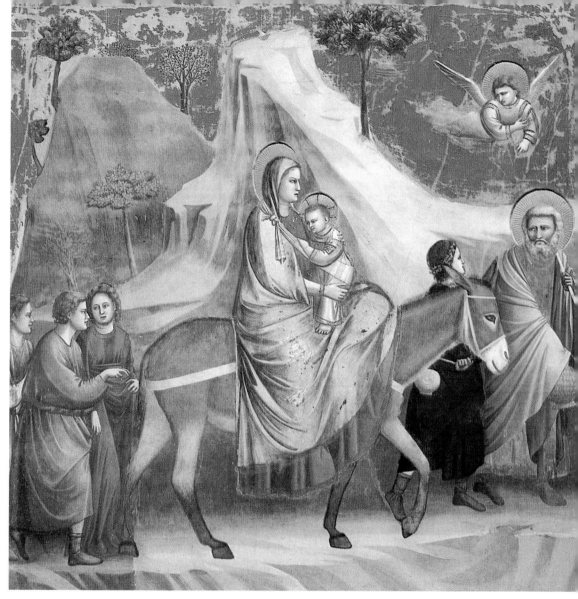

逃往埃及（耶穌傳）　　1302～1305 年　　壁畫　　200 × 185cm　　帕多瓦斯克羅維尼禮拜堂

圖見 81 頁

禱告，而天上更出現一隻祝福的手，暗示故事的涵意。〈若雅敬
的夢〉畫景設置在一間依岩石而築的小木屋前，若雅敬坐著沉
睡，牧羊人守護他和羊群，其中之一似乎看到了天神顯現，一位
天使向若雅敬報喜，說有一嬰孩即將誕生。此畫線條明快，色調
簡潔，祥和的人物，生動的羊隻、牧羊犬，使畫面更加優美明朗

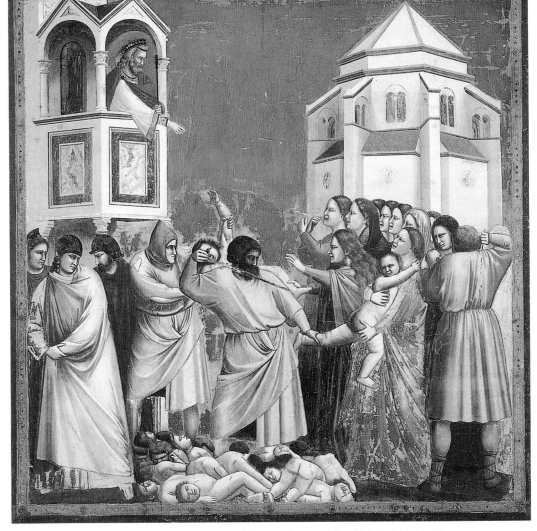

濫殺嬰兒（耶穌傳） 1302～1305年 壁畫 200×185cm 帕多瓦斯克羅維尼禮拜堂

而動人。第六景〈金門前會面〉說到安娜與隨從去會見若雅敬，　圖見82、83頁
夫妻二人在金門前的橋上相會，並確信將有一嬰兒誕生，他們周
圍的人都對此事相當關心，畫面中的城樓、拱門、小拱橋、與人
物也相互協調。

　　相對於禮拜堂右壁，左壁最上部的曲面則描繪了從聖母瑪利
亞的誕生，一直到與約瑟結婚的情境，分別是〈瑪利亞的誕　圖見84～89頁
生〉、〈寺院引見〉兩景，與婚禮有關的〈求婚者交出小樹棒〉、

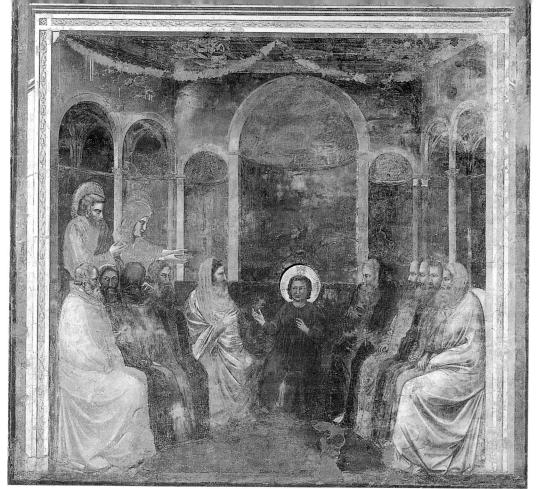

耶穌在眾博士中（耶穌傳） 1302～1305年 壁畫 200×185cm 帕多瓦斯克羅維尼禮拜堂

〈祭壇前的祈禱〉、〈瑪利亞與約瑟的婚禮〉和〈婚禮行列〉等四景。

圖見84頁 〈瑪利亞的誕生〉描繪瑪利亞的誕生處，這正是天使向聖安娜報喜的地方，畫面中聖安娜自產婆手中接來襁褓中的瑪利亞。我們還看到聖安娜床前有兩位婦人和嬰兒，大體繪述嬰兒在交給安娜前的處理。喬托也以二名人物在門前的遞物動作，聯繫室內與室外空間，增強畫面的豐富感。

瑪利亞在寺院中教養長大，到了成親的年齡，她的父親向上帝許願，請上帝出示一奇蹟來指出她未來的夫婿，神指示：若有哪位手持小樹棒的男子，手中的樹棒能開出花來，那麼他便是瑪

99

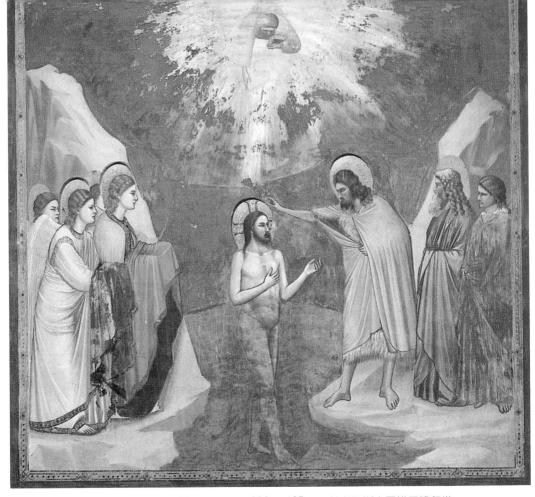

耶穌受洗圖（耶穌傳） 1302～1305 年　壁畫　200 × 185cm　帕多瓦斯克羅維尼禮拜堂

利亞的丈夫。喬托以寺院的祭壇為景，依上述情節，描繪出〈求婚者交出小樹棒〉及〈祭壇前的祈禱〉，畫面繪述一位神情嚴肅的長圖見85、87頁老坐鎮祭壇前，接受求婚者的小樹棒，排隊的年輕人專注又謹慎地遞上手中小樹棒，只有約瑟顯得頗猶豫，因為根據傳統，他自認要做瑪利亞的丈夫年齡還稍嫌大了些。求婚者與長老跪在祭壇前，眾人注視著小樹棒祈求奇蹟出現，由神指示並決定那一位是瑪利亞的未來夫婿，於是，在後殿半圓拱的藍色頂上隱約地浮現一隻神奇的手，指出某枝小樹棒將開花。

　　繼〈求婚者交出小樹棒〉及〈祭壇前的祈禱〉之後，〈瑪利

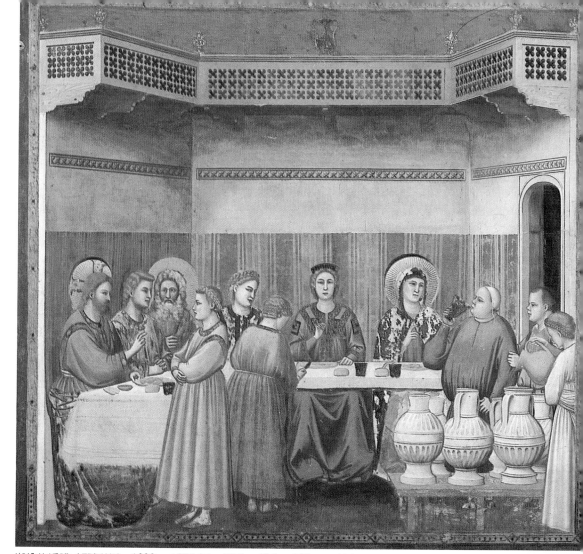

迦納的婚禮（耶穌傳） 1302～1305 年　壁畫　200×185cm　帕多瓦斯克羅維尼禮拜堂

圖見 87 頁亞與約瑟的婚禮〉也在同樣的祭壇景中進行。畫中長老輕執瑪利亞和約瑟的手，而約瑟準備為瑪利亞戴上戒指，瑪利亞眼睛下望，手圖見 88、89 頁置腹部，預示她的懷孕。接著〈婚禮行列〉即描述瑪利亞站在婚慶行列，眾婦女們的前端，她們伴她走到她雙親的家，人們奏樂迎接她，整個行列平和進行。哥德式的陽台窗口，伸出一棕櫚葉，示意耶穌之將誕生。

禮拜堂右壁有窗戶一邊的牆面中排，展開五幅壁畫，接著描

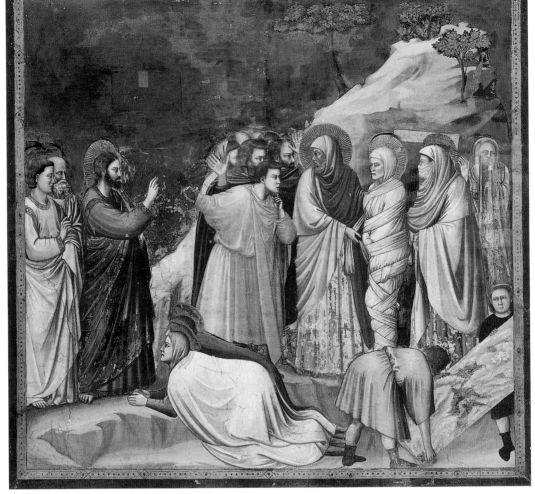

拉撒路的復活（耶穌傳） 1302～1305 年　壁畫　200×185cm　帕多瓦斯克羅維尼禮拜堂

繪耶穌誕生之後的情節：〈耶穌誕生〉、〈三賢人來朝〉、〈到寺院引見聖嬰〉、〈逃往埃及〉和〈濫殺嬰兒〉。

圖見 94～98 頁

　　〈耶穌誕生〉繪述瑪利亞生下耶穌，瑪利亞和嬰兒在木榻上，她剛從產婆的手上接來襁褓中的耶穌，瑪利亞與嬰兒的眼神親密對視，連牛羊也對著他們，約瑟則蹲在床前沉思。此幕背景為山岩，天上有五位飛翔的天使來祝福，兩位牧民正注視此一奇景。

拉撒路的復活（耶穌傳）（局部）
1302～1305 年　壁畫
200×185cm
帕多瓦斯克羅維尼禮拜堂（右頁圖）

　　駱駝戴著禮物，三賢人依天上慧星的指引，沿著狹窄的山路來到西伯利恆，向聖嬰禮拜，並準備獻上置於馬槽前的王冠；瑪利亞，聖嬰耶穌，與約瑟坐在馬槽裡，旁邊有天使佑護。〈三賢

102

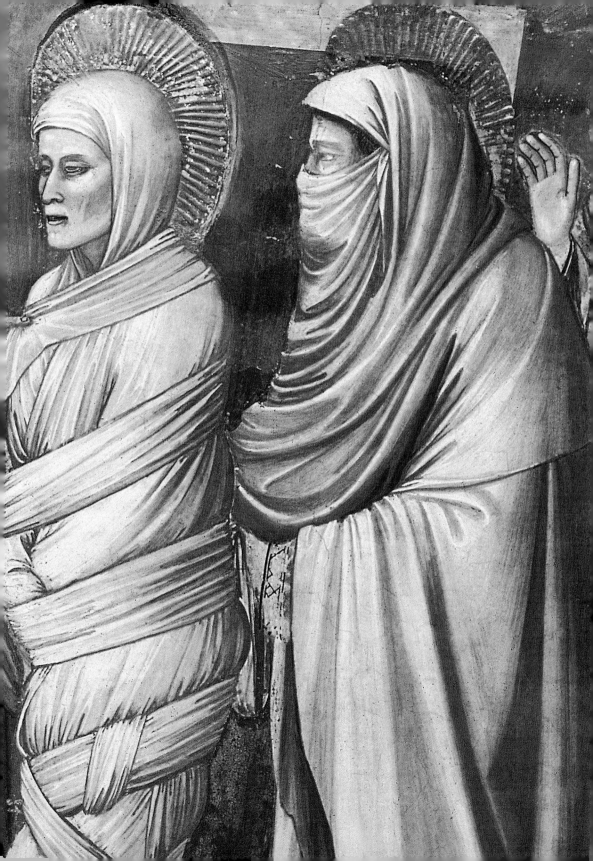

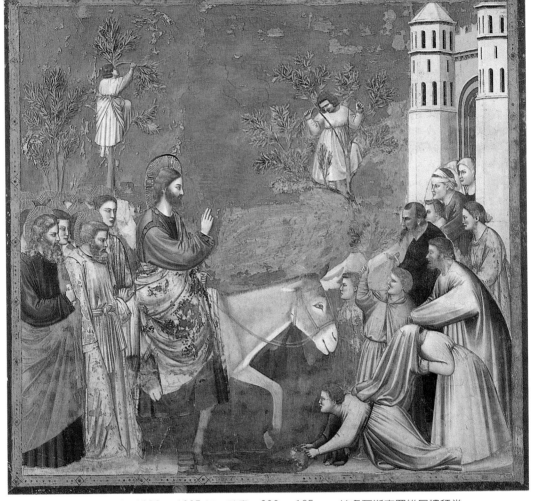

進入耶路撒冷（耶穌傳） 1302～1305年 壁畫 200×185cm 帕多瓦斯克羅維尼禮拜堂

人來朝〉畫面氣氛詳靜平和，只有那牽駱駝的人正對著動物逗 圖見96頁
弄，為這場面增添了幾分喜趣。下一幕〈到寺院引見聖嬰〉的畫 圖見96頁
面中，耶穌在長老懷中活潑地舞動雙臂，眼睛看著長老，手卻伸
向靠近來抱他的母親，人物活動在一座精緻的寺院前，氣氛親切
而莊嚴。

　　情節隨即進行到希律王（猶太之王）因為要迫殺耶穌，在陽
台上指令屠殺天下嬰兒。〈濫殺嬰兒〉的畫面充滿恐怖，死嬰成 圖見98頁
堆，一位劊子手舉著長尖刀，要掠殺一位母親懷中的嬰孩，婦女
們驚慌尖叫，男人們感到羞辱又無力抵抗，景況淒然。於是瑪利

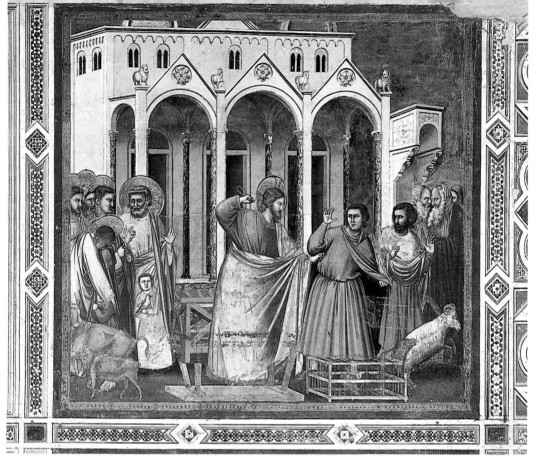

被逐出寺院的商人（耶穌傳） 1302～1305 年　濕性壁畫　200×185cm　帕多瓦斯克羅維尼禮拜堂

亞帶著新生耶穌，逃往埃及。一隊行旅走在窄狹的山路上，瑪利亞身著布袍，靜坐馬上，手中抱著她的新生兒，母子神情莊重。約瑟則領著家眾，他們在步行中談話，而天使在其上指引道路。

圖見 99～105 頁　承接右壁這五幅敘述耶穌誕生的故事，斯克羅維尼禮拜堂左壁中排牆面則是〈耶穌在眾博士中〉、〈耶穌受洗圖〉、〈迦納的婚禮〉、〈拉撒路的復活〉、〈進入耶路撒冷〉和〈被逐出寺院的商人〉等六個故事。

圖見 99 頁　〈耶穌在眾博士中〉描繪十二歲的耶穌穿著紅袍，坐在寺院中與眾人熱烈談論，雙手的動作可看出其氣氛。而拱形建築的廳堂空間似乎迴響這男孩的言談，眾博士雖知識淵博但也專注傾聽耶

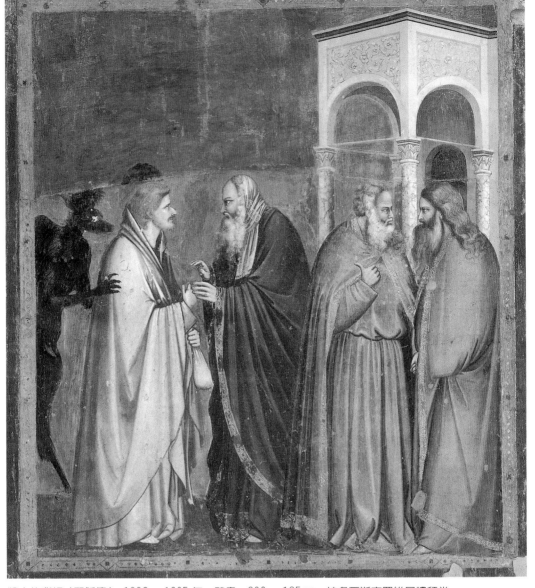

猶大的背叛(耶穌傳)　1302～1305年　壁畫　200×185cm　帕多瓦斯克羅維尼禮拜堂

穌的談話,他們有不同的反應,其中一人因耶穌之父母不預期出
現,突然分心,而把臉轉向一旁。

　　在〈拉撒路的復活〉這一景壁畫中,喬托圖繪耶穌的神蹟。　圖見102、103頁
畫面中耶穌的眼神和手勢所散放的能量,驚懾了眾人,並使拉撒
路復活。拉撒路身上的裹屍布上的折縐,諸門徒驚奇的反應,無
不一一刻畫入微。

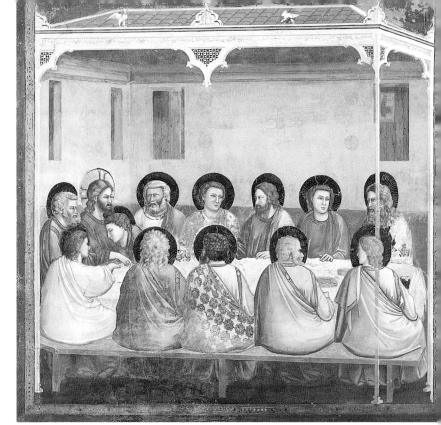

最後的晚餐（耶穌傳）
壁畫　200 × 185cm
帕多瓦斯克羅維尼禮拜堂

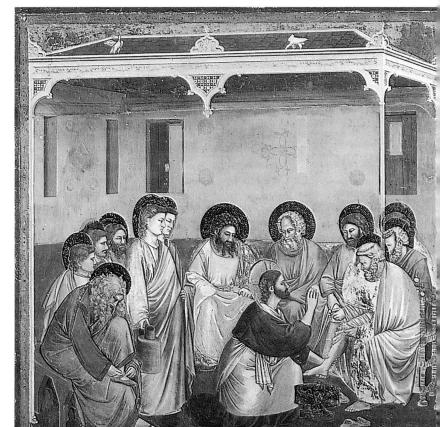

耶穌替門徒洗足（耶穌傳）
1302 ～ 1305 年
濕性壁畫　200 × 185cm
帕多瓦斯克羅維尼禮拜堂

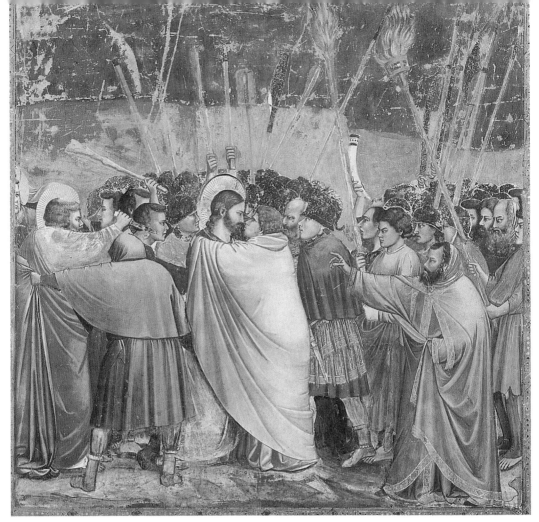

猶大的親吻（耶穌傳） 1302～1305年 濕性壁畫 200×185cm 帕多瓦斯克羅維尼禮拜堂

　　〈進入耶路撒冷〉一幅則描述耶穌騎驢，與跟隨他的諸門徒進入　圖見104頁
耶路撒冷，群眾湧向城郊金門，迎會耶穌，有人脫下外套，或正在
脫衣，舖在地上，讓耶穌行過，以榮耀基督，有的爬在橄欖樹上，
目睹耶穌風采，或折枝以迎。從此幅壁畫表現可以看出喬托擅長把
不同動作的人物和諧統一在畫上。

　　喬托善於安排人物場景，〈被逐出寺院的商人〉故事內容爲　　圖見105頁
耶穌奮力把商人趕出寺院，在旁的孩子躲在耶穌門徒的身旁，連
動物也逃離，而法利賽人（即商人）則狡滑地避開一邊。此畫構

台北市100 重慶南路一段147號6樓

藝術家雜誌社　收

市

縣　　　鄉鎮

姓名：　　市區

　　　　路

　　　　街　段

電話：　　　巷

　　　　　　弄

　　　　　　號

　　　　　　樓

人生因藝術而豐富，藝術因人生而發光

藝術家書友回函卡

感謝您購買本書，這一小張回函卡將建立起您與本社之間的橋樑。您的意見是本社未來出版更多好書的參考，及提供您最新出版資訊和各項服務的依據。為了加強對您的服務，請將此卡傳真（02）3317096‧3932012或郵寄擲回本社（免貼郵票）。

您購買的書名：＿＿＿＿＿＿＿＿＿ 叢書代碼：＿＿＿＿

購買書店：＿＿＿＿ 市（縣）＿＿＿＿＿ 書店

姓名：＿＿＿＿＿＿＿＿ 性別：1.□男　2.□女

年齡：　1.□20歲以下　2.□20歲～25歲　3.□25歲～30歲

　　　　4.□30歲～35歲　5.□35歲～50歲　6.□50歲以上

學歷：1.□高中以下（含高中）　2.□大專　3.□大專以上

職業：1.□學生　2.□資訊業　3.□工　4.□商　5.□服務業

　　　6.□軍警公教　7.□自由業　8.□其它

您從何處得知本書：

　　　1.□逛書店　2.□報紙雜誌報導　3.□廣告書訊

　　　4.□親友介紹　5.□其它

購買理由：

　　　1.□作者知名度　2.□封面吸引　3.□價格合理

　　　4.□書名吸引　5.□朋友推薦　6.□其它

對本書意見（請填代號1.滿意　2.尚可　3.再改進）

內容＿＿＿　封面＿＿＿　編排＿＿＿　紙張印刷＿＿＿

建議：＿＿＿＿＿＿＿＿＿＿＿＿＿＿＿＿＿＿＿

您對本社叢書：1.□經常買　2.□偶而買　3.□初次購買

您是藝術家雜誌：

1.□目前訂戶　2.□曾經訂戶　3.□曾零買　4.□非讀者

您希望本社能出版哪一類的美術書籍？

通訊處：

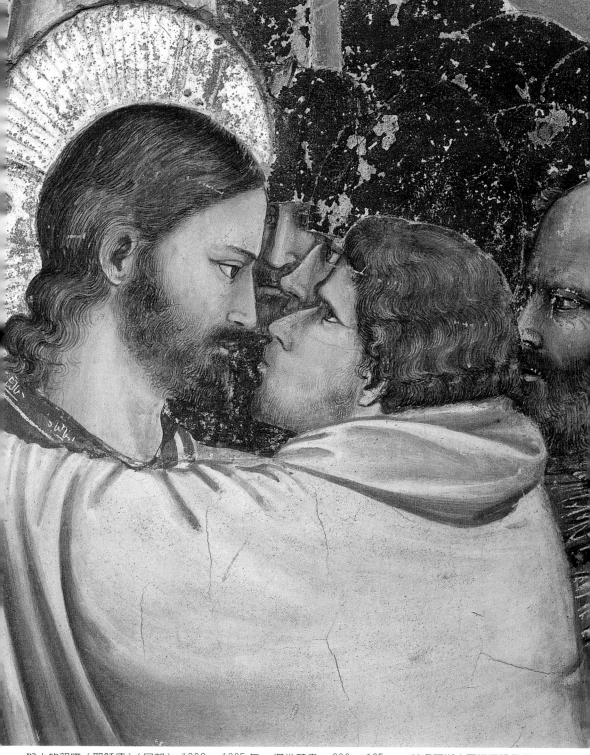

猶大的親吻（耶穌傳）（局部） 1302～1305 年　　濕性壁畫　　200×185cm　　帕多瓦斯克羅維尼禮拜堂

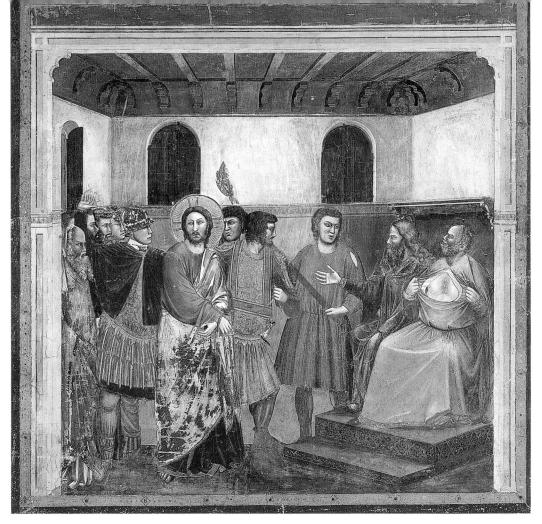

耶穌被捕到該依甫面前（耶穌傳） 1302〜1305 年　濕性壁畫　200×185cm　帕多瓦斯克羅維尼禮拜堂

圖的點特是，法利賽人在右旁，另一邊，耶穌門徒聖約翰把受驚恐
的那個孩子拉到身旁，以突顯耶穌的舉動。

　　禮拜堂的右壁窗邊下排的五景描寫耶穌的受難，包括〈最後
的晚餐〉、〈耶穌替門徒洗足〉、〈猶大的親吻〉、〈耶穌被捕
到該依甫面前〉和〈受嘲弄的耶穌〉。對面左壁下排則是〈背負
十字架走向加爾維爾山〉、〈耶穌被釘上十字架〉、〈哀悼耶穌
之死〉、〈耶穌復活〉、〈耶穌升天圖〉和〈聖靈降臨〉六景。

　　〈耶穌替門徒洗足〉畫面呈現一個廳室般的空間，在這個廳室

圖見 107〜111 頁

圖見 112〜117 頁

圖見107頁

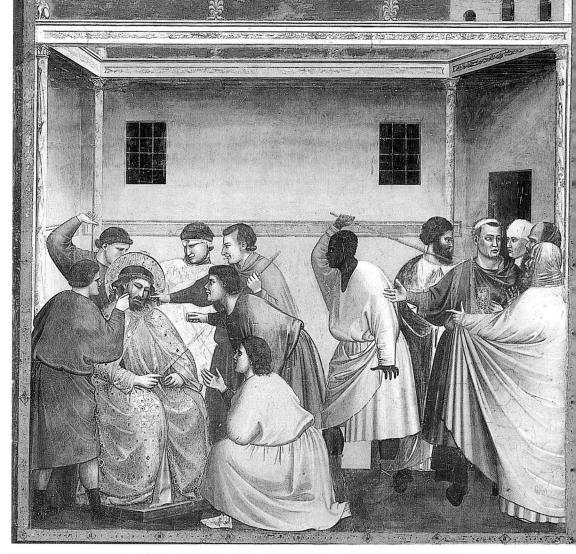

受嘲弄的耶穌（耶穌傳） 1302～1305 年　壁畫　200 × 185cm　帕多瓦斯克羅維尼禮拜堂

中，耶穌爲門徒洗足，一位門徒已洗好，正穿上便履，畫中耶穌面
對聖彼得，聖彼得撩起衣衫下擺以防弄濕，而耶穌替他洗足時，一
面與他對話，眾使徒專注聆聽。

圖見 106 頁　　〈猶大的背叛〉此景畫於禮拜堂的凱旋門上，畫中著華服的法
利賽人說服猶大，出賣耶穌，猶大手中拿著錢袋，正與法利賽人
交換詭密的眼神，而他的後面有一妖魔近身，示意其邪惡。

圖見 108、109 頁　　〈猶大的親吻〉此悲劇場面在夜晚發生，暗藍的夜空閃著火

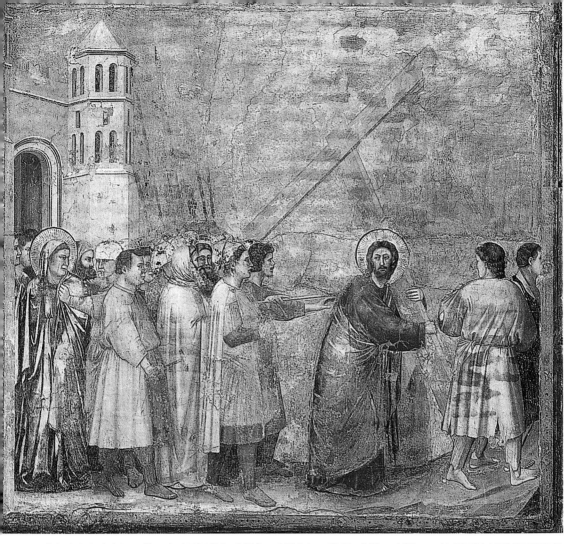

背負十字架走向加爾維爾山（耶穌傳） 1302～1305 年　壁畫　200 × 185cm　帕多瓦斯克羅維尼禮拜堂

把，長矛和斧戟在空中舞動，群眾情緒激動，向中央聚集。耶穌被
猶大的親吻所騙，猶大的外袍幾乎遮蓋了整個耶穌的身子，這個動
作暗示了耶穌被捕事不可免。耶穌與猶大互視，耶穌莊重而尊嚴，
猶大則滿臉險詐。

　　在猶大的背叛後，〈耶穌被捕到該依甫面前〉描繪耶穌受困　圖見 110 頁
的情景。畫面是一處關閉的室中，只有左側的窗透進了一點光，
另有一人執著火把照亮。當士兵們把被綁的耶穌帶進室內時，該

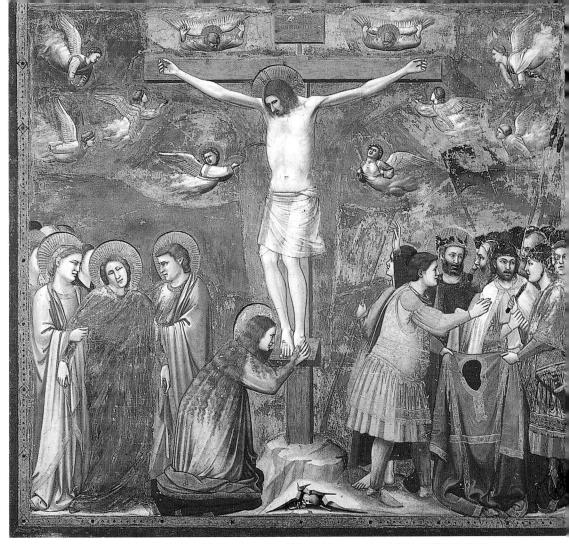

耶穌被釘上十字架（耶穌傳） 1302～1305 年 壁畫 200×185cm 帕多瓦斯克羅維尼禮拜堂

依甫憤怒地撕開上衣，羞辱耶穌。喬托描畫耶穌常以側面來表現，然而在此畫中，耶穌以全正面面向觀眾，似乎在告訴觀者，耶穌的力量此時全遭剝奪，無助而無奈。

耶穌被帶到牢中，人們捉弄他，取笑他，給他穿上華麗的皇袍，周圍的人執棒或用手打他，在這幅〈受嘲弄的耶穌〉一畫中的耶穌閉目，頭微微側向，表現其被擊潰和迅讓的神情。

圖見 111 頁

圖見 112 頁 〈背負十字架走向加爾維爾山〉此幅畫面描繪人群經由金門，

113

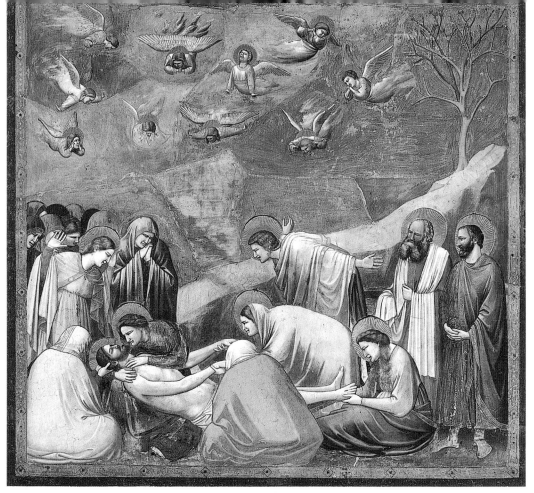

哀悼耶穌之死（耶穌傳） 1302～1305 年　壁畫　200 × 185cm　帕多瓦斯克羅維尼禮拜堂

走出耶路撒冷，到加爾維爾山去，有的推開瑪利亞，不讓她陪行；
有的用刺棒逼趕耶穌往前走，耶穌肩負巨大的十字架，孤獨而無
助，他頭臉轉向觀者，與行列中羞辱他的人形成對照。

　　十字架高高豎起，耶穌被釘其上。在〈耶穌被釘上十字架〉
這一景壁畫中，喬托以幾組不同的人物來表現此悲劇：在天上，
天使們悲傷哀悼，在耶穌腳下，瑪利·瑪德琳傷心哭泣，外袍滑
落，聖母瑪利亞因哀慟不已而昏厥，由人扶持。右旁，一群士兵
為耶穌的外衣引起爭執，隊長認出耶穌，告知眾人。

　　喬托畫〈哀悼耶穌之死〉，畫中的各個人以不同的方式哀悼

哀悼耶穌之死（耶穌
傳）（局部，悲慟哀傷
的小天使）
1302～1305 年　壁畫
200 × 185cm　帕多瓦
斯克羅維尼禮拜堂
（左頁圖）

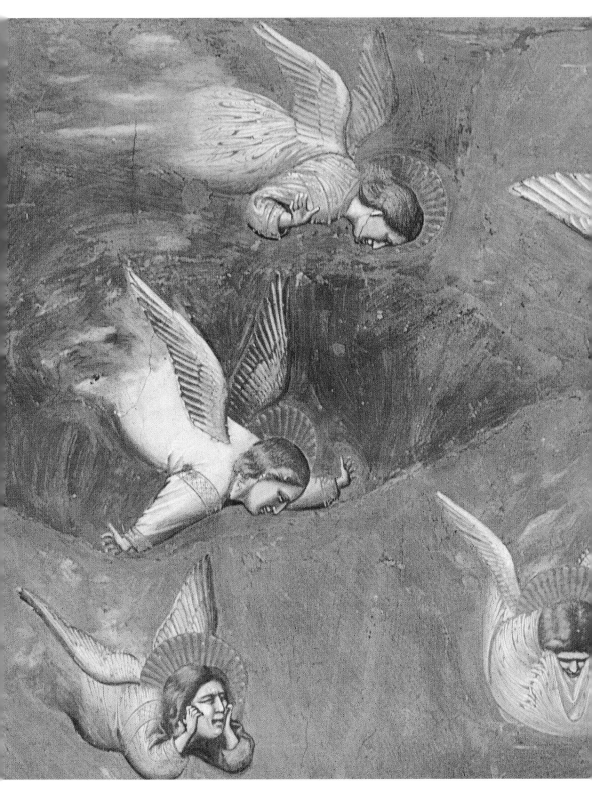

115

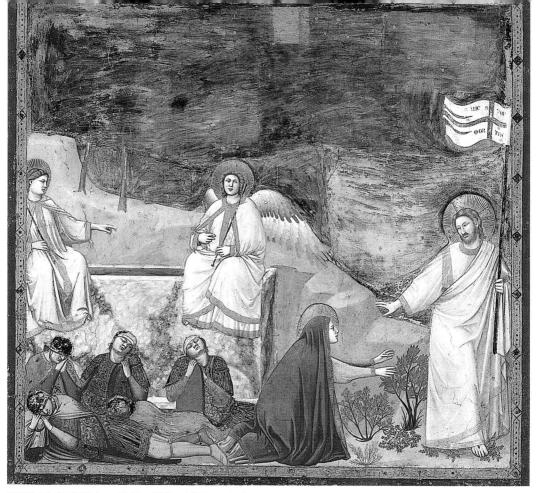

耶穌復活（耶穌傳）　壁畫　200×185cm　帕多瓦斯克羅維尼禮拜堂

著耶穌之死。幾位耶穌的女眷，由聖約翰陪伴著，靠近耶穌的屍
身，他們臉上散發出悲痛的表情，注視著聖母抱著耶穌，眾天使
俯瞰此景，幾乎因哀慟而僵化。

　　耶穌復活的早晨，瑪利・瑪德琳在敞開的墓地見到耶穌，她
試著靠近他，與他說話，但是，耶穌遠遠避開她，對她說，「不
要碰我」，耶穌基督此時在人與神之間，既不完全在世間，也尚
不在天上。喬托在〈耶穌復活〉一景中，圖繪耶穌與兩位守墓天
使，著鑲金寬邊的白衫，與瑪利・瑪德琳的紅袍相對。耶穌復活
的奇蹟發生之時，守墓的士兵仍然在沈睡中，一無所知。

　　最後一幕壁畫〈聖靈降臨〉敘述在一哥德式的室中，使徒們

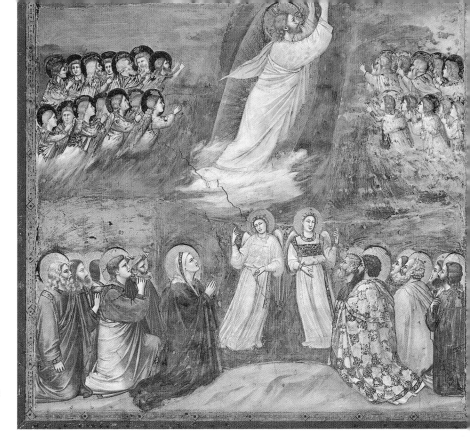

耶穌升天圖
（耶穌傳）
壁畫　200×185cm
帕多瓦斯克羅維尼
禮拜堂

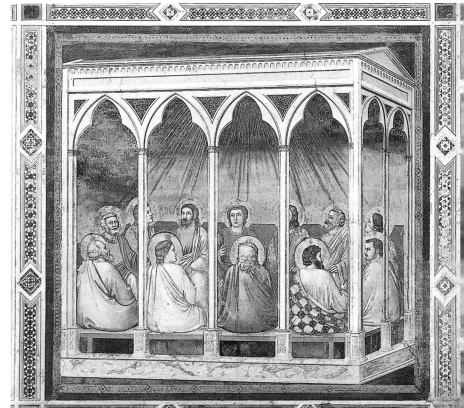

聖靈降臨
（耶穌傳）　壁畫
200×185cm
帕多瓦・阿雷那・
斯克羅維尼禮拜堂

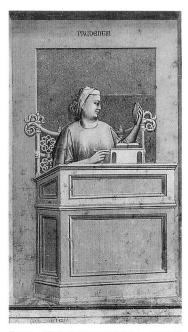

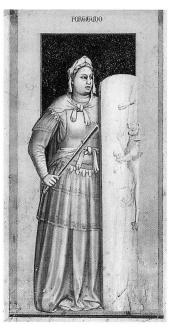

賢明　斯克羅維尼禮拜堂七美德寓
言圖象

剛毅　斯克羅維尼禮拜堂七美德寓
言圖象

節制　斯克羅維尼禮拜堂七美德
寓言圖象

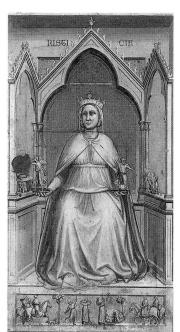

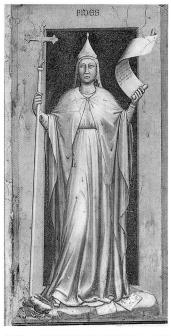

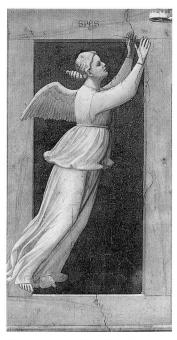

正義　斯克羅維尼禮拜堂七美德
寓言圖象

信仰　斯克羅維尼禮拜堂七美德
寓言圖象

希望　斯克羅維尼禮拜堂七美德
寓言圖象

118

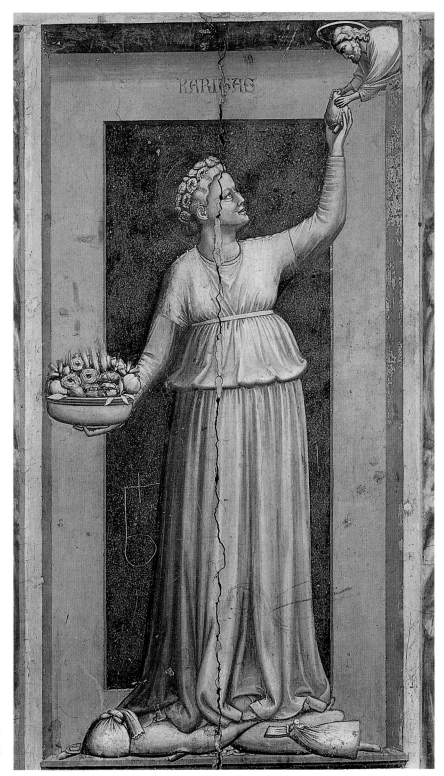

慈愛　斯克羅維
尼禮拜堂七美德
寓言圖象

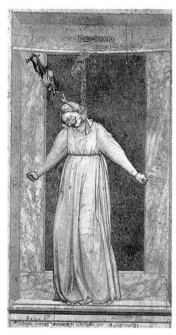 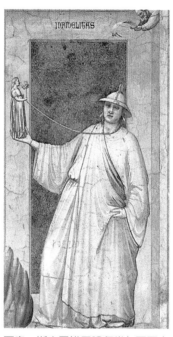 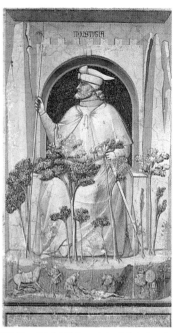

絶望　斯克羅維尼禮拜堂七罪惡寓
言圖象

不忠　斯克羅維尼禮拜堂七罪惡寓
言圖象

不義　斯克羅維尼禮拜堂七罪惡寓
言圖象

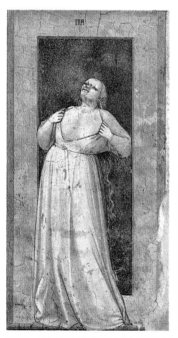 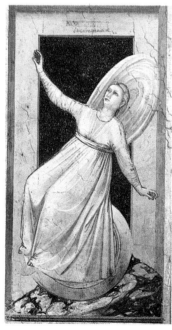

暴怒　斯克羅維尼禮拜堂七罪惡寓
言圖象暴怒

反覆　斯克羅維尼禮拜堂七罪惡寓
言圖象

愚蠢　斯克羅維尼禮拜堂七罪惡寓
言圖象

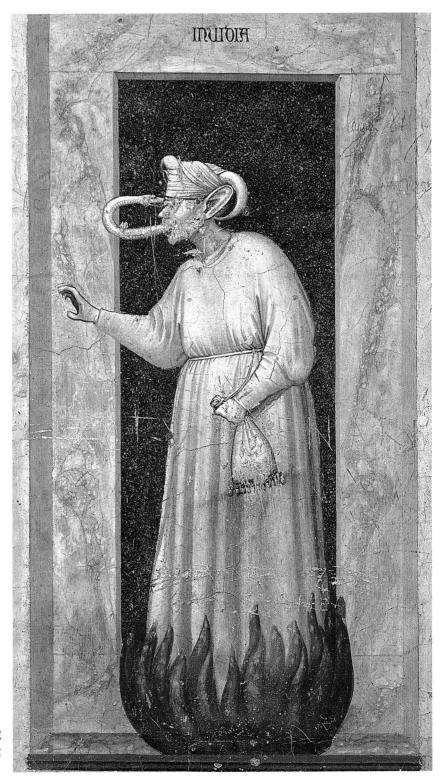

嫉妒　斯克羅維尼
禮拜堂七罪惡寓言
圖象

121

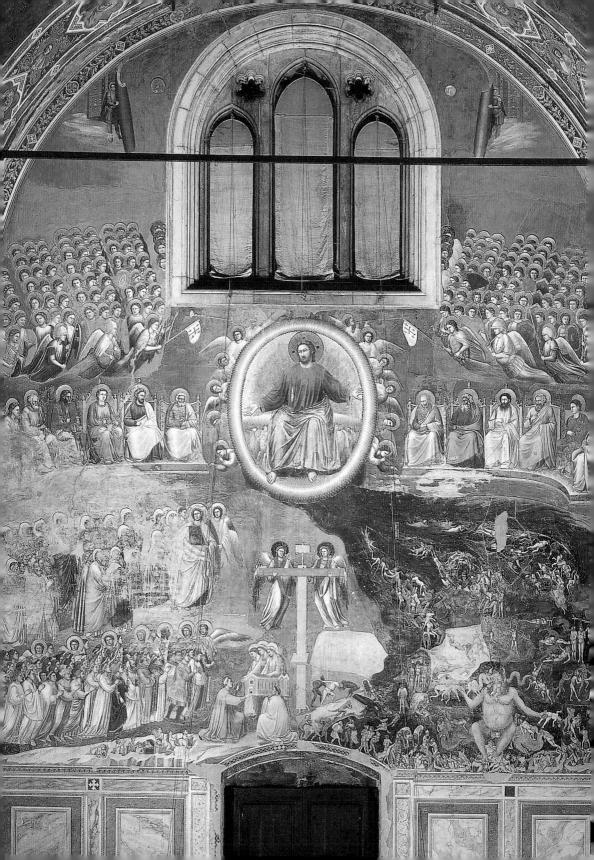

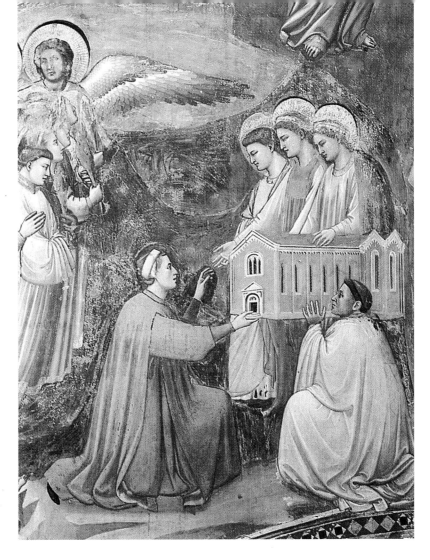

最後審判
約 1302～1305 年之間
壁畫　帕多瓦斯克羅維
尼禮拜堂（左頁圖）

〈最後審判〉中的奉獻
者　約 1302～1305 年
之間　壁畫　帕多瓦斯
克羅維尼禮拜堂

在慶祝聖神瞻禮，此時聖靈的光突然自頂上照射下來，使徒們十分
驚訝。

　　在這些一幅幅毗連的畫景之間，以長條檐楣或長方形圖紋裝
飾隔離，在長方形的圖紋裝飾中，除圖案花紋外，也繪入一些小
型的人物，有些是聖經舊約故事的場景，有些是聖人與先知的半
身像，前者較平凡，讓人連想到哥德式傳統的新舊約圖面，後者
則饒富創意，優於哥德式的此類藝術。

　　為了合乎整個十三、四世紀教堂裝飾的教義推理和最終教

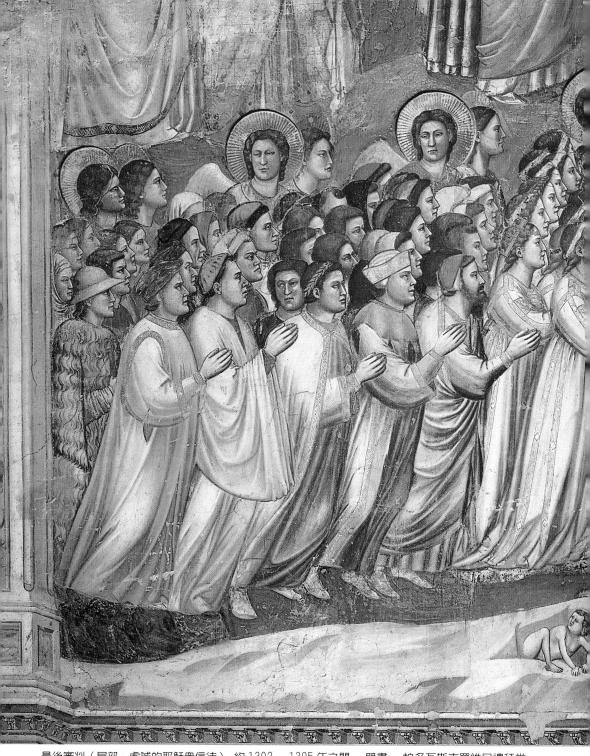

最後審判（局部，虔誠的耶穌眾信徒） 約 1302～1305 年之間　壁畫　帕多瓦斯克羅維尼禮拜堂

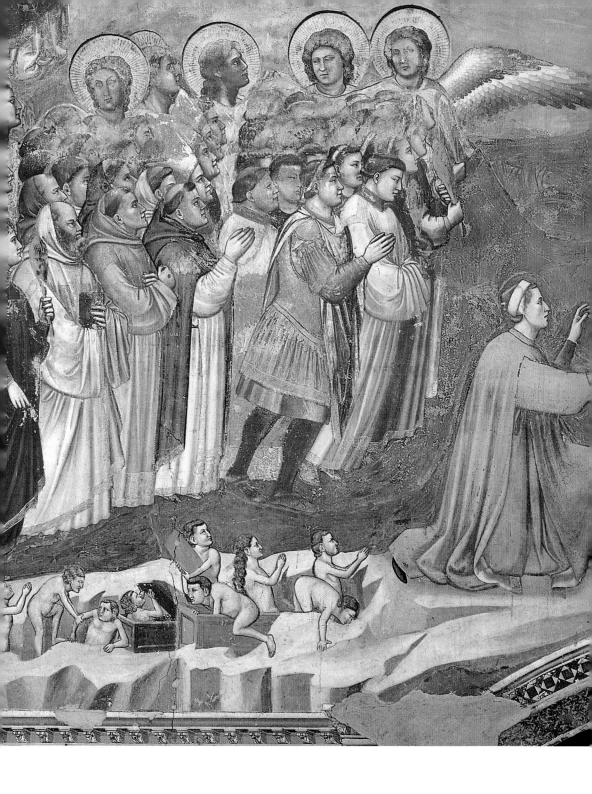

最後審判（局部，天
使）約1302～1305年
之間　壁畫　帕多瓦
斯克羅維尼禮拜堂

訓，帕多瓦斯克羅維尼禮拜堂的這群壁畫也加入了七美德與七罪惡　圖見118～121頁
對比的寓言圖象，那是繪在兩壁三排畫景的下面，作爲擬眞的牆
基，如嵌在大理石框邊的石浮雕，也是喬托和其工作室在此禮拜堂
留下的幻象眞實的圖繪。七美德有：賢明、剛毅、節制、正義、信
仰、慈愛、和希望；七罪惡則是絕望、嫉妒、不忠、不義、暴怒、
反覆、和愚蠢。

　　禮拜堂的入口在西邊，是太陽下山的方向，依照傳統，喬托
在禮拜堂的後壁上繪製了一巨大的畫幅：〈最後審判〉。比較起　圖見122頁
禮拜堂兩壁相對的左右畫景之把故事凝練，簡縮爲清晰的描繪，
此壁〈最後審判〉則是佈滿了複雜多重的人物，不像前者畫面之
清晰有致與明朗。畫面整體是一種神祕的視界：耶穌端坐在彩虹

喬托將自己的畫像繪
製在最後審判的壁畫
之中

圖見128頁

光的橢圓形巨大光輪中，光輪外眾天使圍繞。耶穌以左邊的手，
推開受上帝摒棄降到地獄的人，這些受天譴者，在耶穌的左腳下
被火熱的旋風捲入地獄。耶穌的眼神保持嚴正不阿，他轉向受上
帝甄選的人，把手攤示給他們。與耶穌平行的眾使徒則一派莊嚴
地坐在寶椅上，使徒之上則是笙歌的天使。在整個壁畫接近下端

圖見123頁

中央之處，插入參與禮拜堂奉獻者的事蹟。恩利哥・斯克羅維尼
跪在聖母與兩位聖女之前，把這座由一名教士舉抬的禮拜堂的模
型奉獻了出來。

　　〈最後審判〉壁畫在斯克羅維尼禮拜堂的西面，即進門入口處

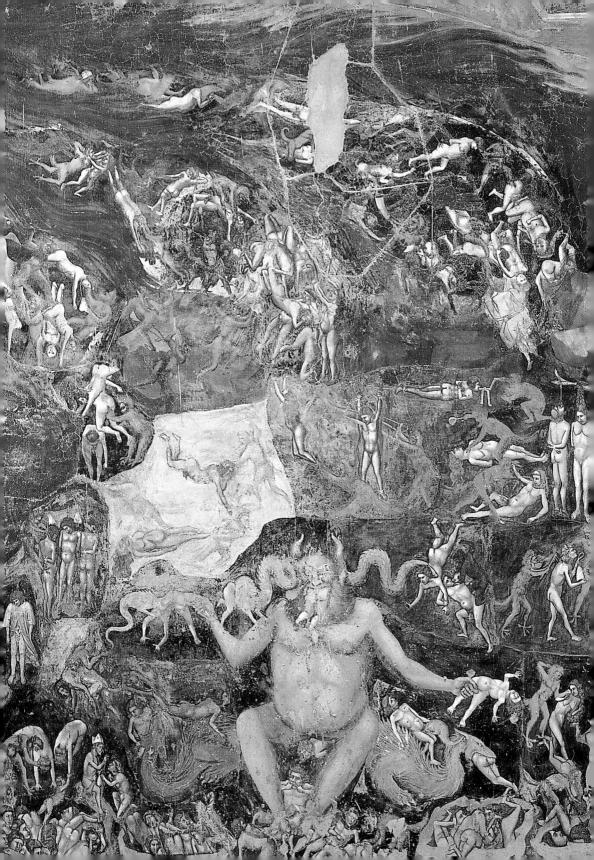

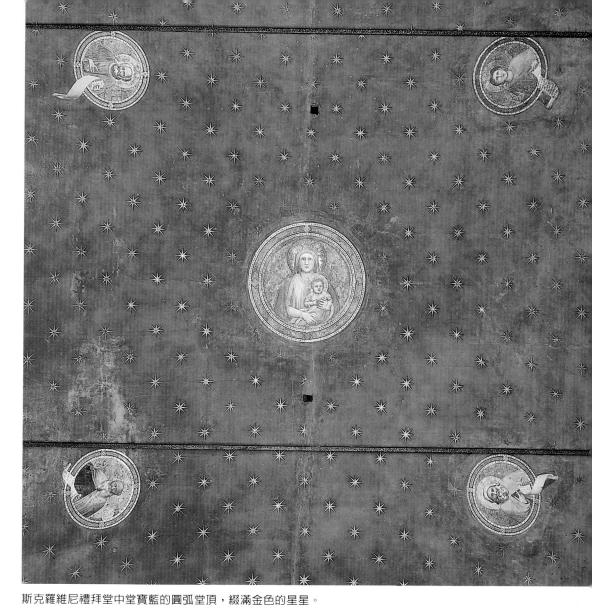

斯克羅維尼禮拜堂中堂寶藍的圓弧堂頂，綴滿金色的星星。

最後審判（局部，墮入地獄） 約1302～1305年之間　　壁畫　　帕多瓦斯克羅維尼禮拜堂（左頁圖）

的上壁，中央彩虹光輪環繞的耶穌，以君臨天下的姿態，俯視眾生，並執行世界末日的審判，耶穌的左右列坐了十二使徒，其上兩翼有天兵，在下則是末日審判之後，一邊升入天堂，另一面墮入地獄的眾生。喬托此作是文藝復興時代同一畫題的先河。

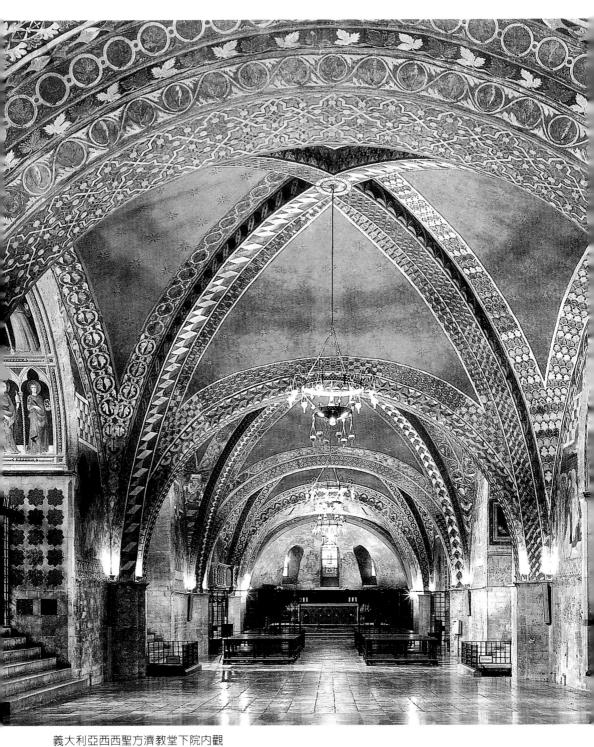

義大利亞西西聖方濟教堂下院內觀
與上院相較空間顯得複雜，下方為聖方濟墓室與禮拜堂，除了馬提尼與羅倫傑提等西恩那派作品外，多為
出自喬托工作室之手的壁畫。

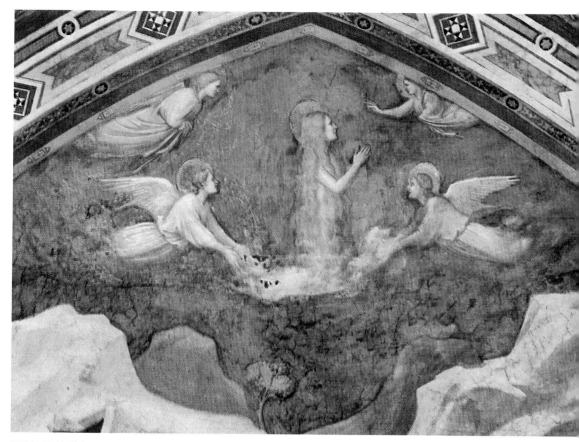

瑪利·瑪德琳與天使對話　約1309年以前　壁畫　亞西西聖方濟教堂下院瑪利·瑪德琳禮拜堂

亞西西聖方濟教堂下院的壁畫

　　喬托在帕多瓦斯克羅維尼禮拜堂之後的後期工作，很可能便是亞西西教堂下院的瑪利·瑪德琳禮拜堂的裝飾工程。這個工程過去認為是在一三一四年以後施行的，由一名叫龐塔諾（Teobaldo Pontano）的人商請喬托工作室製作的；然而龐塔諾自十三世紀末便是亞西西的主教，而晚近的資料則指出，早於一三○九年喬托曾再出現於亞西西，因此瑪利·瑪德琳禮拜堂的壁畫極有可能是一三○九年以前所繪製的。

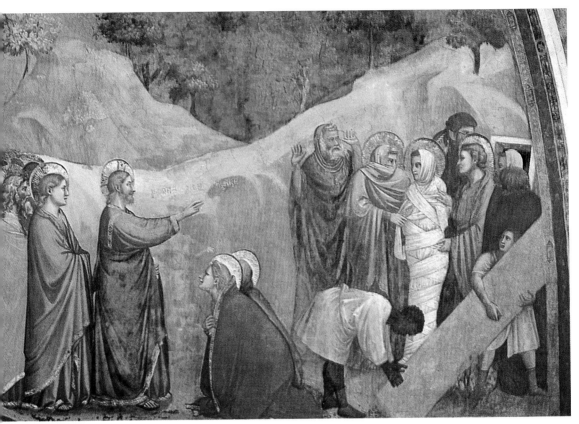

拉撒路的復活　約1309年以前　壁畫　亞西西聖方濟教堂下院瑪利・瑪德琳禮拜堂

　　瑪利・瑪德琳禮拜堂的裝飾結構是，在禮拜堂壁面的較下部
繪製蝸形的圓柱圖（如教堂上院的聖方濟故事的壁畫左右間
隔），和在壁面的較上部繪製細分的條紋檐楣（如帕多瓦斯克羅
維尼禮拜堂裡壁畫的上下間隔），畫家就在這仿真的圓柱和檐楣
間嵌入畫景故事。

　　瑪利・瑪德琳教堂有七幅主要的壁畫，描繪聖女瑪利・瑪德
琳的故事。畫家從禮拜堂左邊壁面的中央部分，開始描繪這位坎
坷聖女成聖的事蹟：〈法利賽人家的餐食〉──瑪利・瑪德琳為
耶穌洗足，並以自己的頭髮拭乾。〈拉撒路的復活〉──拉撒路
是瑪利・瑪德琳的兄弟，耶穌施展神蹟令其死而復活。在壁面中

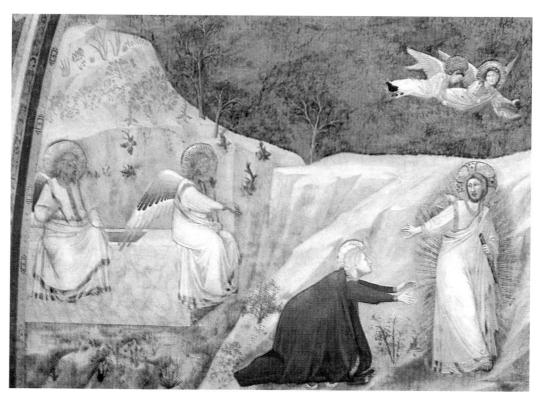

耶穌復活　約1309年以前　壁畫
亞西西聖方濟教堂下院瑪利‧瑪德琳
禮拜堂

耶穌復活（局部，瑪利‧瑪德琳）
約1309年以前　壁畫
亞西西聖方濟教堂下院瑪利‧瑪德琳禮拜堂

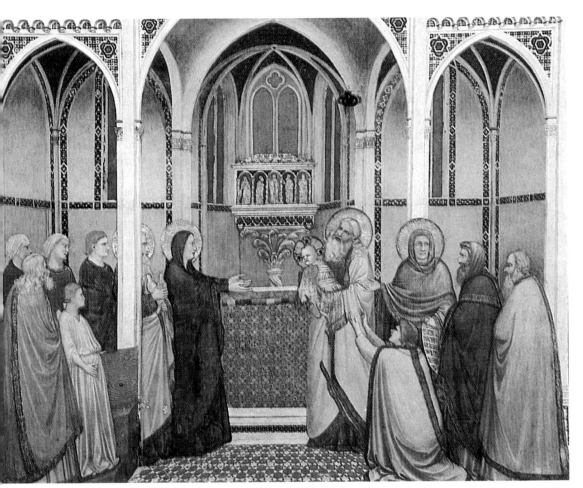

聖母往見圖（喬托風）

央的右邊繼續著〈耶穌復活〉 ——耶穌剛復活，以一位園丁的樣 圖見133頁
貌出現，他叫瑪利·瑪德琳不要碰他。〈到達馬賽〉 ——瑪利·
瑪德琳與兄弟拉撒路和姊妹以及其他基督徒乘船到達法國馬賽。
在高處接近拱頂的地方，左邊是〈瑪利·瑪德琳與天使對話〉和 圖見131頁
右邊的〈領聖體之後，瑪利·瑪德琳升天〉。相對第七幅畫景〈瑪
利·瑪德琳自隱者左西姆的手中接到衣衫〉則畫在禮拜堂進門頂
上的壁面。禮拜堂的其餘部分繪著較次要的聖人與聖蹟。

　　與帕多瓦斯克羅維尼禮拜堂相比，瑪利·瑪德琳禮拜堂的空

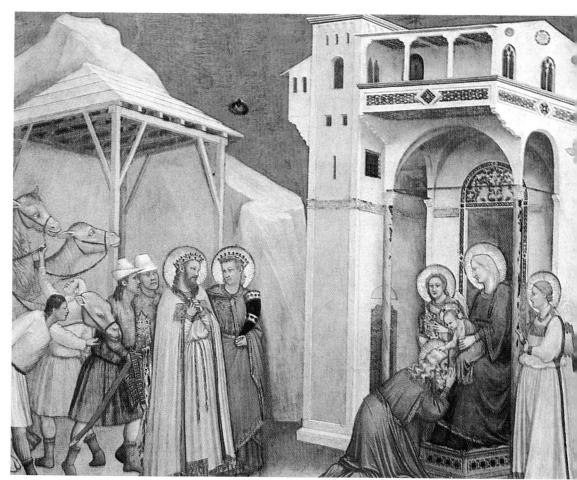

三賢人來朝（喬托風）

間較大，可以拓展構圖的面積也較大。繪述瑪利·瑪德琳故事的
七幅壁畫，特別是與帕多瓦壁畫同一主題的〈拉撒路的復活〉和
〈耶穌復活〉兩幅看來，喬托在瑪利·瑪德琳禮拜堂所繪人物的安
排上較為舒展，相對地就沒有帕多瓦壁畫的緊密有力。其實喬托
在這個禮拜堂的工程上，可以說僅是個「參與者」，而非是重要
的「執行者」，喬托的弟子執行工作極多，而喬托較少監控，交
由弟子們自己發揮，也因此這種「喬托風」的技巧自是顯得薄弱
了些，似乎又回到了帕多瓦壁畫之前的面貌。有人看出在這組壁

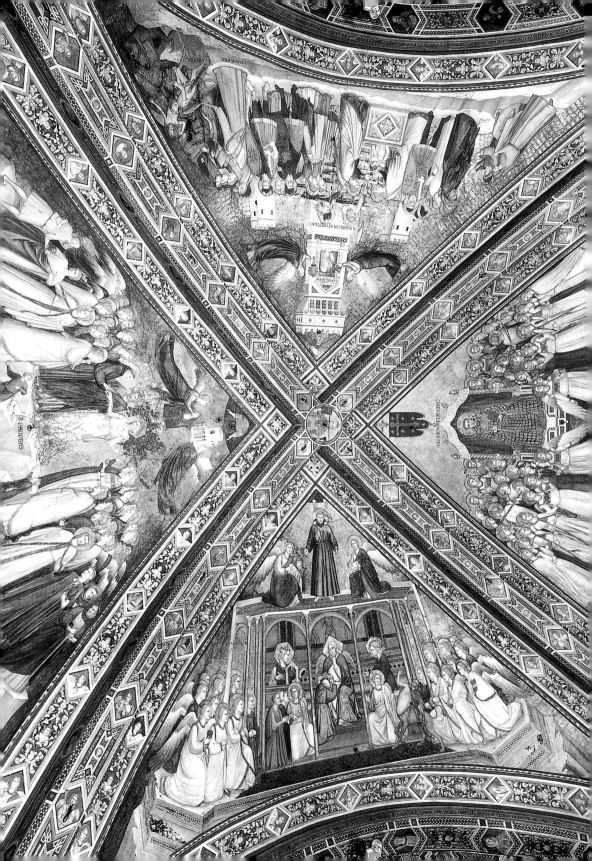

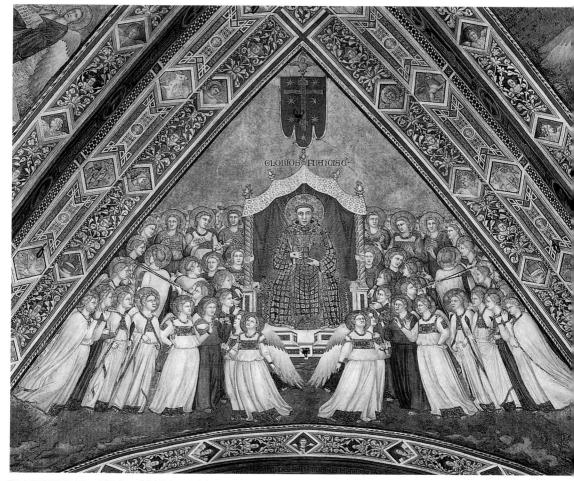

聖方濟榮耀升天　1316～1319年　壁畫　亞西西聖方濟教堂下院

畫中可能喬托親自下筆的部分，在表現圖繪上的柔軟與用色的溫潤，又較帕多瓦壁畫有所演進。

　　差不多在瑪利‧瑪德琳禮拜堂的裝飾工程之後，或再晚一些，喬托與其工作室又受延請擔任亞西西教堂下院的右邊耳堂（按教堂中與中堂十字交叉的叫耳堂，有左邊耳堂和右邊耳堂）和拱頂的裝飾。亞西西教堂下院的裝飾，早於十三世紀末便已施行過，後來因教為會准許在教堂下院設置私人禮拜堂而遭部分破

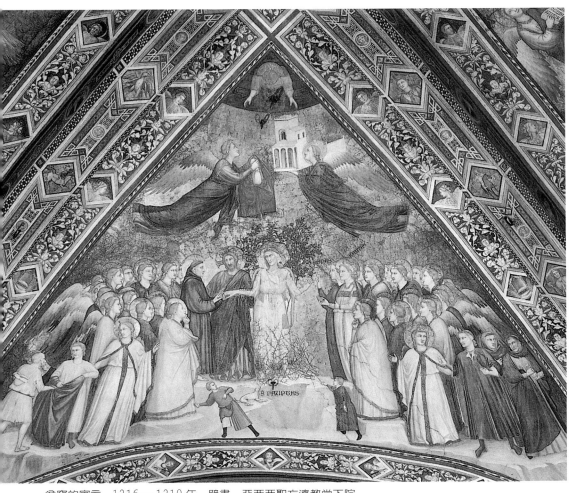

貧窮的寓言　1316～1319 年　壁畫　亞西西聖方濟教堂下院

壞。史家推測約於一三一六至一三一九年，或約於一三二○年右
邊耳堂曾重新裝修，主要由喬托工作室擔任，而左邊耳堂則在時
間上較晚，推測約在一三二○年以後，由羅倫傑提（Pietro
Lorenzetti，活躍於一三○六～一三四五年間）繪製耶穌受難的故
事。

　　與教堂下院中的瑪利·瑪德琳禮拜堂的裝飾工程一樣，此教
堂下院右邊耳堂的裝飾，喬托毋寧說是一位創圖者，而非一位繪
圖者，在他的背後有一位或兩位得力助手，被稱為「喬托的親人」

貧窮的寓言（局部）
1316～1319 年　壁畫
亞西西聖方濟教堂下
院（右頁圖）

138

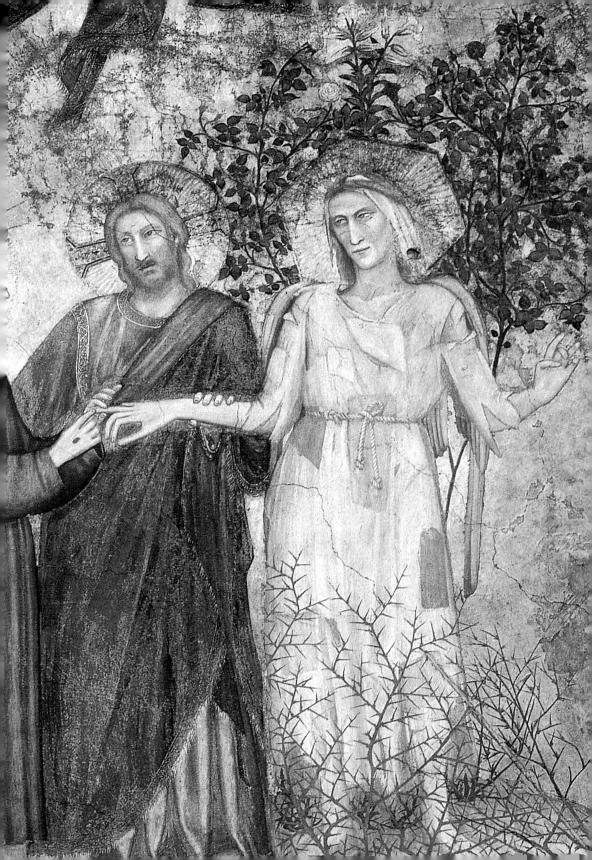

服從的寓言　1316～1319 年　壁畫　亞西西聖方濟教堂下院

貧窮的寓言（局部）
1316～1319 年　壁畫
亞西西聖方濟教堂下
院（左頁圖）

或「拱頂大畫師」的人，他們很能遵守喬托的想法，又有某種個人的手法；在這右邊的耳堂，主要由他們處理的壁畫有描繪耶穌孩童時的八景，如〈聖母往見圖〉、〈耶穌誕生〉、〈三賢人來朝〉、〈到寺院引見耶穌〉、〈濫殺嬰兒〉、〈逃往埃及〉、〈耶穌在眾博士間〉和非常優美的〈耶穌、聖母與約瑟回到納扎瑞特〉，還有聖方濟逝世後顯示奇蹟的圖繪及一些木板畫和圖飾。右邊耳堂的裝飾並非僅是喬托工作室的製作，有之前喬托之師齊馬布耶所留下的畫跡，還有之後馬提尼（Simone Martini，約 1284~1344）和羅倫傑提所繼續繪製的部分。

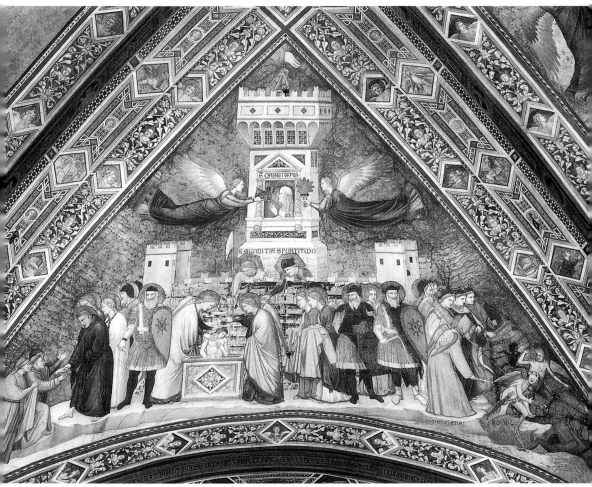

貞廉的寓言　1316～1319 年　壁畫　亞西西聖方濟教堂下院

服從的寓言（局部）
1316～1319 年　壁畫
亞西西聖方濟教堂下
院（左頁圖）

　　喬托工作室擔任教堂下院一個十字拱頂的裝飾，是整個亞西
西教堂最華美的圖繪和聖方濟故事之描繪中最堂皇的繪畫。十字
交叉的拱頂分四個穹窿，三個繪上聖方濟教派美德──分別為
〈貧窮的寓言〉、〈服從的寓言〉和〈貞廉的寓言〉三幅壁畫。〈貧
窮的寓言〉中描述貧窮是一位長著羽翅，衣衫襤褸的婦女，孩子
們向她丟擲石頭，或用樹枝鞭撻她。然耶穌為她與聖方濟證婚，
眾天使圍繞為此景作見證人。世俗人對聖方濟行儀的反映在畫的

下端，顯示左邊一個年輕人脫去衣衫，準備效法聖方濟，右邊則
有人訕笑。

〈服從的寓言〉則圖繪如下的情景：寺院的教士會堂中，服從 圖見 142 頁
這位婦人在兩位代表慎思與謙遜的婦人之護衛下，服從要求大家
安靜，並把枷軛置於跪在她面前的一位僧侶頭上，這樣一個枷軛
也戴在顯靈於教堂屋頂的聖方濟頭上。畫景的右下端一個犄角人
頭獸身的怪物是傲慢的化身，在旁靜伺著。兩位年輕人，一是教
會的教士，另一則是與方濟派人看齊的世俗者。一位天使已經接
了其中一人的手，慎思似乎主導了這項決定，她拿著一面鏡子，
好像看到那跪著的少年僧侶和年輕的跟隨者，她的星象儀照見這
一切。

第三幅〈貞廉的寓言〉，貞廉坐鎮堡壘，只有天使們能接近 圖見 143、145 頁
她，要去她那裏必須跋涉長途。方濟教派的三位教士登攀了高
山，而到達山巔之時，如圖中所示，他們必須接受天使的洗滌，
並重著淨衣。妖形活現的惡魔被趕入深淵：那是豬頭墨黑身軀的
「奢華」；頂上冒火的「慾望」；腳呈爪狀，身上敘掛一串心的盲
目的「情愛」，還有身軀瘦小，全身漆黑，張牙舞爪的「死鬼」。

第四個穹窿描繪〈聖方濟榮耀升天〉的情景，由眾聖人左右簇 圖見 137 頁
擁著，聖方濟全身金裝，榮坐在由天使們舉抬的坐椅上。聖人的軀
體，特別是他的臉孔，似乎已屬於另一世界。頭上的光輪讓他金錦
的華服更見光彩，聖人們頭上的光與天使的頭髮相輝映。天使們手
拉手載歌載舞，衣裙晃動，喜悅歡欣。

這組壁畫表現三個方濟教派美德：貧窮、服從和貞廉的寓
言，以及聖方濟榮光的景致，做為裝飾教堂耳堂的十字拱頂，像
一輝煌的皇冠，四個穹窿並飾有圖案繁美的彩繪間條。整個十字
拱頂，華美精緻，一三○○年代繪畫中最漂亮的寶藍、黛綠和赭
紅，溫柔的粉紅、白和燦爛的黃和金色，濃稠亮麗而燦爛，有如
在穹窿中鑲嵌閃亮的黃金和珍貴的寶石。喬托工作室在瑪利・瑪
德琳禮拜堂的這個作品成為義大利一三○○年代翁布利（Ombri，
藝大利中部）地區最典範的作品。

貞廉的寓言（局部）
1316～1319 年　壁畫
亞西西聖方濟教堂下
院（右頁圖）

144

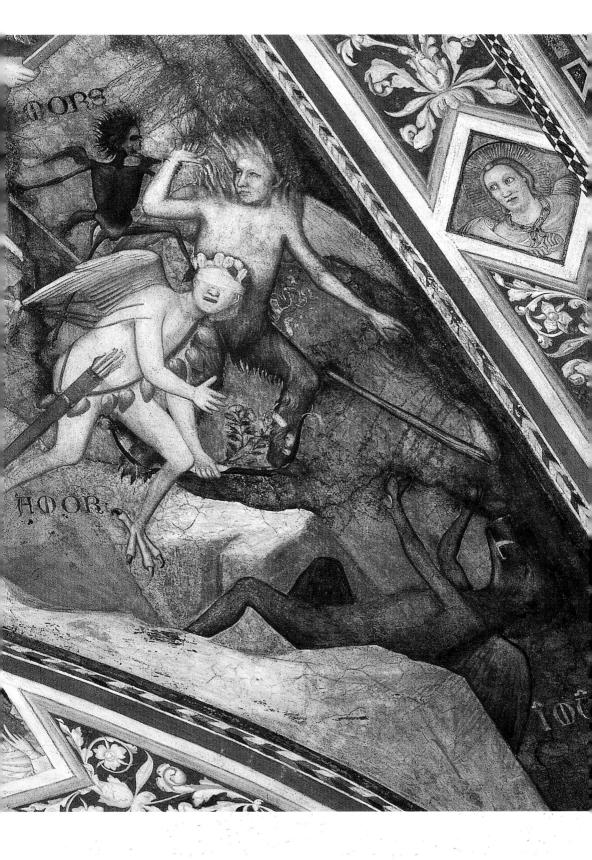

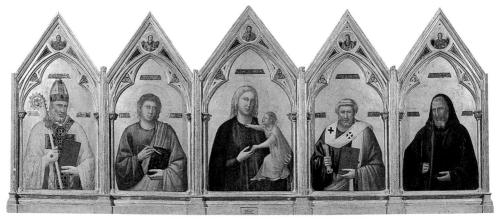

巴隆切里多屏木板畫（巴第禮拜堂） 翡冷翠烏菲茲美術館藏

佩魯吉禮拜堂和巴第禮拜堂（左頁圖）

翡冷翠聖克羅齊教堂的佩魯吉禮拜堂和巴第禮拜堂的壁畫

　　史料記載一三一三至一三一四年，喬托又回到故鄉翡冷翠，很可能就在一三一四至一三一五年開始，他著手爲翡冷翠小兄弟會，即方濟教會的聖克羅齊教堂內的佩魯吉禮拜堂做裝飾工作。還有一個說法是一三一七年以後，喬托先是承擔佩魯吉禮拜堂的工作，然後又擔任聖克羅齊的另一禮拜堂——巴第禮拜堂的壁畫，也有人認爲巴第禮拜堂的工作是一三二〇至一三二五年間的事。

　　據塑製了翡冷翠兩個禮拜堂銅門的大雕塑家吉伯蒂所知，喬托在翡冷翠一共爲四個禮拜堂工作過，當時許多翡冷翠的大家族都競相以延請喬托爲榮。喬托及其工作室確實有過多起禮拜堂的裝飾工程，但只有佩魯吉禮拜堂、巴第禮拜堂的壁畫和巴隆切里（Baroncelli）禮拜堂的多屏木板畫被留下來。

　　這兩座由喬托裝飾壁畫的禮拜堂是由翡冷翠當時資產雄厚的大家族斥資修建的，就在翡冷翠方濟教派的聖克羅齊教堂裡比鄰而立。左邊我們看到巴第禮拜堂的內部，是描繪聖方濟德行事

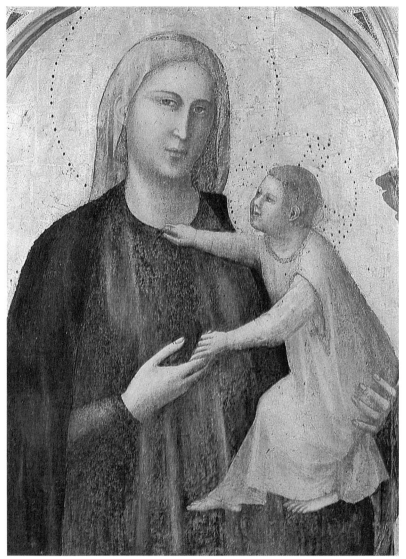

巴隆切里多屏木板畫（局部，聖母與聖嬰）

蹟；在右邊則是佩魯吉禮拜堂，我們在圖面上看到的是，描繪福
音傳教士聖約翰的生活（圖面上見不到的一側則是施洗者聖約翰
的故事）。由圖式的安排或可推想，喬托在構思壁畫時，可能站
於禮拜堂外設想計劃。

　　佩魯吉禮拜堂是聖克羅齊教堂右邊耳堂的第二個禮拜堂，由

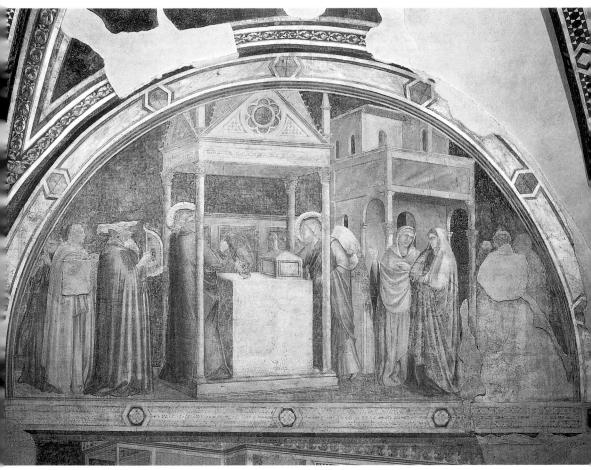

天使向扎加里報喜
約1313～1314年
濕性壁畫
翡冷翠聖克羅齊大教
堂中的佩魯吉禮拜堂

圖見149～157頁

銀行家都納都‧迪‧阿諾都‧佩魯吉（Donaldo di Arnaldo Perruzzi）
出資修建，一二九九年他去世時將此禮拜堂捐贈了出來，而由其
他人集資完成裝飾壁畫的工作，據說是捐贈者之子黎巴也黎‧佩
魯吉（Rinieri Perruzi）商請喬托及其工作室繪製的。

　　佩魯吉禮拜堂的壁畫，由兩組聖經新約聖人的故事組成。左
壁描繪施洗者聖約翰，右壁描繪傳福音者聖約翰的故事。施洗者
的壁畫有：〈天使向扎加里報喜〉、〈施洗者聖約翰的誕生〉和
〈希律王的盛宴〉等景幅。描繪傳福音者故事的壁畫則是〈傳福音
者聖約翰在巴特摩斯島上〉、〈傳福音者聖約翰令德呂西安復活〉
和〈傳福音者聖約翰升天〉等景。禮拜堂中另繪有一些次要人物

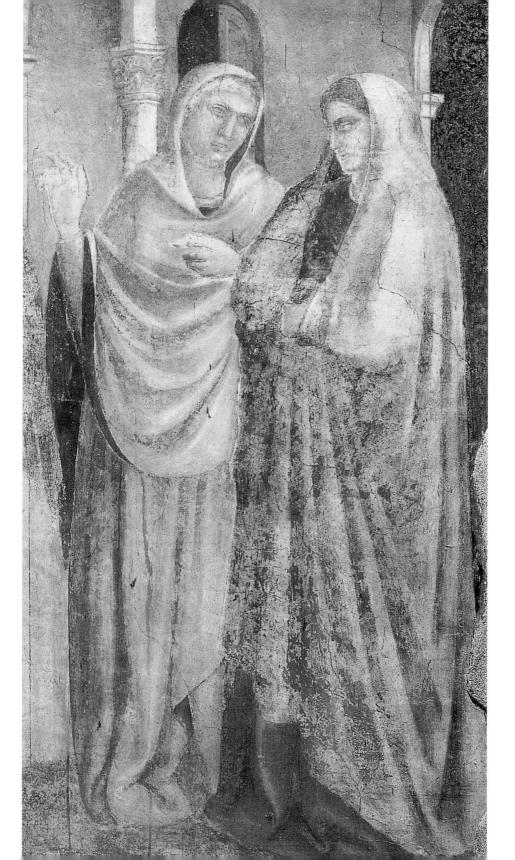

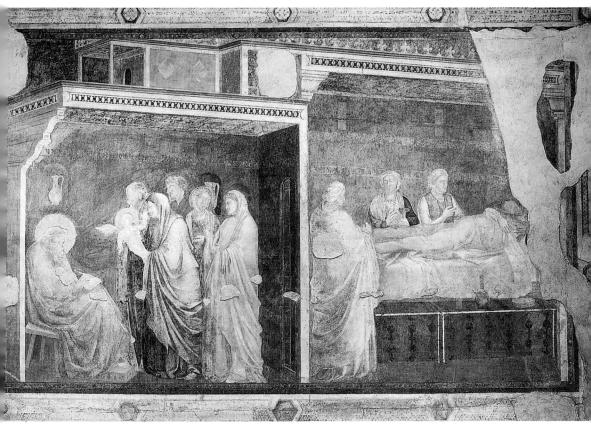

施洗者聖約翰的誕生　約1313～1314年　壁畫　翡冷翠聖克羅齊大教堂中的佩魯吉禮拜堂

圖見149頁

天使向扎加里報喜
約1313～1314年
濕性壁畫
翡冷翠聖克羅齊大教
堂中的佩魯吉禮拜堂
（左頁圖）

的頭像，特別是畫在六邊形內的小頭像，十分眞實，而富有個
性，讓人想到或許是佩魯吉家族人的寫照，這樣的單人畫像差不
多就是義大利繪畫中獨出而立的個人肖像的濫觴。

　　〈天使向扎加里報喜〉畫景中描述扎加里（施洗者約翰之父）
在天使宣告他將有一嬰孩時，神情略爲緊張，而向後退縮，此
時，奏樂的人在左邊，婦女們在右邊私語，似乎沒有察覺到這種
情境。此壁畫中的女性畫法與斯克羅維尼禮拜堂中的異同在於這
壁畫中的女性身子畫得比較柔軟，喬托也在此發展了空間表現，
圖中的建築物在圓拱形下的未全部畫出，切斷較遠的視界。

　　接著的〈施洗者聖約翰的誕生〉壁畫，由房中兩室構成，右

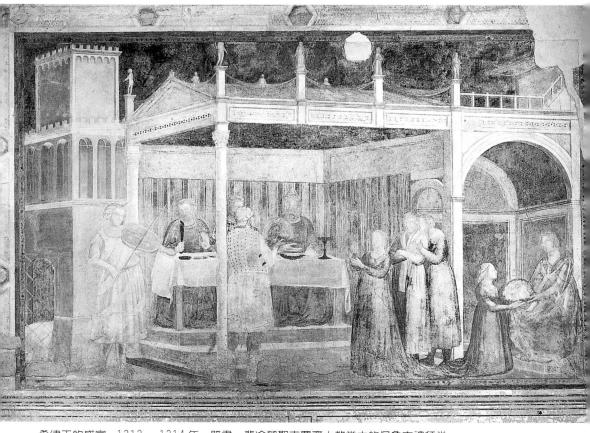

希律王的盛宴　1313～1314 年　壁畫　翡冷翠聖克羅齊大教堂中的佩魯吉禮拜堂

邊，施洗者聖約翰的母親伊莉沙白在產床上；左邊，人們把嬰兒
抱到扎加里面前，他正低頭在一塊板上寫下新生兒的名字。喬托
此畫，若比較帕多瓦壁畫中的婦女，在衣著上較豐美，有城市人
的模樣。

　　第三幅施洗者的故事是〈希律王的盛宴〉。盛宴場景在屋頂
飾有大理石小雕像的豪華室內進行，希律王聽從舞者莎樂美的要
求，把施洗者約翰的頭顱砍下，劊子手把頭顱像一盤佳餚似的呈
獻給王。喬托把這樣強烈的動作與莊嚴堂皇的景致兩相比照。

　　右壁圖繪傳福音者故事依次描述〈傳福音者聖約翰在巴特摩
斯島上〉、〈傳福音者聖約翰令德呂西安復活〉和〈傳福音者聖

希律王的盛宴（局部）
1313～1314 年　壁畫
翡冷翠聖克羅齊大教
堂中的佩魯吉禮拜堂
（右頁圖）

152

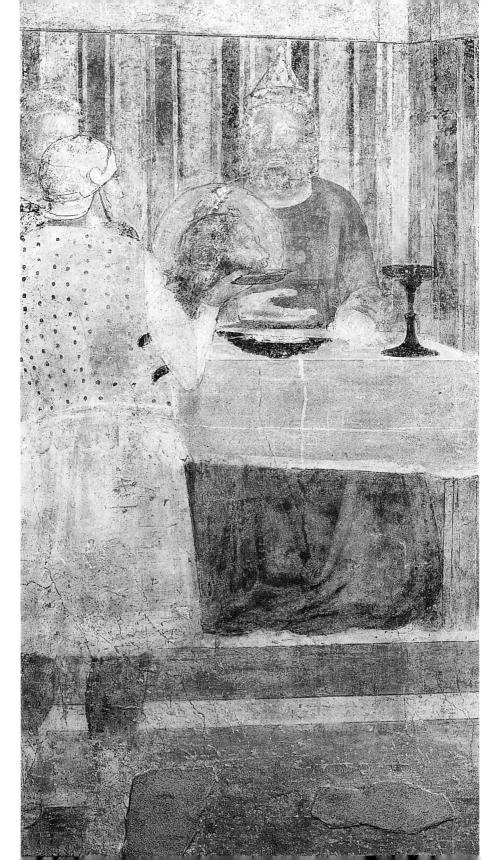

傳福音者聖約翰在巴特摩斯島上　1313～1314 年　壁畫　翡冷翠聖克羅齊大教堂中的佩魯吉禮拜堂

傳福音者聖約翰令德呂西安復活　1313～1314 年　壁畫　翡冷翠聖克羅齊大教堂中的佩魯吉禮拜堂

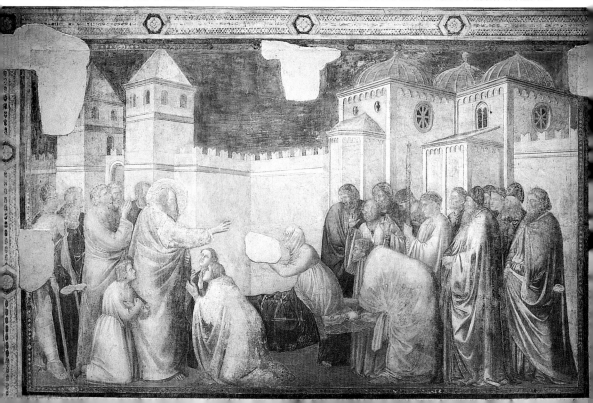

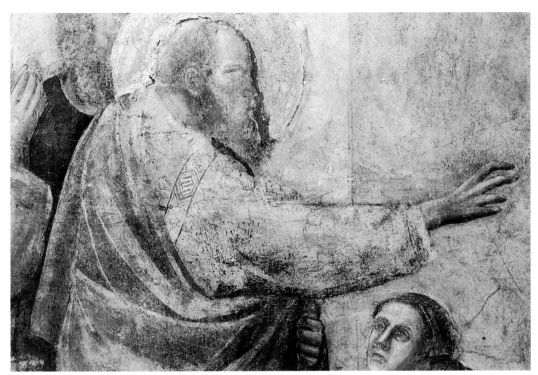

傳福音者聖約翰令德呂西安復活（局部，傳福音者聖約翰）（上圖）

傳福音者聖約翰令德呂西安復活（局部）（下圖）

約翰升天〉等情節。傳福音者聖約翰坐在巴特摩斯島上沈思，他
傾斜的頭顯示他正專注地探索內在的世界。此時海浪滾動，天使
企圖止住風，讓海平靜。在這幅〈傳福音者聖約翰在巴特摩斯島
上〉畫上半圓的空中，偽神執著鐮刀，巨龍攻擊著婦女和她身旁

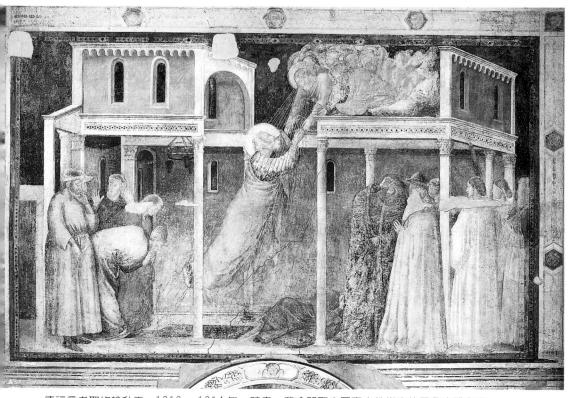

傳福音者聖約翰升天　1313～1314年　壁畫　翡冷翠聖克羅齊大教堂中的佩魯吉禮拜堂

的襁褓。世界末日已至，人們等著救世主基督的來到。

　　在古城以弗斯圍城內，傳福音者聖約翰令虔誠的德呂西安復
活，〈傳福音者聖約翰令德呂西安復活〉此畫景中的每個人對此
奇蹟的反應不一，有的驚駭，有的不敢置信，有的作感謝狀。畫
中人物造型與建築皆具量感，且拉出空間距離。喬托善於經營眾
多的人物，此畫兩邊人物向中央運動，造成畫面的緊張感。

　　〈傳福音者聖約翰升天〉的一幕景則是在一寺院的地下墓穴，
聖約翰自長方形暗黑的窟中升起，身旁的人驚慌恐懼。耶穌在眾
聖擁伴下俯臨他投射金光，光輝滿罩聖約翰，好似以光把聖約翰
攝引而上，雙手為耶穌所接迎往天上。喬托巧妙地把左右、上下
人物的組合關係，畫得和諧一體。

圖見 154、155 頁

傳福音者聖約翰升天
（局部）　1313～1314
年　壁畫翡冷翠聖克
羅齊大教堂中的佩魯
吉禮拜堂（右頁圖）

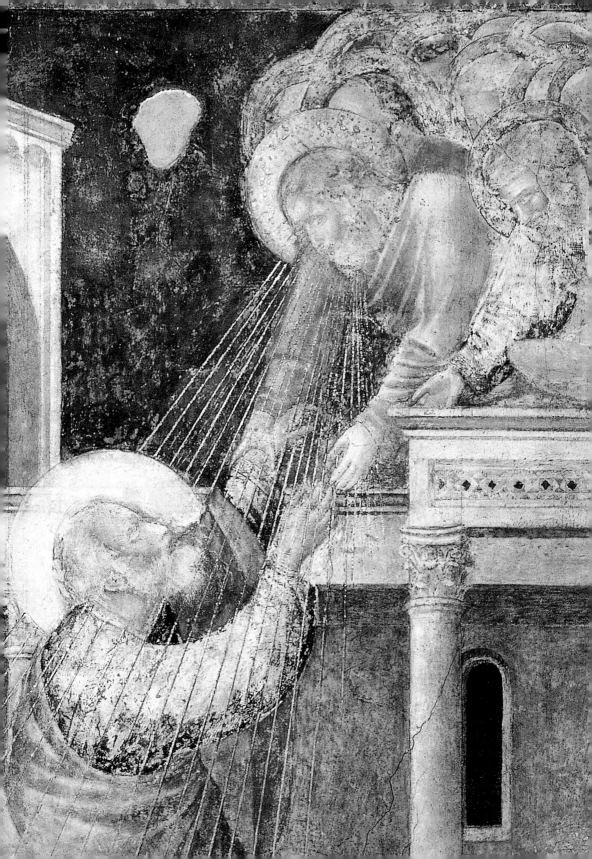

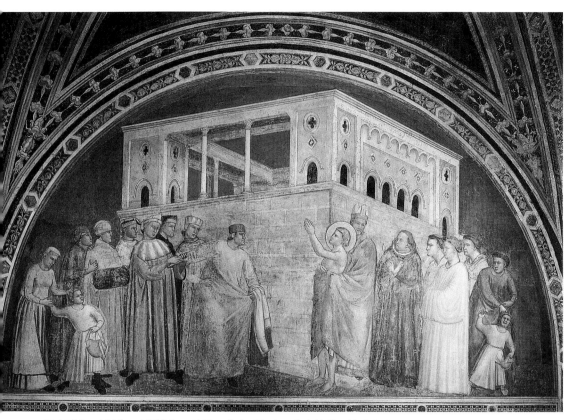

捐棄財產　1319～1328 年　壁畫　翡冷翠聖克羅齊大教堂巴第禮拜堂

佩魯吉壁畫畫幅不多，但每幅壁面較廣，壁畫的繁複性超過帕多瓦斯克羅維尼禮拜堂。人物的安排在畫中顯得較大度而堂皇，似乎可以在畫面中自由移動，與所處畫中建築體和空間的關係呈現多樣化。由於這是一處相當高，但並不廣闊的禮拜堂，喬托為這裡的壁畫設想了一種斜面而非正面的視角，讓觀者的視點定在禮拜堂進口的一角邊，而禮拜堂的進口幾乎是完全敞開的，如此壁畫中的建築體是斜斜呈現在觀者面前，人物與背景的關係變得合情合理，此種表現有別於帕多瓦斯克羅維尼的壁畫，佩魯吉的壁畫讓觀者感到每一個畫面容納人物的空間皆綽綽有餘。除此以外，佩魯吉壁畫留給我們在判斷上諸多的疑問是：喬托在這

捐棄財產（局部）
1319～1328 年　壁畫
翡冷翠聖克羅齊大教堂巴第禮拜
堂（右頁圖）

158

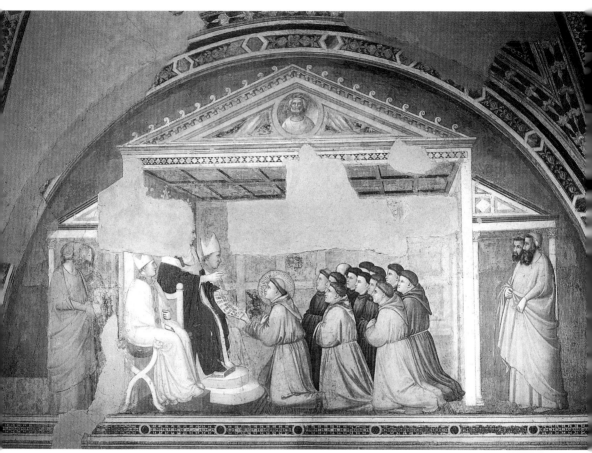

確立教規　1319～1328年　壁畫　翡冷翠聖克羅齊大教堂巴第禮拜堂

段時期是怎樣繪畫的？他那時在圖繪上有何新的特質？他的這些
壁畫與當時他工作室的用色趨向與顏料的確定用法，兩者又有什
麼關係？

　　說到巴第禮拜堂，那是由一位金融家黎都福·巴第（Ridolfo
Bardi）斥資修建裝飾的，位置在聖克羅齊大教堂祭壇的右進，即
是右邊耳堂的第一個禮拜堂，與佩魯吉禮拜堂比鄰。和佩魯吉禮
拜堂一樣，在巴洛克的時代，為了作牆砌造墓誌碑銘，在壁畫上
塗上白色的粘塗料，致使畫面受遮堵、截割。一八五二年墓誌碑
銘被移開時，曾留下痕跡，在畫面上造成空白。為了補救，當時

在修道士法拉・阿果斯提諾與阿雷宙古德主教面前顯現

在修道士法拉・阿果斯提諾與阿雷宙古德主教面前顯現（局部）

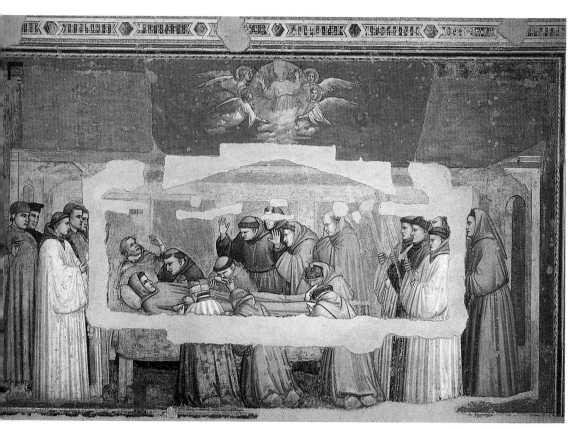

聖方濟之死與烙印之驗證　1319～1328 年　壁畫　翡冷翠聖克羅齊大教堂巴第禮拜堂

的空白都補繪了，全部壁畫也重繪一次，然而一九五八至一九五九年時翡冷翠的藝廊總監決定重新整治，首先把加補和重繪的全部都洗去，雖然空白重而復現，但我們也因此再能看到十四世紀初的真跡。

　　巴第禮拜堂是奉獻給聖方濟的，因此其中描繪的壁畫主要是彰顯方濟的聖儀。巴第禮拜堂的這組壁畫並不十分華麗眩目，大概因為聖方濟的主題本身就較樸實無華，然而壁畫背景舒放迤展，人物修長有韻，用色細膩，畫面融勻典雅，讓人不禁暗想，即便這組壁畫並非喬托的手筆，也是喬托風的繪作。與佩魯吉壁畫相較，因故事的現世與現時性，人物相貌，舉止與衣著呈現當

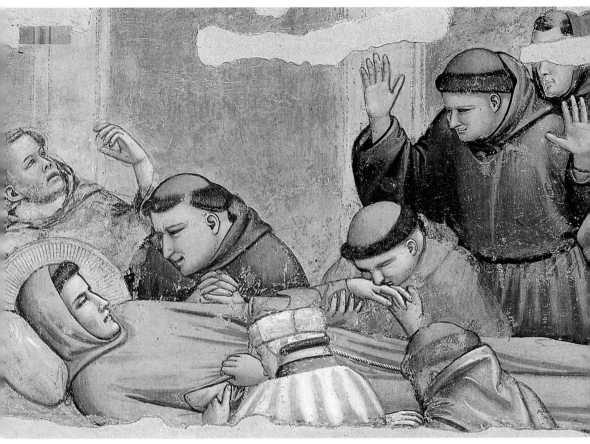

聖方濟之死與烙印之驗證（局部） 1319～1328 年　壁畫　翡冷翠聖克羅齊大教堂巴第禮拜堂

時世俗人的樣態，雖沒有佩魯吉壁畫的崇高，但仍引人思看。若與亞西西教堂上院聖方濟組畫相比，又不如那樣地生動活現。亞西西範例的決定性影響是存在的，然而巴第禮拜堂壁畫看來好似蒙上一層神祕的薄紗，某種神聖性把畫面與觀者的距離拉開，畫面給人的感覺似較淡遠，朦朧。

　　巴第壁畫給人較水平的視面，不像佩魯吉壁畫提供觀者一斜角視點。巴第禮拜堂左右兩邊的壁面共有數景聖方濟故事：半圓拱邊下各是〈捐棄財產〉和〈確立教規〉，其餘則是〈阿爾勒修道院中顯現〉、〈蘇丹前試火〉、〈聖方濟之死與烙印之驗證〉

圖見 158～169 頁

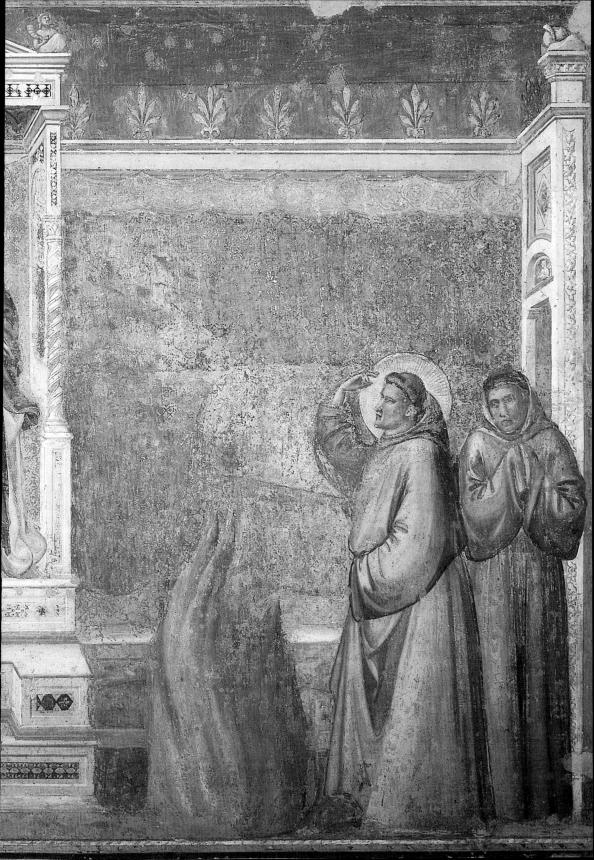

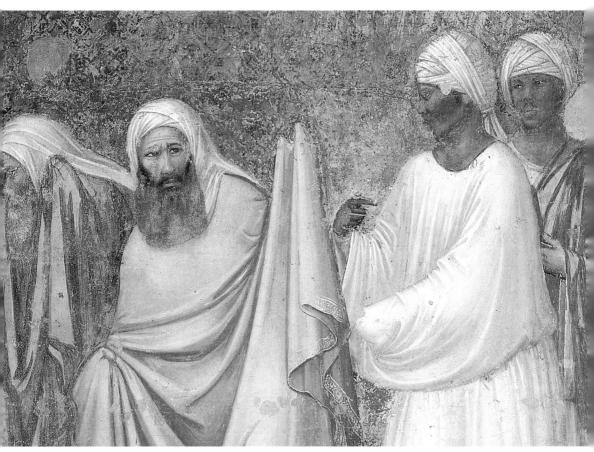

蘇丹前試火（局部）　1319～1328年　壁畫　翡冷翠聖克羅齊大教堂巴第禮拜堂

等長方形圖景。在拱形進口上壁的〈聖方濟接受烙印〉，則是近正方形的圖面。另外其餘壁面繪有方濟教士畫像和貞潔、貧窮和服從等寓言化身的圖像。

　　〈捐棄財產〉的畫面以一座線條明晰，類似宮殿的建築，立於半圓的斗拱線下，喬托設計左右兩組人物的對立構圖，右邊聖方濟裸身，由一教士的道袍裏著，他已決心捨棄所有；左邊是聖方濟父親對其子的想法，表現怒不可解的動作。兩組人物旁，喬托各畫有一小孩，在畫面的平衡外，更增加其戲劇性的對立衝突。〈確立教規〉的場景在一座莊嚴的神廟前，聖方濟和其教友跪於教

圖見158、159頁

蘇丹前試火
1319～1328年　壁畫
翡冷翠聖克羅齊大教堂巴第禮拜堂
（前頁圖）

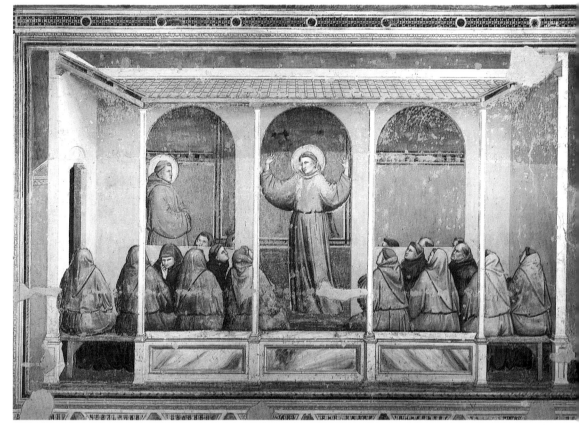

阿爾勒修道院中顯現　　1319～1328年　　壁畫　　翡冷翠聖克羅齊大教堂巴第禮拜堂

皇翁諾里奧三世面前，接受教皇允許確立他們的教規。喬托善於
運用特殊建築架構來呈現人物的活動情形，且往往不失其協調
性，深具結構上數學關係之美，影響後來繪畫甚鉅。

圖見162、163頁
　　喬托將〈聖方濟之死與烙印之驗證〉的情節描繪在一窄室
中，圖中僧侶們為聖方濟之喪而聚集在一起，眾人表情哀慟，其
中一人發現聖人的靈魂由天使們指引到天上，有幾位僧侶親吻聖
人身上的烙傷。在場有一位並不信教的貴人驗證聖方濟身上的烙
印。

　　聖方濟在方濟會教士奧吉斯丁的傳道中突然顯靈現身，證明
奧古斯丁所說即是他的言語，他祝福僧侶們，並堅定他們的信

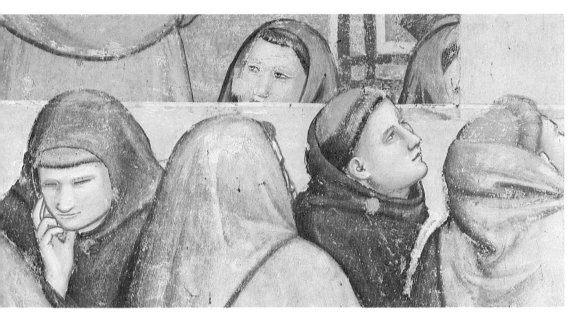

阿爾勒修道院中顯現（局部） 1319～1328 年　壁畫　翡冷翠聖克羅齊大教堂巴第禮拜堂

仰。在這幅〈阿爾勒修道院中顯現〉畫景中，喬托明確肯定刻畫 圖見 167、168 頁
人物神態，再與簡樸卻精緻的建築相印協調。

　　與亞西西教堂上院壁畫的〈蘇丹前試火〉情節上略有不同， 圖見 164、165 頁
喬托在巴第禮拜堂所繪的〈蘇丹前試火〉，圖述蘇丹坐於他行宮
的寶座上，叫他的教士們要在聖方濟面前競比試火，聖方濟毫不
動容，蘇丹的教士們詭譎地躲開，喬托在此壁畫中描繪這個時代
的北非人，他們可能是住在翡冷翠的奴比亞人，或伊索比亞人。

　　〈聖方濟接受烙印〉，這是聖方濟一生中重要的時刻，他接受
耶穌身上被釘在十字架時的傷口所放射出來的光線，這些傷口都
烙印在方濟身上。畫中耶穌顯靈現身在他面前，以六翼大天使的
外觀翔於其前，耶穌並且背負十字架（通常這樣的畫題，耶穌只
有以六翼天使現形而不背負十字架，而在這幅圖中背負十字架的
耶穌是較特別的表現），值此時刻，方濟似乎也感到驚異，但更
加強他對耶穌的信仰。

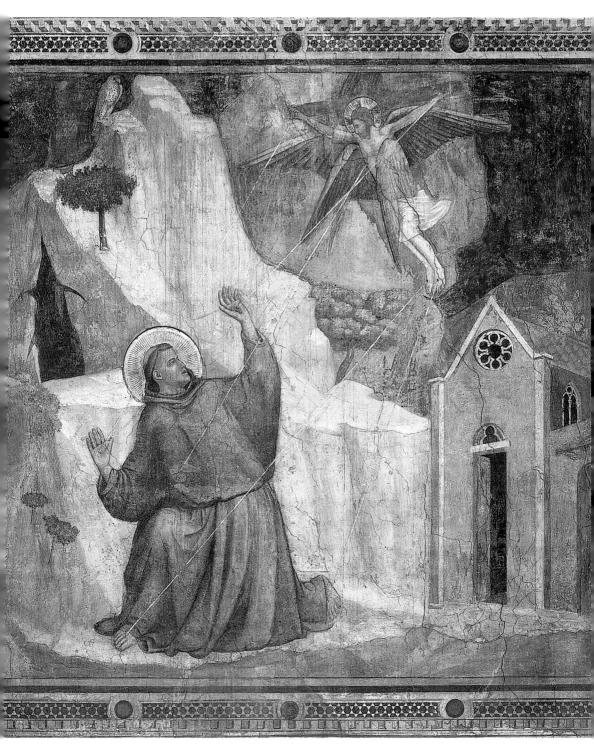

聖方濟接受烙印　1319～1328年　壁畫　翡冷翠聖克羅齊大教堂巴第禮拜堂

喬托的早期木板蛋彩畫

　　喬托一生與其工作室，除了為多所教堂與禮拜堂的壁面繪製了在質與量上都可觀的壁畫外，還為教堂與禮拜堂的祭壇製作了許多精緻美輪美奐的木板蛋彩畫——包括單件木板蛋彩畫、多屏木板蛋彩畫和十字架型的木板蛋彩畫。這種木板蛋彩畫以醋水拌和新鮮蛋黃畫於一塊塗好石膏底的木板上，是十五世紀末葉以前常用的技法。

　　在翡冷翠，多明尼各教派的新聖母瑪利亞教堂，有一個大的十字架型的木板蛋彩畫，這個十字架史料上第一次記載是在蒲契歐・達・穆納依歐（Puccio da Mugnaio）之子黎庫契歐（Ricuccio）一三一二年寫的遺囑上，這位翡冷翠的富有市民要在逝世後捐贈給教堂一筆款項，好讓教堂在「名叫喬托・迪・邦都尼（Giotto di Bondone）的這位卓越畫家所繪的十字架前，長燃一支臘燭。」

　　這個大的十字架，是喬托最初的木板蛋彩畫，遵照著拜占庭藝術影響的傳統格式，但另外賦予耶穌一種較為真實，較人間性的生命，喬托微妙地處理畫面明暗的變化，在陰影上加諸一種新的色澤，並且嘗試運用透視，讓耶穌的比例從下面看來較為自然。這些可能是喬托細心研究雕塑家尼可拉・彼薩諾（Nicola Pisano，約1220~1284）最初的作品而得來的心得。尼可拉・彼薩諾自己受古羅馬雕塑的影響。

　　喬托早期也曾為翡冷翠，柯斯塔，聖喬治教堂的祭壇畫過多屏木板蛋彩畫，現在只剩下中央的部分——〈聖母與聖嬰〉，很讓人想到阿爾諾弗・底・坎比歐的雕刻。這屏木板蛋彩畫現在可以在杜歐莫（Duomo）的歌劇美術館（Museo dell'opera del Duomo）觀賞到。

　　喬托第二次旅行羅馬時為教皇邦納法切八世工作之後，在木板蛋彩畫的人物造型上已有所改變。他畫了比薩方濟教堂的祭壇板壁，此板壁現在藏於巴黎羅浮宮，此畫較柯斯塔聖喬治教堂的〈聖母與聖嬰〉看來色面較不稠密，人物也較削長柔弱，但顯得優雅，有史家認為是喬托合作人之作。比薩這幅祭壇畫，空間表現

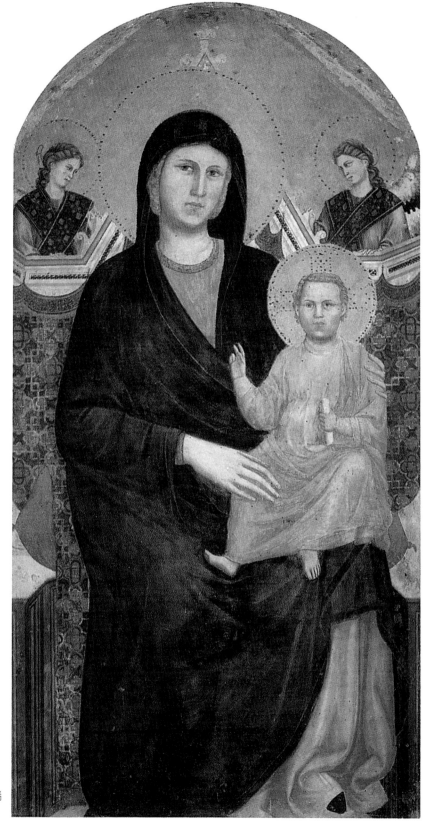

柯斯塔聖喬洛教堂
的聖母與聖嬰
木板蛋彩畫
（原畫的片段）
180 × 90cm　現存翡
冷翠烏菲茲美術館

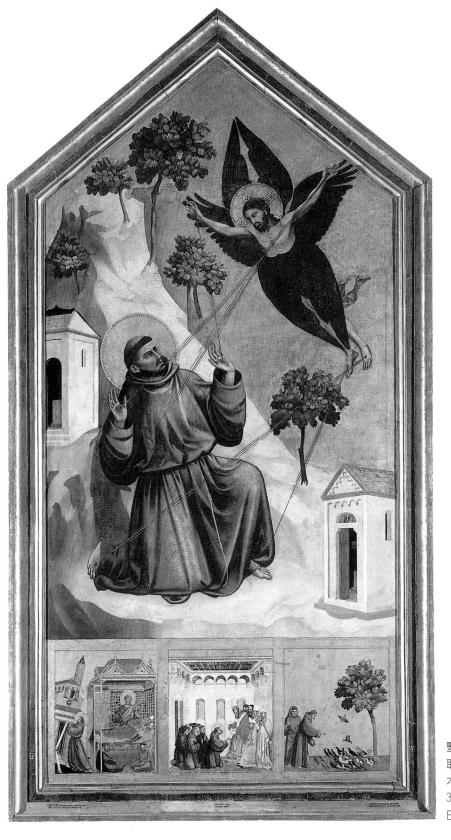

聖方濟迎見傷者
耶穌　約 1300 年
木板蛋彩畫
314 × 162cm
巴黎羅浮宮

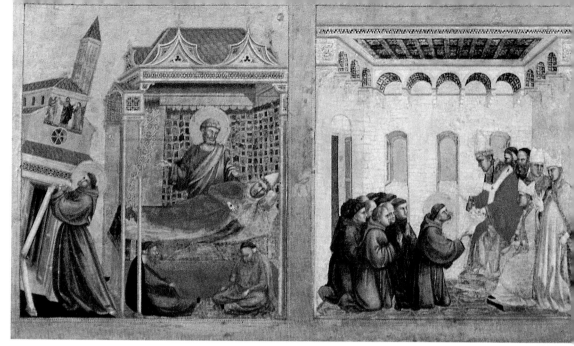

〈教皇殷諾盛三世之夢〉與〈確立教規〉 約1300年 木板蛋彩畫

確定，人物圖象明朗，特別是眼神表現凝聚集中，應較像是出於喬托的手筆。很可能喬托在此畫中有意透露他對喬凡尼・彼薩諾（Giovanni Pisano，爲雕塑家尼可拉・畢薩諾之子）作品中哥德式典雅精神的嚮往。

　　現藏於翡冷翠烏菲茲美術館名爲〈柯斯塔聖喬治教堂的聖母與聖嬰〉的木板蛋彩畫是原畫的片段。內容繪述聖母抱著聖嬰，坐在鋪有華麗又精緻的彩氈之哥德式寶座上，在椅背兩側上方畫著天使。人物的姿態與動作的描繪細緻鮮明。聖嬰耶穌坐在聖母的左膝上，舉著手向瑪利亞的胸前，以示降福世人。

　　早期的喬托到過里米尼，可能爲當地的聖方濟大教堂與其他教堂作了些木板蛋彩畫，這些現在都已消失，但由活動在一三〇〇年代的里米尼畫家的作品上來看，我們可知那裏的繪畫受到喬托極大的影響。

　　亞西西聖方濟教堂有一件喬托畫的大十字架木板蛋彩畫留了下來。這個十字架畫自教堂興建以來一直隸屬此教堂，可能是與現存於羅浮宮的那幅祭壇畫是同一時期的作品。這幅現存於巴黎

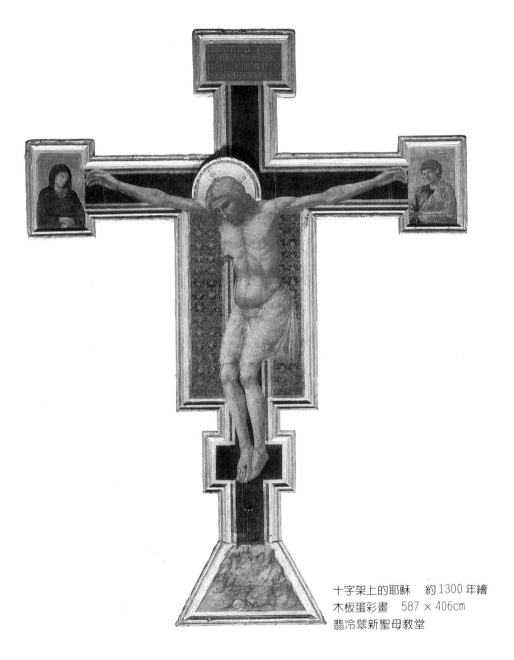

十字架上的耶穌　約1300年繪
木板蛋彩畫　587 × 406cm
翡冷翠新聖母教堂

羅浮宮的木板蛋彩畫是〈聖方濟迎見傷者耶穌〉，方濟接受耶穌因　圖見172、173頁
被釘十字架而有的傷印。此祭壇畫下緣尚有〈教皇殷諾盛三世之
夢〉、〈確立教規〉與〈方濟向鳥群說教〉等主題。〈聖方濟迎見
傷者耶穌〉這幅木板蛋彩畫上下方寫有拉丁文「OPUS JOCTI
FLORENTINI」，此木板蛋彩畫高度的尺寸並不尋常（可能是祭壇

十字架上的耶穌（局部，哀戚的聖母）　約1300年繪
木板蛋彩畫　翡冷翠新聖母教堂

多屏畫部分）。畫面分上下兩部分，上段是〈聖方濟迎見傷者耶
穌〉，畫中從近的岩石畫出一個可以伸展場景的空間，聖方濟半
跪，兩手驚慌地攤開，基督以六翼天使的形象出現，並將自身的
傷痕烙在聖方濟身上，兩者眼神愼密交視。下段，由三面聖方濟
行儀的故事組合〈確立教規〉（中間）、〈教皇殷諾盛三世之夢〉
（左邊）與〈方濟向鳥群說教〉（右邊）。〈教皇殷諾盛三世之夢〉
則描繪聖方濟出現在教皇夢中，手舉著即將傾塌的拉特蘭大教
堂。

圖見172頁

　　〈十字架上的耶穌〉也是喬托約於一三〇〇年繪製的木板蛋彩
畫。喬托此〈十字架上的耶穌〉與其師齊馬布耶之同題作品已有
所不同，代表一種新風格的出現。畫中，喬托加強身體往地面的
重量，耶穌頭低傾，身軀也因重量而自行下垂，神子的人的輪廓
是明顯的，十字架的兩端，聖母和聖約翰哀傷地注視著去世的耶
穌。所有這些木板蛋彩畫無疑地都成於一三〇〇年左右，有著同
樣的特點：以凝聚的眼神來強調人物的存在。這種特點是喬托早
期壁畫〈以撒賜福雅各〉和〈艾撒于在以撒面前〉等兩作中已有
的風格。

喬托的木板蛋彩畫傑作

現存於翡冷翠烏菲茲美術館的〈莊嚴的聖母〉（又名〈歐尼桑提聖母像〉（Madone Ognissanti）），原屬於翡冷翠歐尼桑提教堂，因其造型與帕多瓦斯克羅維尼壁畫的造型十分相近，於是，史家鑑定是喬托一三〇〇～一三一〇年的作品。

名為〈歐尼桑提聖母像〉的這幅蛋彩木板畫很容易一眼被其燦爛莊嚴所懾住。金色的運用十分細膩用心——衣服的邊飾、聖人頭頂的光暈，以及寶座的裝飾與背景的一片金亮，在畫面上一脈相諧。人物衣衫上柔和的淡紅、淡紫、淡黃、與溫暖的朱紅、寶藍和墨綠，以及人物臉孔的肉色光暈，都使這畫充滿喜慶之氣。喬托在繪製此畫時想必自杜契歐與馬提尼處借鏡不少。

〈歐尼桑提聖母像〉（325 × 204 公分）與杜契歐的〈魯切里尼的聖母像〉（Modone Rucellini）（兩畫大約皆繪於 1280 年）和齊馬布耶的〈聖三會的聖母〉（Modone Trinita）同為烏菲茲美術館燦然並列的三大聖母畫題的木板畫。喬托完成〈歐尼桑提聖母像〉不久後，大約在一三一一年時，羅馬的紅衣主教史帖凡內希向喬托商訂一幅大三屏畫。

史帖凡內希出自羅馬的顯耀家庭，應該聽人說過〈歐尼桑提聖母像〉，也許知道喬托曾到過羅馬工作，對這位翡冷翠畫家已有印象。可能也因帕多瓦斯克羅維尼教堂的捐贈人恩利哥·斯克羅維尼是他的遠親，曾向他提起喬托的才華，另外，他似乎也看過亞西西教堂喬托所繪的壁畫。於是，他商訂這三屏畫是為捐贈給羅馬教廷聖彼得大教堂之用。這座兩面都是蛋彩畫的三屏木板畫，現存於梵蒂岡畫廊，整組畫寬 220 公分，中屏最高處 245 公分（與下座連在一起計算），兩側的屏畫要略低，略窄，原來的外框與部分底座已散失，但所餘存下來的仍十分精采。

三屏畫的背面，中屏著紅袍的聖彼得端坐其位，金色鏤花的寶座，金光的背景，有如〈歐尼桑提聖母像〉同等輝煌，但少了那聖母像的溫暖和平等，有種炫爛懾人之感。倒是這幅中屏畫在空間上較有層次，初期透視的運用也較聖母像協調一致。地面的

歐尼桑提聖母像
約 1300 年
木板蛋彩畫
325 × 204cm
翡冷翠烏菲茲美術館
（右頁圖）

176

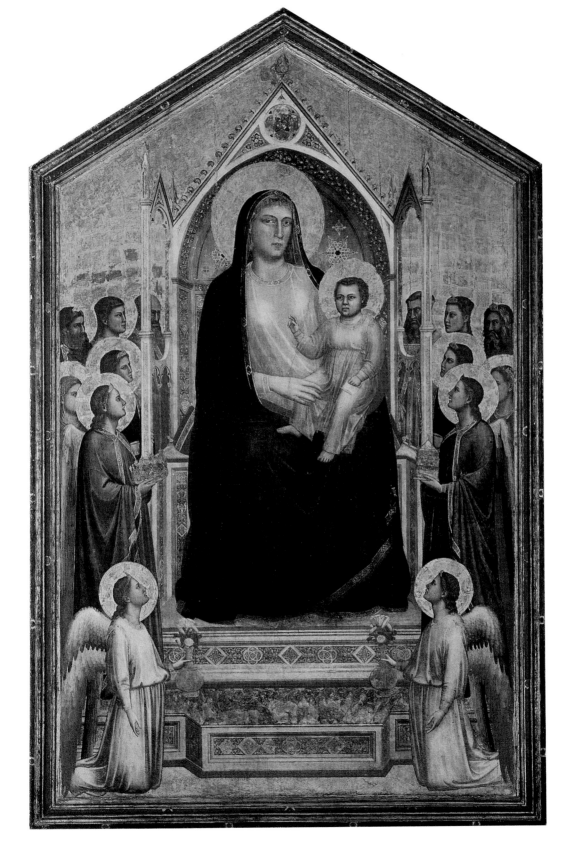

幾何形構圖幾乎能引人進入畫內，可說是第一透視的表現。跪在
地上左邊黑衣持聖經者是一賢德隱士，右邊著白色鏤金袍者是此
畫屏捐贈人史帖凡內希，把此畫屏的模型奉上，二者面向並仰望
聖彼得，造成另一個透視效果。而聖彼得兩旁的天使與聖人造出
屏面中心的平衡，則是第三透視。喬托的這種透視法不是文藝復
興初期的「數量性透視」，而是一種「經驗性透視」。喬托將透
視併入圖面的創造中，與表現契合融渾於一體。這種情形說明喬
托的藝術是介於中古世紀與近世之交，他把繪畫由中世紀的傳統
帶出，而走入近代的發展。

　　聖彼得畫屏的兩旁則是有著雙拱門的左右屏，整個三屏畫面
空間建構精確吻合，像是一所五個堂殿的大教堂，莊嚴穩固。拱

圖見186、187頁

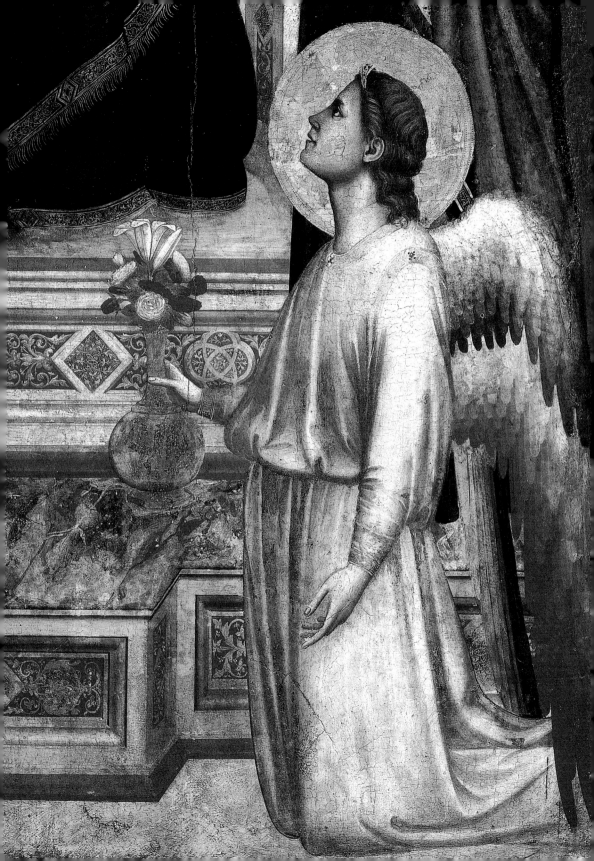

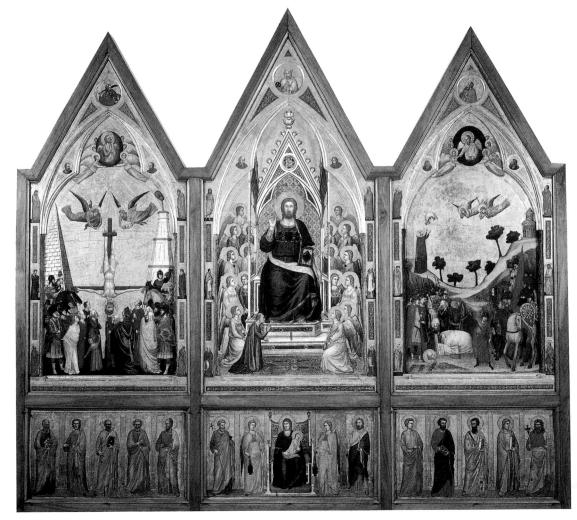

史帖凡內希的三屏畫（前屏） 約1313年 木板蛋彩畫 220×245cm 羅馬梵蒂岡畫廊

頂下各站立二位使徒，一邊是保羅和雅各，另一邊是安德烈和約
翰。人物的描繪都相當細膩精緻，除了面部表情的捕捉外，喬托
也強調人物衣著和背景物作的質感要壯觀。前幅中屏，耶穌取
中，著鑲金寶藍袍，端坐於哥德式的寶座。右手舉起作賜福狀，
左手則扶持聖經。身旁護擁著天使，旁屏邊細條中的圖像則是使
徒與先知。此屏的捐贈者史帖凡內希也繪於其上，在耶穌的左腳
邊跪著，他頭不戴帽，向前傾，好像要把嘴唇貼近救世主。此前
幅中屏與左右畫屏形成一個如同連著三個堂殿的大教堂。結構上

史帖凡內希的三屏畫
（前屏左幅局部）
約1313年
木板蛋彩畫
220×245cm
羅馬梵蒂岡畫廊
（右頁圖）

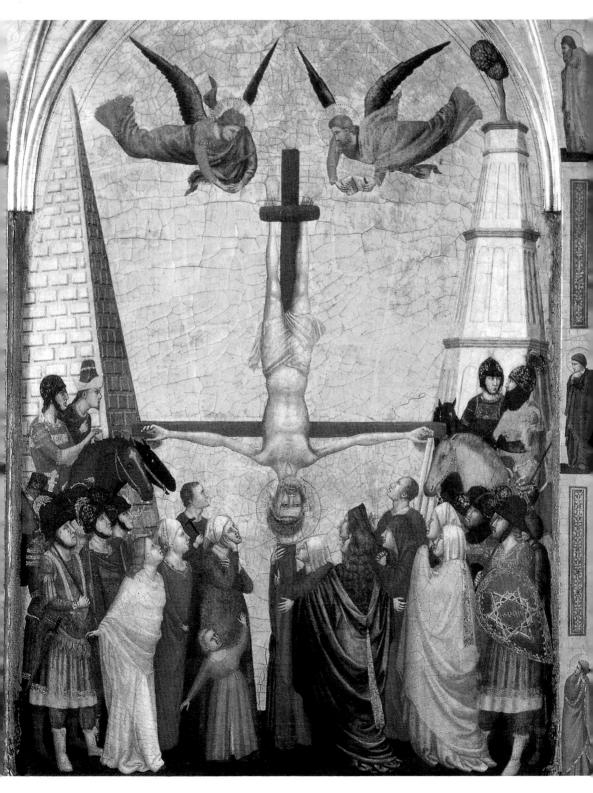

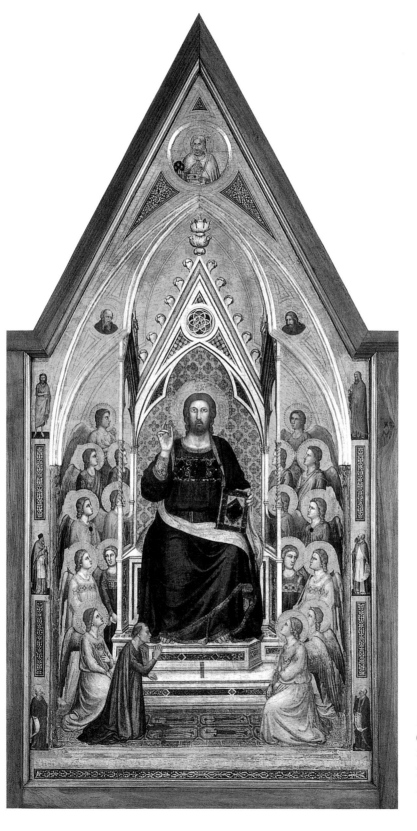

史帖凡內希的三屏畫
（前屏中幅，耶穌正坐
在中） 約1313年
木板蛋彩畫
220 × 245cm
羅馬梵蒂岡畫廊

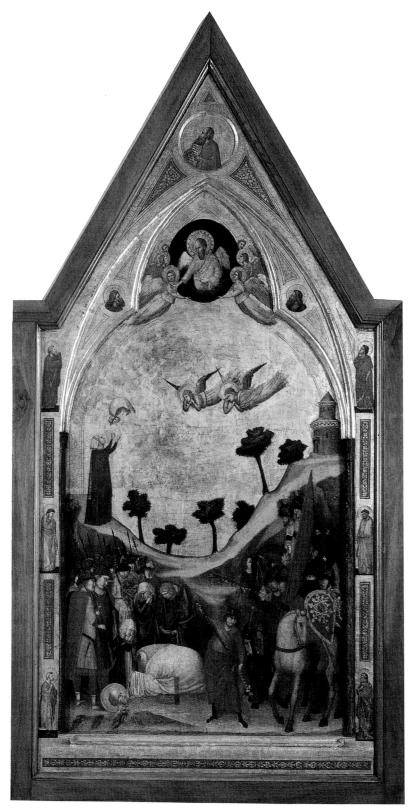

史帖凡內希的三屏畫
（前屏右幅） 約1313
年　木板蛋彩畫
220 × 245cm
羅馬梵蒂岡畫廊

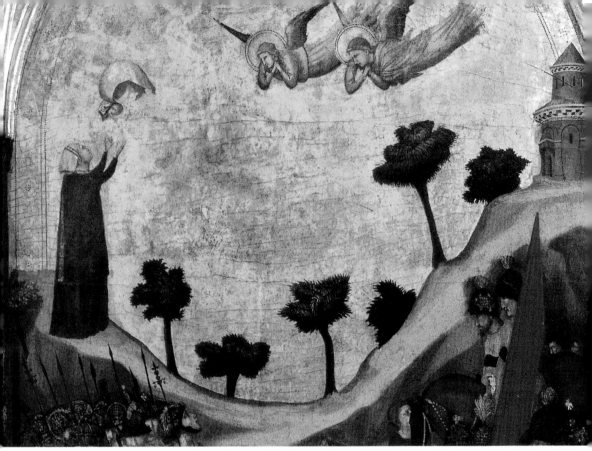

史帖凡内希的三屏畫（前屏右幅局部） 約 1313 年　木板蛋彩畫　220 × 245cm　羅馬梵蒂岡畫廊

修長，精細而莊嚴，畫面帶著非現實意味。兩旁的畫屏則是描繪
聖彼得和聖保羅的受難，教堂以此二畫屏奉獻他們。

　　左邊的畫屏描繪聖彼得被釘於十字架，背景一片金色，倒轉　圖見 181 頁
的十字架，倒豎在兩個建築空間，空間縮小，而使人物壓縮突
出。十字架旁，哀苦的眾人表情不一。倒豎的十字架高處的兩旁
有兩大天使，一個手拿聖書，一個雙手合起，狀似撫藉聖彼得及
眾人，再往上，於哥德式的拱頂，數位天使護擁聖彼得升天。右
邊的畫屏描繪聖保羅受斬。依傳統這樣的酷刑是施於戶外，畫家
將畫面的層次由前景到後景漸次推開，岩石的景色，一則分開，
一則接連地與天。這個時代風景不是畫家首要表現的，喬托只是

史帖凡内希的三屏畫（後屏） 約1313年 木板蛋彩畫 220×245cm 羅馬梵諦岡畫廊

在亞西西與帕多瓦壁畫之後再作一點嘗試。前景有女人們弔喪，兵士們哀傷著聖保羅的受難，聖保羅胸靠著膝蓋，頭落下地，劊子手冷冷地收起長劍，在旁的一匹馬與另外一些士兵避開。中景山岩上，有樹，左右兩側一女子拋巾，一塔樓矗立，使畫面平衡，空中兩天使翔臨俯視，再上則同左屏頂端一般，眾天使護擁著聖保羅升天。

　　這三屏畫幅面很大，喬托可以在構圖上發揮，是喬托所有木板蛋彩畫中最令人稱讚的。與前後的作品相較，喬托的此作三屏畫空間建構用心，透視連貫一致，人物動態不一，各有表述。若看喬托整體作品，雖然帕多瓦斯克羅維尼壁畫也有這些優點，但可能是因為繪畫質材的不同，蛋彩的色料，使畫面更形精緻飽和而燦爛，這些木板蛋彩屏畫有喬托壁畫作品所不及之處，是大家共認的傑作。

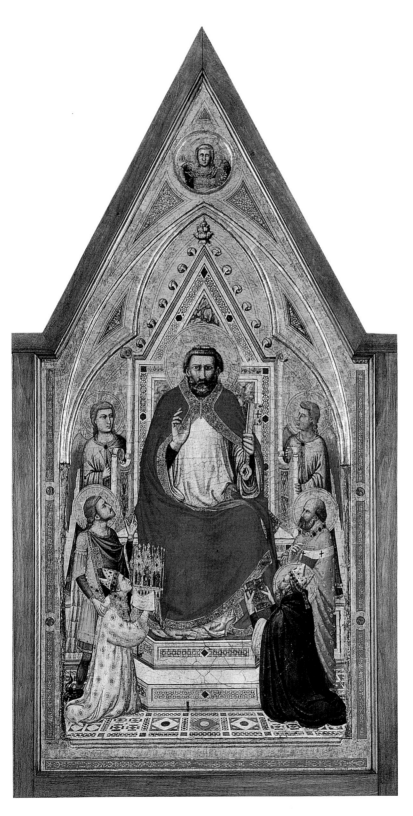

史帖凡内希的三屏畫
（後屏中幅，聖彼得）
約 1313 年
木板蛋彩畫
220 × 245cm
羅馬梵諦岡畫廊

史帖凡内希的三屏畫
（後屏中幅局部，奉獻
者） 約 1313 年
木板蛋彩畫
220 × 245cm
羅馬梵諦岡畫廊
（右頁圖）

喬托最後輝煌的木板蛋彩畫作品

　　喬托在故鄉翡冷翠的聖克羅齊教堂的工作，根據實存所知，是佩魯吉和巴第禮拜堂的壁畫，但依較喬托稍晚的雕塑家吉伯蒂所述，則喬托還至少畫了四個禮拜堂的祭壇畫，也許吉伯蒂所說的這些祭壇畫包括後期喬托的巴隆切里（Baroncelli）多屏畫，除此之外，其餘祭壇畫都已散失，只留下幾塊板片分散於世界各地美術館。有七塊方形的木板，也許是屬於同一個祭壇的，這七方木板蛋彩畫（45×45公分）描繪的故事，可見於今日一些美術館的收藏，如：紐約大都會美術館的〈三賢人來朝〉，波士頓加德尼美術館的〈到寺院引見耶穌〉；慕尼黑古代美術館的〈十字架上的耶穌〉、〈下地獄〉和〈最後晚餐〉；倫敦國家藝廊的〈聖神瞻禮〉；塞提那諾貝倫頌收藏（Settignano Collection Berenson）的〈耶穌降架半躺圖〉等。其餘一些約略於此時期的喬托木板蛋彩畫則散見於世界各地，如柏林的〈聖母之死〉和〈十字架上的耶穌〉，史特拉斯堡的三屏畫〈十字架上的耶穌〉，紐約，懷登斯坦（Wildenstein）收藏的〈聖母抱耶穌〉。

　　一三二八年，波隆那興建天使的聖母瑪利亞教堂（Santa Maria degli angeli）出資人傑拉·佩波里（Gera Pepoli），敦請喬托出任繪製祭壇畫。這組祭壇畫總共五屏，某部分外框已拆散，但畫屏本身都還在，可以整體觀看。此五屏木板蛋彩畫的下端一角可看到拉丁文：「OPUS MAGISTI JOCTI DE FLORENTIA」即「翡冷翠喬托大師作品」，很可能是喬托晚期和其工作室作品，這或許可以說明此五屏畫是喬托親手繪製的作品，也可能是喬托工作室在作品完成時加註的一個標誌。畫中聖母著鑲金邊有明光的寶藍色袍，端坐在寶位上，懷中抱著耶穌，聖嬰神情活潑，聖母左邊有大天使加布雷爾、米歇爾在右，護衛著聖母聖嬰。兩天使之旁是使徒聖彼得（左）與聖保羅（右）。

　　五屏畫的中屏較大，繪著聖母抱聖嬰，左右兩屏畫著聖人聖彼得與聖保羅，及大天使米歇爾與加希雷爾，這是喬托畫中最具哥德式風格的作品。畫中聖母姿容端寧、溫雅，眼神遠望，聖嬰

圖見 196、197 頁

巴隆切里五屏畫（中幅聖母加冕）
1334 年以後
木板蛋彩畫
聖克羅齊教堂巴隆切里家族禮拜堂
（右頁圖）

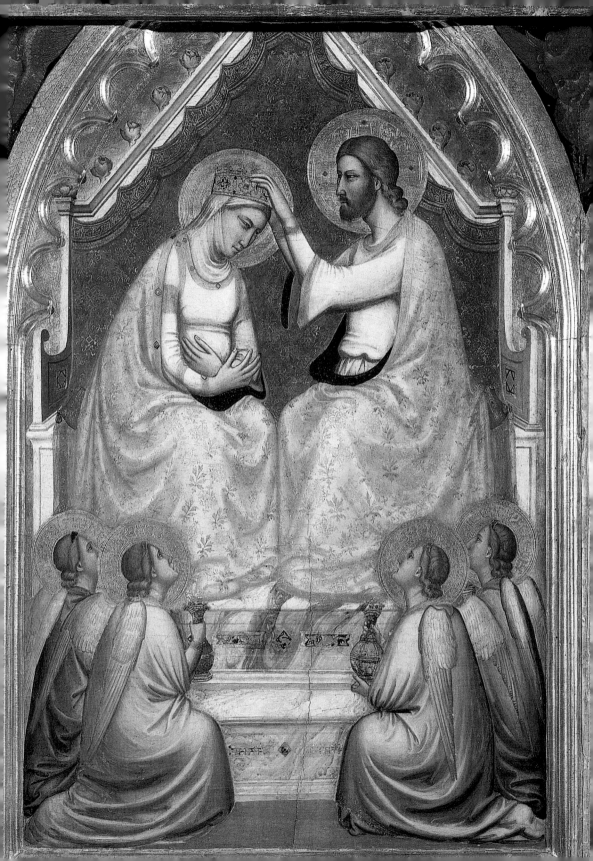

巴隆切里五屏畫　1334年以後　木板蛋彩畫　185×323cm　聖克羅齊教堂巴隆切里家族禮拜堂

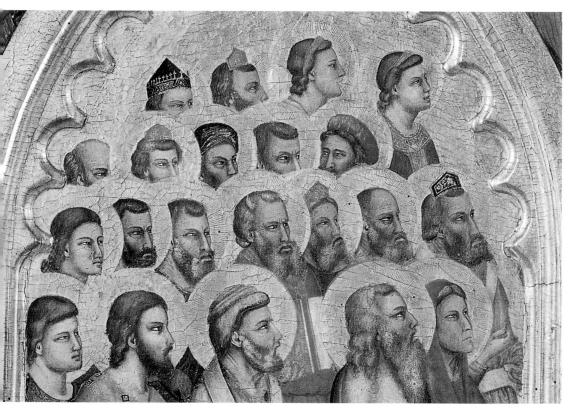

巴隆切里五屏畫（祭壇畫局部，聖者們） 1334年以後　木板蛋彩畫　聖克羅齊教堂巴隆切里家族禮拜堂

有一般孩童的姿態，四位大天使及聖人則面帶威儀。全部畫屏背景一片金亮。這五屏畫現存於波隆那美術館（Pinacotheque di Bolonqne）。

圖見190、191頁

　　喬托唯一保存在原地的作品是〈巴隆切里〉多屏畫（此畫又名為〈聖母加冕〉），現仍在翡冷翠聖克羅齊教堂的巴隆切里禮拜堂，此多屏畫原作有五部分，原外框已無保留，內容所描繪的是天使與聖人聚合，為參加耶穌為其母加冕的盛會。第一排畫跪的奏樂天使，在他們之後的人物，所有人的姿態與目光都注視著這莊嚴的場面。這幅作品很可能是喬托的最後一組祭壇畫，也是其巔峰時期的作品。這組畫上也有拉丁文標誌：「OPUS MAGISTI JOCTI DE FLORENTIA」，很可能不只喬托一人手繪，也有其工

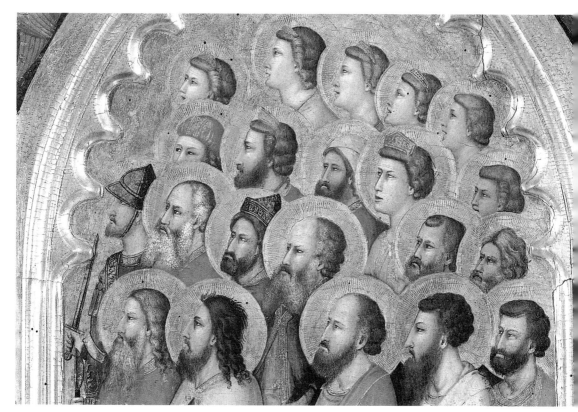

巴隆切里五屏畫（祭壇畫局部，聖者們） 1334年以後　木板蛋彩畫　聖克羅齊教堂巴隆切里家族禮拜堂

作室畫家的參與。這巴隆切里五屏祭壇畫是巴隆切里家族在一三
二七年商訂的，但也有說法說遲至一三三四年才繪製的，當時是
要奉獻給〈報喜的壇母〉。巴隆切里禮拜堂的其他裝飾則由喬托
的一位弟子塔底歐·賈第（Taddeo Gaddi，？~1366年）負責。

　　巴隆切里五屏畫雖有殘缺，但之後經由加框處理，仍然可擺
成五片連續的空間。中屏較高，描繪耶穌為瑪利亞加冕，二位人
物都披金袍，表情殷懇而謙恭，有著世間人的優雅，畫面像似皇
家的慶典。下面四位心懷欽慕的大天使跪著仰望。左右各兩屏人
物排列緊密，前排是持樂器鳴奏的天使，後面則滿滿數排頭頂金
輪欣喜的諸聖人，就像是在笙歌高至的榮光又井序的天堂裡。整
組畫面除中屏外，似乎不見透視問題，但這些人物的排列情形，

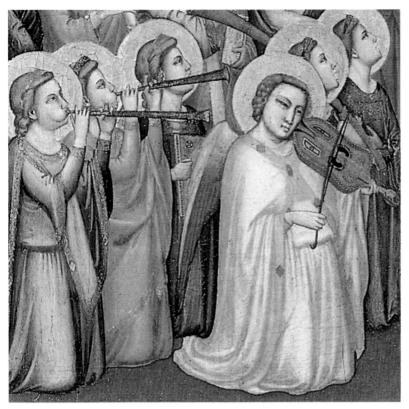

巴隆切里五屏畫（局部，天使們） 1334年以後　木板蛋彩畫
聖克羅齊教堂巴隆切里家族禮拜堂

又已有了透視的觀念，似乎只要畫屏增多，這組畫便可綿延無
限。喬托的這巴隆切里五屏畫，整體畫面莊嚴華麗，光彩輝煌。
底座該是原跡，而上框與邊框應是後人補加，但讓人連想到喬托
在翡冷翠的鐘樓設計。

　　喬托在一三三四年成為翡冷翠興建圓頂大教堂的藝術總監，
即城市、城堡和堡壘的建築設計師，也就在他去世的前三年，喬
托著手設計翡冷翠城的一座鐘樓。一三三七年，喬托以七十歲的
高齡辭世，其所著手進行的鐘樓只建到第一層，雖之後經人修改
設計圖而完成鐘樓，此鐘樓仍是命名為「喬托鐘樓」。喬托‧迪
‧邦都尼，這位翡冷翠之子，翡冷翠之光，他的名字隨「喬托鐘
樓」的矗立而常在，畫家的名聲也隨著「喬托鐘樓」的鐘聲永久
悠揚遠播。

<div style="text-align: right">

巴隆切里五屏畫
（局部，天使們）
1334年以後
木板蛋彩畫
聖克羅齊教堂巴隆切
里家族禮拜堂
（右頁圖）

</div>

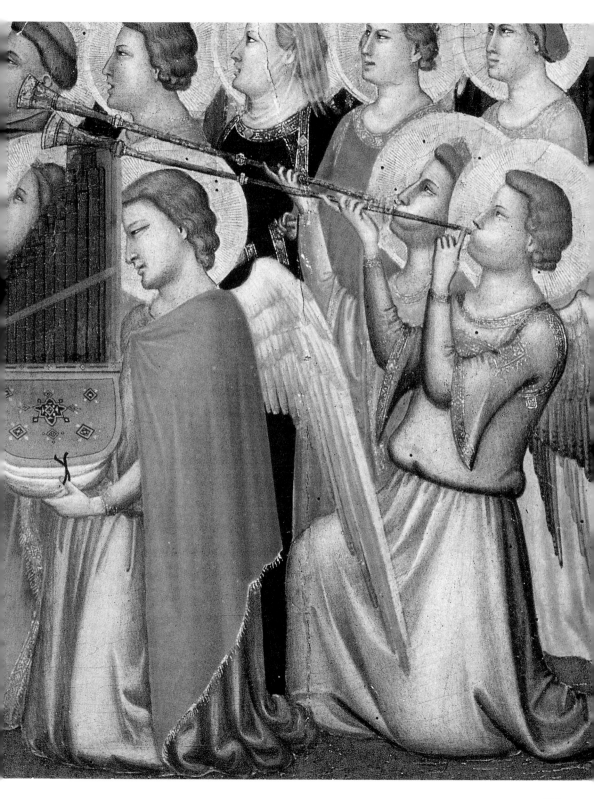

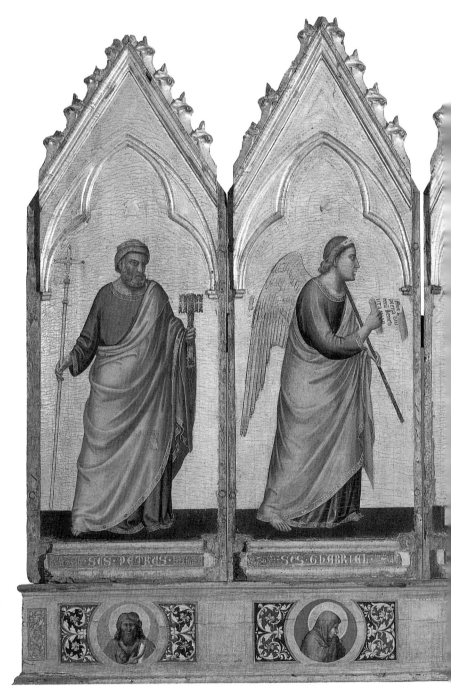

波隆那祭壇畫
（左起：聖彼得、
大天使加布雷爾、
聖母子、大天使米歇
爾、聖保羅）
1328 年以後
木板蛋彩畫
91 × 340cm
波隆那國家美術館

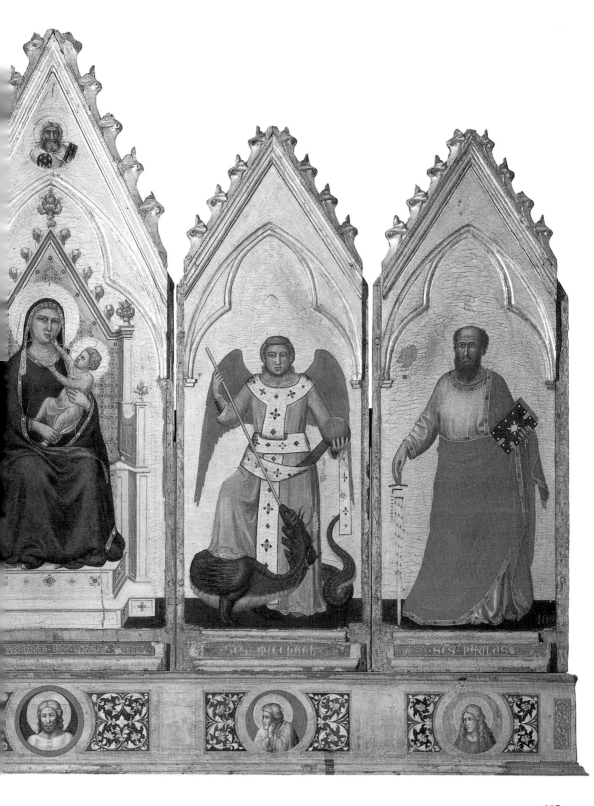

SCS MICCHAEL SCS PAULUS

喬托年譜

義大利帕多瓦斯克羅
維尼禮拜堂
（Cappella degli
Scroregni）鳥瞰

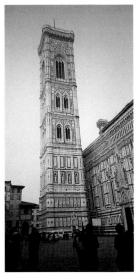

喬托設計的翡冷翠鐘樓另
一角度

一二六六　羅馬教皇指定紅衣主教暨天主教的哲學家聖邦納旺丟撰寫的
　　　　　方濟教派始創聖方濟的宗教生活傳記是唯一合乎標準且是獨
　　　　　一可存留的版本，其餘以前一切有關書籍都受令焚毀。

一二六七　一歲。喬托出生於義大利，靠近翡冷翠附近慕傑羅山區，維
　　　　　斯皮晶諾山口。（喬托出生年代依文藝復興時代藝術家瓦薩
　　　　　利的記載在一二六六或一二六七年之間，甚至有的傳記作者
　　　　　將之出生推遲至一二七六年。本表其出生年代依據當代學者
　　　　　之推測。）

一二六八　二歲。喬托之師齊馬布耶於一二六八～一二七〇年在比薩聖
　　　　　方濟教堂畫〈莊嚴的聖母〉（此畫現存於羅浮宮）。

一二七二　六歲。
　　　　　齊馬布耶為翡冷翠的聖克羅齊教堂的聖方濟教派人士畫〈十
　　　　　字架上的耶穌〉。這是齊馬布耶的藝術生涯中與方濟教派一
　　　　　個重要的關係。

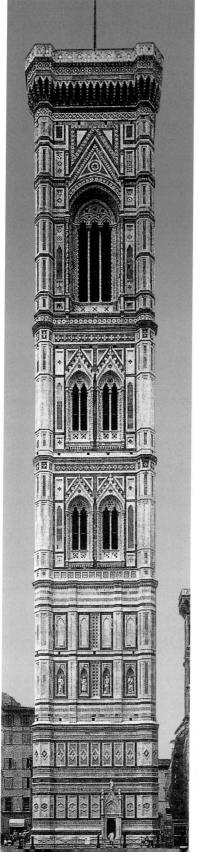

一二七四　八歲。
　　　　第二次里昂主教會議。針對拉丁與希臘教會起
　　　　爭執，紅衣主教聖邦納旺丟參與討論「煉獄」教
　　　　理問題。
一二七八　十二歲。
　　　　齊馬布耶在亞西西展開藝術工程。
一二八〇　十四歲。喬托大概於此年跟從齊馬布耶學習技
　　　　藝，中途曾因到羅馬而中斷，後來喬托再回到
　　　　亞西西追隨齊馬布耶。
　　　　（按喬托傳記記載，其年少時牧羊畫羊，而被齊
　　　　馬布耶偶然發現其天份，收為徒弟。又傳說他
　　　　也曾在一所羊毛織藝坊工作過。）
一二八二　十六歲。
　　　　希臘教會與羅馬教會決裂，希臘方面拒絕接受
　　　　「煉獄」的教理（按「煉獄」的解釋，係天主教
　　　　教義中，人死後升天堂前在煉獄暫時受刑，直
　　　　至罪愆煉盡為止）。
一二八五　十九歲。
　　　　齊馬布耶結束亞西西的工程。杜契歐到翡冷翠
　　　　畫〈魯切里尼的聖母〉和〈方濟教堂的聖母〉（畫
　　　　現存於義大利 Sienne）。
一二八六　二十歲。
　　　　匹斯托里亞地方，教皇黨中的黑白兩派分裂，
　　　　接著在翡冷翠的兩派也起問題。
一二八九　二十三歲。
　　　　翡冷翠人在坎帕迪諾戰勝阿勒特人與吉貝勒
　　　　人。
一二九〇　二十四歲。喬托娶娜拉·辛塔·迪·雷波·德

喬托設計的翡冷翠鐘樓（1334～1337）
畫家喬托，同時也是建築家、雕刻家。1334 年他出任翡冷翠城壁
與防備設施總監，同時設計翡冷翠百合聖母大教堂的鐘樓，此鐘樓
高 85m，為三色大理石裝飾。

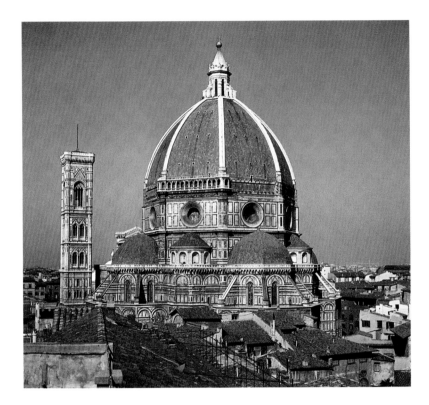

喬托負責總監造的翡冷翠百花聖母大教堂，用彩色大理石建築，八角形圓屋頂室布魯內勒斯設計，鐘樓（左）為喬托設計。

‧佩拉為妻，生下四男四女。結束學徒生涯。（也有說法說自此年起喬托開始自立門戶，在亞西西教堂上院工作。喬托畫翡冷翠新聖母教堂的〈十字架上的耶穌〉。作品完成的日期，史家有不同的爭論。）

卡瓦里尼（Cavallini）在羅馬，特拉斯特維爾的聖母瑪利亞教堂從事嵌瓷的裝飾工程。

一二九一　二十五歲。喬托可能到羅馬旅行，在該地見到卡瓦里尼的作品。也可能在羅馬莊嚴的新聖母瑪利亞教堂工作過。

亞西西的聖方濟大教堂首度展開活動。

一二九二　二十六歲。

但丁開始寫《新生》（Vita Nava）其完成時代可能在一二九五年。

一二九三　二十七歲。

但丁加入醫生和藥劑師技藝工會。

一二九四　二十八歲。

翡冷翠百花大教堂的近景

切列斯坦五世短期任教皇，受到邦尼法切八世的排擠。後者任教皇至一三〇三年。

一二九六　三十歲。依學者 Battist 的看法，喬托於此年（或一二九七年）在亞西西教堂開始繪製聖方濟的一生行儀，而另一學者 Meiss 則對喬托是否在此時繪作此畫有所爭論。

翡冷翠圓頂教堂的工程開始。

邦尼法切八世與法王菲利普四世（1268~1314）對立。

教皇邦尼法切八世命喬凡尼・達・穆羅為亞西西教堂的總監。

一二九八　三十二歲。

雕塑家喬托尼・彼薩諸在匹斯托里亞開設講座。

一二九九　三十三歲。傳說此年喬托在羅馬為教皇邦尼法切八世工作，也有說法將此事推遲至一三〇〇年。

教皇邦尼法切八世在聖誕節時下詔書，為一三〇〇年開年大典舉行盛大慶祝會，此事吸引了二千多名的朝聖者到羅馬。

1981 年喀麥隆發行的喬托郵票
〈逃往埃及〉

一三〇〇　三十四歲。喬托可能繪製了羅馬拉譚的聖約翰教堂之廊台的壁畫，為了慶祝開年大典暨祝福教皇邦尼法切八世（此壁畫後來大部分已毀壞，有學者對此壁畫是否屬於喬托仍表示疑異）。

天主教大赦年。

但丁寫《冥世之旅》。

翡冷翠教皇黨（Guelfes）中的黑派、白派起戰爭。

恩利哥・斯克羅維尼在帕多瓦購地，起造斯克羅維尼禮拜堂（阿雷那禮拜堂）。

一三〇一　三十五歲。喬托在翡冷翠新聖母教堂附近擁有一居所，名為「龐扎尼門」。（有一說法表示喬托此年在里米尼出現，並在那裏為方濟派教的教堂作裝飾工程。）

羅馬教廷與法國交惡。

但丁出使羅馬，他可能在此見到拉譚的聖約翰教堂中喬托的壁畫。

1973 年摩洛哥發行的喬托郵票
〈基督誕生〉

教皇挑選查理・德・瓦勞介入調停教皇黨之黑白派爭端，於萬聖節抵達翡冷翠。白派教皇黨人流亡。

喬托畫中的小禮拜堂　1304～1305 年　溼壁畫　150 × 140cm
帕多瓦斯克羅維尼禮拜堂

一三○二　三十六歲。傳說喬托於此年開始繪製帕多瓦斯克羅維尼
　　　　　禮拜堂的壁畫，也有一說是在一三○三年開始。
　　　　　法國的支持者刺殺教皇邦尼法切未成。
　　　　　翡冷翠黑白政爭中，但丁被奪到權力的黑黨，羅馬教皇的支
　　　　　持者判永久流亡，若返家鄉就要遭火刑。
　　　　　大主教奧圖波諾・迪・拉吉（Ottobono dei Razzi）允准興建
　　　　　斯克羅維尼禮拜堂。
一三○三　三十七歲。喬托在帕多瓦斯克羅維尼禮拜堂（即阿雷那禮拜
　　　　　堂）的壁畫工程開始。（關於此壁畫開始繪製的日期，各家
　　　　　推測不同，有的甚至推遲了往後一些年，但其中說法以一三
　　　　　○三年較被認同。某些史家認為帕多瓦禮拜堂的建築設計是
　　　　　喬托，其推測是依據在一三○二～一三○三年時喬托活動於

喬托壁畫〈與小鳥說
教〉圖案製成銀胸飾。

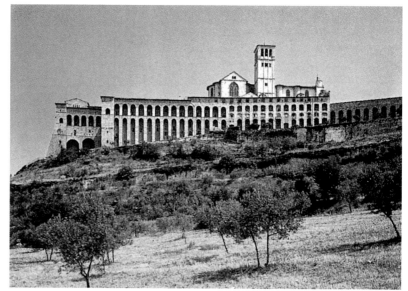

亞西西聖方濟教堂修道院全景

亞西西聖方濟教堂上院地震崩落情景
1997 年 9 月義大利中部遭地震襲擊，9 月 26 日聖方濟教堂因為地震而使上院拱
形天井崩落，〈聖傑羅姆〉、〈聖馬太〉拱頂壁畫遭損，翌年修復。

帕多瓦的記錄。又依照 Benvenuto da lmola 敘述的傳說，
但丁與喬托曾在帕多瓦的禮拜堂建築工地上會面。）

三月廿五日，帕多瓦斯克羅維尼禮拜堂首次獻禮。

十月十二日，羅馬教皇邦尼法切八世去世，續選本諾亞十一
世為教皇。

一三○四　三十八歲。

但丁撰寫《宴會》（Convivo，直至 1307 年）和《地獄》詩
文。

本諾亞十一世去世，法國波爾多主教克雷蒙五世被選為續任
教皇。他以亞維儂駐地為教皇區。

克雷蒙五世與羅馬教廷形成對立，被認爲是法王菲利普四世的傀儡。

翡冷翠大火與遭搶劫。

一三○五　三十九歲。喬托離開翡冷翠，把住屋租給一位名叫巴特羅的人，史家認爲他到帕多瓦工作。

匹斯托里亞被教皇黨黑派圍攻佔領。

一三○七　四十一歲。依據 Battisti 的推測，喬托在帕多瓦的 Palazzo della Ragione 的大廳，從事一組以星相主題的繪畫，其畫題來自星相家 Pietro d'Albano，喬托繪製的此組畫如今已消失不復見了。

斯克羅維尼禮拜堂的壁畫，壁面斜光照射下現出人物光影。

一三○八　四十二歲。

但丁寫《煉獄》（至一三一二年），詩文中提到喬托之師齊馬布耶和喬托。

一三一○　四十四歲。喬托接受已逝教皇邦尼法切八世的姪兒史帖凡內希的商訂，在羅馬聖彼得教堂的迴廊繪製〈扁舟〉一圖（取自但丁《煉獄》），此作數經更動，被認爲喬托原跡已毀。

傳說此年喬托在聖彼得教堂製作一片大片嵌玻璃畫。

喬托此年爲翡冷翠歐尼桑提教堂繪製〈莊嚴的聖母〉，此畫現藏於翡冷翠鳥菲茲美術館。

但丁寫《君主國》（De Monarchia 至一三一二年）。

一三一一　四十五歲。喬托於此年回到翡冷翠，他大概已相當富有，曾爲某樁借貸事任擔保。

喬凡尼・彼薩諾完成比薩大教堂的聖壇。

杜契歐完成 Sienne 大教堂〈莊嚴的聖母〉。

一三一二　四十六歲。

此年九月四日，喬托以巨款向一位 Bartolo di Renuccio 者租用一部織布機。同時他也買賣土地。

亨利七世在羅馬加冕，引燃了義大利半島的戰火與一連串流血事件。

一三一三　四十七歲。喬托在翡冷翠，此年他請某位 Benedetto 者取回留在羅馬的家具。史家以此推測，大概可證明喬托曾在羅馬

居住，有可能在一三一〇年爲了繪製〈扁舟〉回到羅馬。

一三一四　四十八歲。喬托在翡冷翠。

法國南方亞維儂城的教皇克雷蒙五世與法王菲利普四世同在此年逝世。

一三一五　四十九歲。喬托與一名代書起爭端，爲維斯皮聶諾山口的一塊土地進行訴訟。

喬托可能從此年開始爲佩魯吉禮拜堂工作。

一三一六　五十歲。（一說，喬托於此年開始爲亞西西教堂下院的裝飾工作。）

但丁寫《天堂》（至一三二一年）。

一三一七　五十一歲。傳說喬托於此年中開始繪製翡冷翠聖克羅齊教堂的佩魯吉禮拜堂與巴第禮拜堂的壁畫。此事多位史家有所爭議，認爲巴第禮拜堂的壁畫應爲一三二〇至一三二五年間所繪。

若望廿二世繼承克雷蒙五世爲教皇。選舉期間廿四名紅衣主教中只有六名義大利人，在所有亞維儂的教皇中若望廿二世最爲人所詆毀。

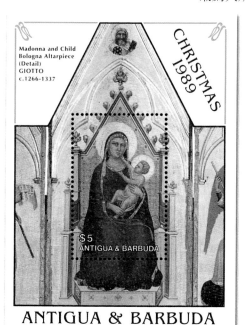

Madonna and Child
Bologna Altarpiece
(Detail)
GIOTTO
c.1266-1337

CHRISTMAS
1989

$5
ANTIGUA & BARBUDA

ANTIGUA & BARBUDA

1989 年安地瓜與巴布達發行的喬托郵票〈聖母子與聖人們（局部）〉

一三一八　五十二歲。西恩那（Siena）畫家杜契歐去世。

一三一九　五十三歲。但丁逃往拉溫那（Ravenne）。

一三二〇　五十四歲。喬托畫史帖凡內希（Ste-faneschi）商訂之多屏畫，但有史家認爲此作並非全爲喬托本人手繪。

喬托住阿諾河邊（直到一三二八年）。

一三二一　五十五歲。

此年九月十四日，詩人但丁在流亡中逝於拉溫那。

一三二二　五十六歲。

巴伐利亞的路易（神聖羅馬帝國的皇帝擊敗奧國皇帝）。

一三二四　五十八歲。

巴伐利亞的路易拒絕服從教皇若望廿二世，教皇

　　　　　　勒令其放棄執行權，並被開除教籍。

一三二七　六十一歲。喬托向醫師和藥劑師公會登記入會，此組織
　　　　　開始接納畫家。
　　　　　巴伐利亞的路易至羅馬的神殿自行加冕，多處為之暴
　　　　　動。

一三二八　六十二歲。喬托可能於此年在波隆那畫製祭壇畫，多處資料
　　　　　證實喬托在一三二八～一三三三年間曾到拿坡里，在該處受
　　　　　到羅勃・德・安鳩（Robert d'Anjou）王的禮遇，王稱喬托
　　　　　為「他的家人」。喬托在拿坡里的作品今已消失不見。
　　　　　羅馬選舉「偽教皇」（AntiPape）尼吉拉五世，和法國亞維
　　　　　儂的正教皇若望廿二世對立。

一三三〇　六十四歲。翡冷翠洗禮堂的第一大門（銅製）由雕塑家彼薩
　　　　　諾（A. Pisano）執行製作。

一三三一　六十五歲。
　　　　　巴伐利亞的路易離開羅馬。

一三三二　六十六歲。
　　　　　拿坡里王羅勃・德・安鳩專注於戰爭的延續，而失利於巴伐
　　　　　利亞神聖羅馬帝國皇帝路易和教皇權力之間的調停。

一三三四　六十八歲。喬托繼承阿爾諾弗・迪・坎比歐為翡冷翠圓頂教
　　　　　堂的工程總監，並同時為翡冷翠城市、城堡、城牆的建築
　　　　　師，此職是身為畫家難以獲得的無上榮耀地位。
　　　　　喬托開始設計並從事以他為名的鐘樓工程。鐘樓的一些浮雕
　　　　　史家認為鐘樓的浮雕作品可能也出自他的手筆。
　　　　　教皇若望廿二世去世，本諾亞十二世被選為教皇，仍駐於法
　　　　　國南部之亞維儂城。新教皇本諾亞十二世可能邀請喬托前來
　　　　　該城。喬托未成行。

一三三五　六十九歲。
　　　　　一三三五～一三三六年，喬托應米蘭王公維斯康提之到該城
　　　　　工作。然所作今已散失。

一三三七　七十歲。
　　　　　一月八日喬托逝於翡冷翠，此時的喬托已名聲滿載。他的葬
　　　　　儀由翡冷翠城全力負責，儀式極盡舖張哀榮。

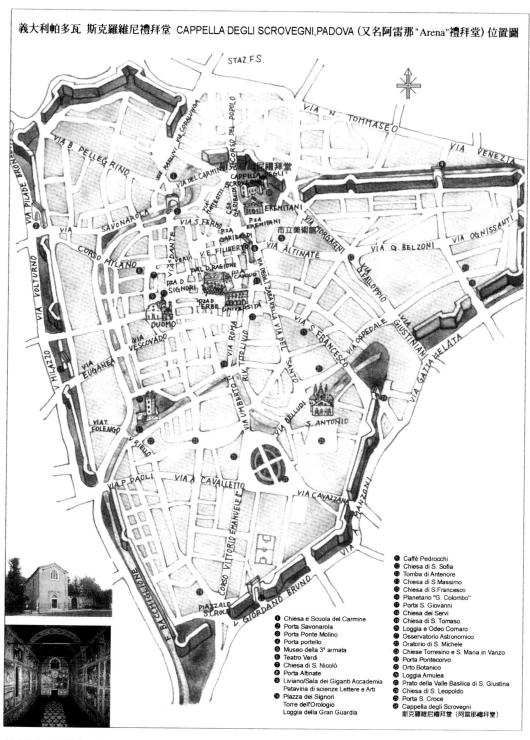

義大利帕多瓦 斯克羅維尼禮拜堂 CAPPELLA DEGLI SCROVEGNI,PADOVA (又名阿雷那 "Arena" 禮拜堂) 位置圖

❶ Chiesa e Scuola del Carmine
❷ Porta Savonarola
❸ Porta Ponte Molino
❹ Porta portello
❺ Museo della 3ª armata
❻ Teatro Verdi
❼ Chiesa di S. Nicolò
❽ Porta Altinate
❾ Liviano/Sala dei Giganti·Accademia
 Patavina di scienze Lettere e Arti
❿ Piazza dei Signori
 Torre dell'Orologio
 Loggia della Gran Guardia

⓫ Caffè Pedrocchi
⓬ Chiesa di S. Sofia
⓭ Tomba di Antenore
⓮ Chiesa di S.Massimo
⓯ Chiesa di S.Francesco
⓰ Planetario "G. Colombo"
⓱ Porta S. Giovanni
⓲ Chiesa dei Servi
⓳ Chiesa di S. Tomaso
⓴ Loggia e Odeo Cornaro
㉑ Osservatorio Astronomico
㉒ Oratorio di S. Michele
㉓ Chiese Torresino e S. Maria in Vanzo
㉔ Porta Pontecorvo
㉕ Orto Botanico
㉖ Loggia Amulea
㉗ Prato della Valle·Basilica di S. Giustina
㉘ Chiesa di S. Leopoldo
㉙ Porta S. Croce
㉚ Cappella degli Scrovegni
 斯克羅維尼禮拜堂 (阿雷那禮拜堂)

帕多瓦斯克羅維尼禮拜堂（阿雷那禮拜堂）地圖，左下圖為阿雷那禮拜堂外觀與內景，壁畫均為喬托作品。

國家圖書出版品預行編目資料

喬托＝Giotto／陳英德著. -- 初版.
-- 臺北市：藝術家，2002〔民91〕
　面；公分. --（世界名畫家全集）

　ISBN　986-7957-14-8（平裝）

1. 喬托（Giotto,1266-1337）- 傳記
2. 喬托（Giotto,1266-1337）- 作品評論
3. 畫家 - 義大利 - 傳記

940.9945　　　　　　　　　　91002014

世界名畫家全集

喬托 Giotto

何政廣／主編　陳英德／著

主　　　編　何政廣
編　　　輯　王庭玫・江淑玲・黃舒屏
美術編輯　黃文娟
出　版　者　藝術家出版社
　　　　　　台北市重慶南路一段147號6樓
　　　　　　TEL：（02）23719692~3
　　　　　　FAX：（02）23317096
　　　　　　郵政劃撥：0104479-8號藝術家雜誌社帳戶

總　經　銷　時報文化出版企業股份有限公司
　　　　　　桃園縣龜山鄉萬壽路二段351號
　　　　　　TEL：（02）2306-6842

5 號

FAX：（04）25331186
製版印刷　耘橋彩色製版印刷有限公司
初　　　版　2002年3月
定　　　價　台幣480元

ISBN　986-7957-14-8
法律顧問　蕭雄淋